基礎から身につく
大人の教養

東京藝大で教わる西洋美術の見かた

佐藤直樹

JN007921

世界文化社

はじめに

この本は、みなさんが知っているような西洋美術史の「概説本」とは異なっているはずです。カルチャー・センターなどでは学べない作品が多く取り上げられています。私が教鞭を取る東京藝術大学は美術に興味のある学生ばかりですから、一般的な通史や人気のある印象派を講義したところで誰も興味を持ってくれません。そうした内容は、すでに学んで来ているからです。さらに、美術史を専攻する「芸術学科」の学生のために、研究モデルを見せなければなりません。まさに本書は、藝大で私が開講する「美術史概説」の授業をまとめた、「藝大で学ぶ美術史」そのものなのです。したがって、一般的な入門書では飽き足りない人にとって、本書は格好の一冊になるでしょう。同時に、本書で初めて西洋美術史に触れる人にもわかるように、簡潔な説明を心がけていますので、敬遠する必要はありません。どうぞ、この本から美術史を学び始めてください。

時代順に作品を並べていく通史的な見方をとらない本書は、私の興味に「偏った」作品選択がなされています。バランスよく作品を知るより、個々の作品に対する具体的なアプローチを学んだほうが、実は美術鑑賞のコツを得るには手っ取り早いのです。通史を頭に入れるようなこ

2

とはもうやめて、個別の作品鑑賞が全体を見通す力となることを感じてみてください。どの章にも、他の章と関連している作品が必ずあります。それに気づいたら、すぐに頁をめくって自分が気づいた関連作品の図版を確認するようにしましょう。作品同士がどんどん結びつき、頭の中に西洋美術のネットワークが構築されてくるはずです。すると、初めて見る作品でも、自分の目で鑑賞できるようになってくるでしょう。つまり本書は、西洋美術鑑賞の実践のためのテキストブックなのです。

この本は15回の講義形式で構成されています。ルネサンスの手本となった古典古代を解説する第1回を序章として、第2回以降ではルネサンスからモダニズム前夜までの時代を扱います。なぜ「ルネサンス」で始まるかというと、西洋美術の最大の特徴がこの現象にあるからです。ルネサンスを理解することなしには西洋美術史の本質をつかむことはできません。いいかえれば、ヨーロッパにおけるルネサンスという現象がわかれば、西洋美術の鑑賞眼はかなりの程度鍛えられたことになります。

読者のみなさんにとって本書が、美術鑑賞の一助となることを願ってやみません。

目次

第1回 序章

古典古代と中世の西洋美術

■ルネサンスの手本となった「古典古代」を知る

西洋美術を理解するための最大のキーワードが **「ルネサンス」**（古代の復興）です。古典古代という失われた理想美を求めて、ヨーロッパでは一度きりではなく、中世から近代まで幾度もルネサンスという現象が繰り返されます。古代を何度も復興させるのは、ヨーロッパ人の古代への強い憧れにほかなりません。これは一種のナルシシズムだとも言えるでしょう。ルネサンスは、東洋には見られない西洋独自の最大の特徴なのです。「古代の復興」というコンセプトを理解するには、彼らが憧れた「古典古代」（すなわちクラシック）を理解しないと進めません。

まずは、ルネサンスの手本となる古典古代とは何かを理解することから始めましょう。

《クリティオスの少年》（図1）をまずは頭に叩き込んでください。これこそが「芸術における最初の美しい裸体像」、すなわち古典古代の「基準作」と言えるものなのです。この少年像の皮膚のうちに、生命力を感じることができるでしょう。これより一〇年ほど前に作られた《アリストディコスのクーロス》（図2）

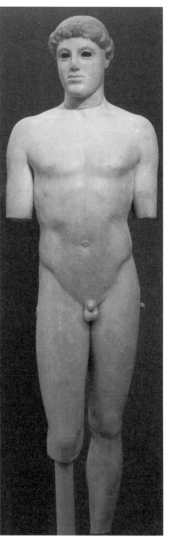

図1《クリティオスの少年》
B.C. 480年頃　© Marsyas

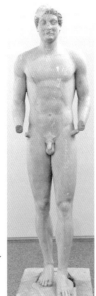

図2《アリストディコスのクーロス》
B.C. 490年
© Marsyas

トルウィウスが著した『建築論』に記された**「人体比例論」**を研究したのです（104ページ）。

ヴィンチや**アルブレヒト・デューラー**は、理想的な人体比例を求めて、古代ローマの建築家ウィ

ちが、この作品から理想美を研究することはできませんでした。したがって、**レオナルド・ダ・**

ポリスから発掘されたのが十九世紀半ばであったため、十五〜十六世紀のルネサンス芸術家た

「基準作」として挙げた《クリティオスの少年》は、まさに「理想美」そのものですが、アクロ

タリアで生まれるルネサンス美術の身体表現の基盤となってゆきました。

のです。それゆえ、理想的な人体の比率が考案されます。この理想的な身体美こそが、のちにイ

ていましたが、完全な肉体を表現するには現実のモデルを写しても達成できないことに気づく

とで生命が宿るのです。ギリシャでは、完全な肉体をもつことが倫理的な善であると考えられ

休む姿勢、すなわち**「コントラポスト」**にあります。バランスがくずれて身体に動きが出るこ

ことがこの比較でわかるでしょう。その理由は、《クリティオスの少年》の片足に重心をかけた

きとした姿になるわけではない

作ったところで、自然な生き生

ます。青年をモデルに、正確に

然な感じがしないことに気づき

を見ると、全身がこわばり、自

コントラポスト　片足に重心をかけ、肩や腕が体軸からずれることで、身体全体に動きが生まれている。

図4 ホルツィウス
《ベルヴェデーレのアポロ》
1590-94・1617年

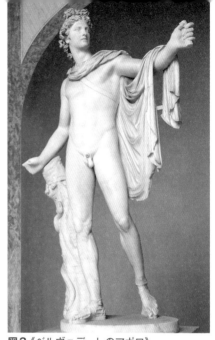

図3《ベルヴェデーレのアポロ》
130-140年頃、撮影：著者、2014年

レオナルドの有名な**《ウィトルウィウス的人体図》**（105ページ）は、ウィトルウィウスの記述をもとに、レオナルドが導き出した理想的身体の成果なのです。

一方で、ルネサンスの芸術家たちが実際に参照した古代美術とは何だったのでしょうか。それは、何よりも**《ベルヴェデーレのアポロ》（図3）**に尽きます。この彫像は、紀元前三三〇年頃のギリシャのブロンズ像に基づいたローマ時代の大理石による模刻です。法王ユリウス二世の所領の農地で一四八九年に発掘され、教皇自慢のヴァチカンの彫刻庭園に置かれて今日に至っています。多くの芸術家たちがヴァチカンを訪れると《ベルヴェデーレのアポロ》や**《ラオコーン》**を素描しました。例えば、オランダの版画家ヘンドリ

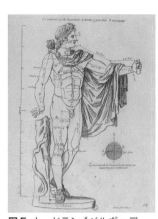

図5 オードラン《ベルヴェデーレのアポロ》『古代の美しい像に倣った人体比例』より、18頁、1683年

ク・ホルツィウスが、精緻な銅版画を残しています**（図4）**。アポロを真剣に写す芸術家の姿を見れば、当時のあらゆる芸術家の理想であり憧れであったことがわかるでしょう。

十七世紀になると、若い画家に向けて美術教則本が多数出版されるようになります。そこには大抵、《ベルヴェデーレのアポロ》が

古代彫刻の参考例として紹介されています。パリのジェラール・オードランは《ベルヴェデーレのアポロ》を詳細な比率とともに示したことで**（図5）**、多くの画家たちがアポロのような美しいプロポーションの人間像を容易に再現できるようになりました。続く十八世紀のドイツ古典主義においても《ベルヴェデーレのアポロ》は「古典美のアイコン」として崇拝されています。美術史家ヨハン・ヨアヒム・ヴィンケルマンは、『ギリシア美術模倣論』（一七五五年）でバロック＝ロココ期の躍動的な美の世界に対して、古代の「高貴な単純と静かなる偉大さ」こそが新時代の美の規範であると宣言します。このヴィンケルマンの表現が、まだ見ぬ《クリティオスの少年》の美しさを正しく表現していることに驚かされます。ヴィンケルマンは、自分が理想とする彫像が、一〇〇年後に発掘されることを予知していたのでしょうか。

■土着の美意識と葛藤した中世の「小ルネサンス」

ルネサンスという概念をよりよく理解するために中世に生じたルネサンス現象も押さえておきましょう。初期中世のカロリング朝（八～九世紀）では、書物が絵画芸術の中心となります。古代とは異なり、彫刻による大型の人間像がほとんど作られなくなったため、中世は「暗黒時代」と蔑まれるような時代もありました。しかし、修道院で作られたキリスト教の祈りのための書物は、文字通り輝くもので、今では中世を暗黒時代と呼ぶ研究者はいません。《メッスの典礼

図6 カール禿頭王の宮廷派
「冒頭のイニシアルT」
《メッスの典礼書》より、870年頃

書》（図6）では、十字架にかけられたイエスが古代彫刻のような筋肉質で美しいプロポーションを見せています。その十字架はイニシャル文字の「T」でもあり、ゴルゴタの丘で処刑を待つかのような様で埋め尽くされた装飾の中で漂っているかのようです。イエスは、古代風の立体感のある身体で表されていても、写本画家はそれを三次元に表現された風景の中に置くことができず、北方土着の渦巻く装飾文様で覆い尽くしました。カロリング朝のカール大

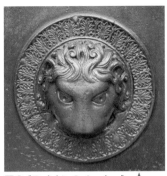

図8《ライオンのノッカー》
アーヘン大聖堂西正面扉口、
800年頃

格子状に仕切られた無装飾
の扉とそこにつけられた
《ライオンのノッカー》は、
アルプス以北の造形には皆
無だったローマ的な意匠。

図7《青銅扉》アーヘン大聖堂
西正面扉口、800年頃、
撮影：著者、2010年

帝が目指していたのは、ローマ美術の「ルネサンス」であったため、古代風の身体表現が見事に復興しているのですが、モチーフで埋め尽くせずにいられない【空間恐怖】【ホロール・ヴァクイ】（horror vacui）を思わせる土着の美意識がここで拮抗しています。「空間恐怖」とは、美術史家アロイス・リーグルが名付けたもので、元々、精神分析の分野で使われる用語でした。統合失調症の患者が空間を音やイメージで満たすことを求める傾向を美術史に転用したものです。

古代ローマの特徴だったシンプルな造形感覚は、アーヘン大聖堂の西正面扉口の《青銅扉》（図7）で再現されています。この青銅扉は、格子状に仕切られたなんの装飾もない扉です。この扉は、これまでのアルプス以北の造形には皆無でした。この扉は、ローマのように淡白なデザインは、

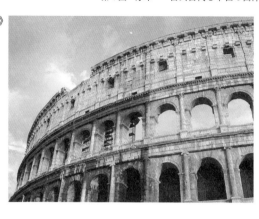

図9《コロッセウム》
80年
© Jimmy Walker

マを代表する建造物《コロッセウム》（図9）の、柱以外に飾りのない造形美をカール大帝がドイツ北部の町アーヘンで再現したものなのです。　無装飾の青銅扉を作ること自体、北方にはなかったことですから、ローマ帝国を理念的に復興したカロリング朝の王権の象徴にふさわしい作品だと言えるでしょう。さらに、扉につけられた唯一の装飾《ライオンのノッカー》（図8）は、ライオンの頭部を切り取った古代的な丸彫り彫刻になっています。ローマ風の円形装飾から飛び出した写実的なライオンの頭部は、ローマへの憧れだけではなく、アーヘンがローマ帝国を継承したことをも象徴的に表しています。

同じ青銅扉でも、オットー朝時代（十一世紀）のドイツ、ヒルデスハイムで作られた《ベルンバルトの青銅扉》（図10）では、再び土着の芸術への強い揺り戻しが見られます。　本来、北方のドイツ人がもっている造形感覚はヒルデスハイムの扉のようなもので、《メッスの典礼書》で見たような「空間恐怖」が表れているのです。　加えて、この扉のライオンのノッカーはもはや古代風では

16

格子で仕切られた空間は聖書の物語で埋め尽くされ、ノッカーは架空の怪物に変身してしまった。土着芸術への強い揺り戻しが見られる。左図はアダムとエヴァを責める神。

旧約聖書　　　　新約聖書

なく、現実には存在しないような怪物に変身してしまっています。左右の扉は、それぞれ旧約聖書と新約聖書が対比して表されています（これを「タイポロジー」と呼びます）。旧約聖書で予言されたことが、イエスの受難で実現されたことを示しているのです。

図10《ベルンバルトの青銅扉》
聖ミヒャエル教会、1015年　© bph

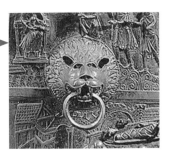

「山の美術」ロマネスクから「都市の美術」ゴシックへ

十一世紀後半から十三世紀前半までの時期を「古代ローマ風」という意味で**ロマネスク**」と呼んでいます。古代のように大型の人間像が作られるようになったことがその理由です。初期中世のキリスト教は偶像を否定したため、古代的な丸彫り彫刻は廃れてしまいました。カロリング朝で丸彫り彫刻が少なかったのはそのためです。さらには、ローマ美術を直接継承したビザンチン帝国では、驚くことに彫刻芸術自体が誕生しませんでした。キリスト教美術は、三次元表現に臆病になってしまったのです。

ロマネスクの教会堂は、山の中に修道院とともに作られました。次のゴシック時代が街の中心に作られる「都市の美術」なのに比して、ロマネスクは隠遁者の「山の美術」だと言っていいでしょう。ロマ

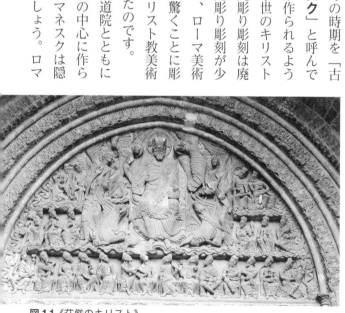

図11《荘厳のキリスト》
聖ピエール修道院付属教会南扉ロタンパン、12世紀
© Josep Renalias

図12《預言者エレミア》
聖ピエール修道院付属教会南扉口、12世紀
© Allan T. Kohl (MCAD Library)

図13 シトー派
『教皇グレゴリ
ウスのヨブ記注
解』より、
1111年

中世写本画（図13）
をそのまま引き伸
ばしたかのような
ロマネスク彫刻（図
12）。建造物に付随
したレリーフである
かのよう。

ネスクは西ヨーロッパ全土に広がった初めての世界様式でした。十一世紀に創建されたフランス、モワサックにある聖ピエール修道院付属教会の南扉口タンパン（扉口上部に据えられた半円形の浮き彫り装飾のこと）《荘厳のキリスト》（図11）を見てみましょう。これまで、壁画やモザイクが教会装飾の中心でしたが、ついに浮き彫り彫刻に主役の座を奪われます。ロマネスク時代には建築と彫刻の技術が進歩し、古代以来失われていた彫刻芸術が復活したためです。

ただし、その姿は、古代の遺構を直接の手本としたわけではなく、初期中世の写本挿絵を手本にしたため、極度に引き伸ばされた身体が特徴的です。つまり、古代の復興とは言い難い姿なのです。人間像の寸法が単に大型化し、それまで室内にあった彫刻が建築の外壁にまで出てきてレリーフ状に設置されたにすぎません。まるで建築の軀体に偶然に「嵌め込まれている」かのようなのです。建築と彫刻のハーモニーは、次のゴシック時代を待たなければなりません。

ロマネスク彫刻があくまでも建造物に付随したレリーフであり、線的な構成が主体であることはタンパンの下部、扉口にある《預言者エレミア》（図12）でも確

19

認できます。この像は、扉口の柱に嵌め込まれた浮き彫りとしてかろうじて彫刻の存在を示すのみです。次の**ゴシック**期のような、彫刻のもつ自由をロマネスク彫刻はもっていません。エレミアの姿は、中世写本画の引き伸ばされたユーモラスな形態**（図13）**をそのまま彫刻に当てはめているだけなのです。

「ゴシック」になると、大規模な単一空間が街の中心部に作られました。ロマネスクの修道士の祈りの場から、信者の集う巨大な集会場となります。高い構造体を必要としたのは、内部に光を取り込むための窓を大きく作るためでした。窓を大きくしたことでステンドグラスが発展します。**ランス大聖堂の彫刻群（図14）**を見てみましょう。円柱を背にした彫像が、ほぼ自立していることがわかります。円柱に付けられたこれらの像は完全に柱から取り外すことが可能です。ゴシックの彫刻は、建築から独立して自由であると同時に、建築とのハーモニーも達成されています。

この章の最後に、**「プロト・ルネサンス」**と呼ばれるゴシック末期の古代復興も学んでおきましょう。三歳でシチリア国王となったフリードリヒ二世は、一二二〇年には神聖ロー

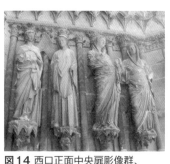

図14 西口正面中央扉像群、
ランス大聖堂、1230年頃
© DIMSFIKAS

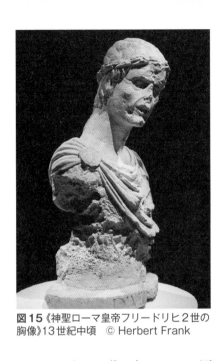

図15《神聖ローマ皇帝フリードリヒ2世の
胸像》13世紀中頃　© Herbert Frank

マ帝国皇帝（在位一二一五〜五〇）に選出されます。当時のシチリアは、キリスト教とイスラム教が融合する独特の文化を誇っていました。語学に堪能だったフリードリヒは、イスラム世界で進んでいた自然科学に興味をもちます。また、古代ギリシャの哲学者アリストテレスやローマの医学者ガレノスなどの貴重な文献をアラビア語からラテン語に翻訳させる文化事業を展開しました。四七六年に滅亡した西ローマ帝国の自然科学の情報は、イスラム圏でアラビア語に翻訳され伝えられていたのです。フリードリヒのこうした文化事業は、古代復興そのもの、ルネサンスを先取りするものでした。十三世紀中頃とされる《フリードリヒ二世の胸像》（図15）は、ローマ皇帝のマントをまとい月桂冠をつけています。ゴシック期に、南イタリアで発掘された古代ローマの彫刻を研究させることで、果敢に古代彫刻の再現に努めていたのです。

ニコラ・ピサーノ（一二二〇/三〇〜一二七八/八四）は、十三世紀にイタリア、トスカーナ地方のピサとシエナを中心に活動した彫刻家です。ニコラは南イタリアのプーリア地方出身で、その作風か

図16 ニコラ・ピサーノ《剛毅》洗礼堂の説教壇、1260年
© Miguel Hermoso Cuesta

聖堂の説教壇に据えられたニコラの《剛毅》（図16）で重要なのは、古代ローマ神話のヘラクレス像が、キリスト教の「剛毅」というアレゴリー像に名前を変えて突如として現れたことです。古代ローマの神話的モチーフの復活は、まさにルネサンスの本質をなすものです。一部の美術史家たちがイタリア・ルネサンスの「始まり」をフィレンツェの画家**ジョット**ではなく、シエナの彫刻家ニコラ・ピサーノにする理由がここにあります。この「剛毅＝ヘラクレス」像が、裸体で片足に重心を置く優雅な「コントラポスト」の姿勢をとっていることも、ニコラが古代彫刻の美の原理を理解していたことを証明しています。

古代ローマのヘラクレス像を髣髴させる《剛毅》はコントラポストの姿勢をとっている。ここからルネサンスが始まったともされる。

ら、フリードリヒ二世の「古代復興」を学んだとされています。ニコラ・ピサーノがトスカーナ地方に移住すると、シエナとフィレンツェで花開くルネサンスの土壌が準備されました。南イタリアの古代復興が、イタリア・ルネサンスの大きな原動力の一つになったのです。ピサ大

ルネサンス——アルプスの南と北で

ルネサンスの最初の光

■三次元の空間表現が新しい時代を切り開いた

イタリア・ルネサンスの始まりが**ジョット**とされているのは、十六世紀後半に活躍した画家**ジョルジョ・ヴァザーリ（図1）**による最初の美術史の書『美術家列伝』（一五五〇年）の記述によります。美術史の基本資料とも言えるこの著作は、**チマブーエ**から**ミケランジェロ**まで一三三名の芸術家の作品と生涯を記しています。第二版では三〇名が追加されました。この書では「再生」（rinaschita）という言葉が用いられ、ヴァザーリが中世とは異なる「ルネサンス」という時代概念を強く意識していたことがわかります。

この書はチマブーエ伝で始められています。「度重なる洪水に災禍にイタリアは無惨にも呑

み込まれて水没し、建物という建物はことごとく破壊され、さらに深刻なことに、美術家たちも一人残らず命を落としてしまった。

この同じ年の一二四〇年に、神の望み通り、絵画芸術に最初の光明をもたらすべく、フィレンツェの町にジョヴァンニ・チマブーエが誕生した」。ルネサンスがどこから始まるのか、どの画家をもって始まりとするのかは極めて難しい問題ですが、ヴァザーリはチマブーエとジョットの間でその線引きをしています。生前からジョットの名声は高く、ヴァザーリは「あの拙いビザンチン様式の拘束から完全に抜け出すことができ、生きている人間をありのままに写生するという方法を用いて現代的で優れた絵画の技術を蘇生させた。この方法は二〇〇年以上も前から廃れていたがジョットに匹敵する者はいなかった」とジョットを絶賛しました。

つまり、ジョットをもってルネサンスの始まりとし、チマブーエは

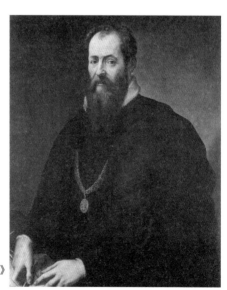

図1 ヴァザーリ（?）《自画像》
1550-76年

革新の一番手として敬意は表するものの、ジョットの準備者として扱っているのです。

チマブーエとジョットの描いた**玉座の聖母（図2、3）**を比較すれば、同じ主題を扱いながらも、ジョットが中世的で平板な空間表現を脱し、三次元の空間を作り上げていることを見て取れます。チマブーエの作品は、教会の形をした玉座に聖母子が座り、その周りに同じ顔をした天使たちが平面的にぐるりと取り囲んでいるのです。まるでアップリケを張り合わせたように、天使たちは重ねられることで空間が表現されています。「玉座＝教会」の下にいる四使徒たちは半身のみで描かれ、下半身がどこにつながっているのかわかりません。ほぼ同じ時期のビザンチンの画家による伝統的なイコン**（図4）**と比較すると、チマブーエの聖母子がビザンチン・タイプの聖母子を正統に継承していることが見て取れるでしょう。

一方のジョットでは、聖母子の玉座が屋根のあるゴシック教会のような姿を見せています。そこを個性豊かな顔をした天使たちと四使徒が玉座の背後に回るかのように取り囲み、三次元的な空間を表出することに成功しています。最前列で跪く二人の天使も全身が表わされ、空間の破綻がありません。ジョットは、二次元の画面に三次元的な奥行きを表すことに成功したのです。とはいえ、ジョットの空間表現は、風景画のようにどこまでも続くような奥行きを見せるのではなく、奥行きの浅い舞台のような空間内部に人物像が並ぶ表現にとどまっているにすぎません。この点に注目してジョットの作品を検討していきましょう。

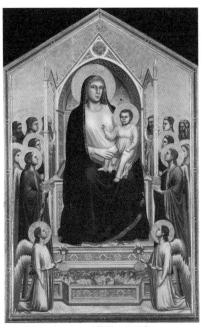

図3 ジョット《荘厳の聖母》
1310頃

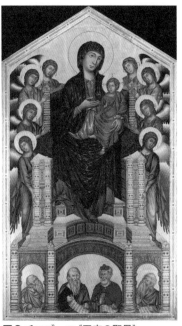

図2 チマブーエ《玉座の聖母》
1285-86頃

同じ主題を扱いながら、チマブーエの
作品（図2）が伝統的なイコン（図4）
と同じく平板な空間表現になっている
のに対し、ジョットの作品（図3）は三
次元の空間を作り上げている。

図4 作者不詳《玉座の聖母》13世紀末

■アッシジの聖フランチェスコ聖堂装飾でデビュー

ジョットの大作デビューは、チマブーエも以前壁画を手掛けたアッシジの聖フランチェスコ聖堂の装飾でした。聖堂にはチマブーエとジョット、シモーネ・マルティーニなどの錚々（そうそう）たる画家たちの手になる壁画が多数見られますが、**上院内部（図5）**はジョットによる「聖フランチェスコの生涯」の二八点のフレスコ画で飾られています。一九九七年九月二六日に発生したウンブリア州とマルケ州で起きた地震で聖堂の建物は大きく損傷してしまいましたが、ボランティアによる修復工事が進み、早くも二〇〇〇年にはほぼ元の姿に戻っています。

チマブーエによる、下院の有名な壁画 **《玉座の聖母と聖フランチェスコ》（図6）** を見てみましょう。チマブーエとジョットの関係性は、当然、ジョットによるチマブーエ様式の「克服」として語られることが多いことは事実です。しかし、チマブーエも、当時トスカーナ地方で混ざり合うビザンチン、**ロマネスク、ゴシック**、そして古代という四つの様式のなかで、新しい表現を模索する革新的な画家であったことを忘れてはいけません。ビザンチンの様式は、人物像の厳粛な表現と青白い顔

図5 上院内部、
聖フランチェスコ聖堂
© 2020. Photo Scala,
Florence

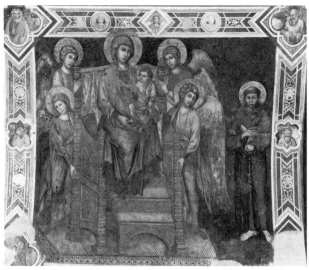

図6 チマブーエ《玉座の聖母と聖フランチェスコ》1278-80頃

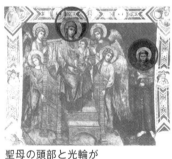

聖母の頭部と光輪が装飾枠をはみ出して描かれていることに注目。また画面右側の聖フランチェスコの顔は自然な人物描写で、現実のモデルを使って描いた可能性がある。

に見られます。それは霊魂の尊さを示す様式です。ロマネスクは幾何学的装飾の帯に、ゴシックの要素は、現実的な動作と表情豊かな聖母子や天使の顔などの写実性に見て取れます。とりわけ、聖堂が奉献された聖フランチェスコの顔は、チマブーエが現実のモデルを使って描写したかのように個性的です。古代的な要素は、浮き彫りのような人物表現に見られます。そして、本作でなにより注目すべきは、装飾枠をはみ出して聖母の頭部と光輪が描かれていることです。彫塑的な三次元性を強調するあまり、画面からはみ出すことも厭わなかったのかもしれません。

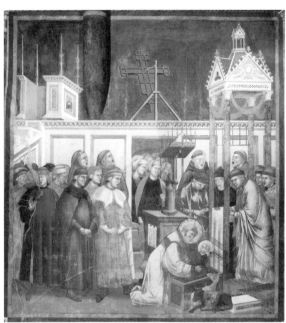

図7 ジョット《グレッチオでのクリスマス、アッシジ》
1292-1296年

ところで、先に見たチマブーエの聖母像（図2）と比べ、それより前に描かれたこの壁画のほうが、より自然な人物表現になっているのはなぜでしょうか。おそらくチマブーエは、教会の中に聖画像として飾られる板絵を描くときには、ビザンチン様式に近いイコンの「モード」で制作したのでしょう。

作品ごとに、モードの切り替えができる画家だったようです。より新しいスタイルが後世の制作ということにはならないのが、美術史の面白いところです。制作年代で並べてみても、必ず新様式が後になるというものではないことをここで頭に入れておいてください。

上院でジョットが描いたのは、アッシジ近郊で生まれた聖フランチェスコの生涯と奇跡を称える連作壁画です。聖フランチェスコの最も有名な奇跡は、

奇跡を見守る人々の複雑な心情が見事に表現されている。画面上部にはキリスト磔刑像の板絵の裏側が描かれ、未来の運命を暗示している。

一二二三年のクリスマス二週間前の出来事《グレッチオでのクリスマス》（図7）でしょう。ローマからアッシジに向かう途中、フランチェスコはグレッチオという小さい村で足を止め、降誕祭を祝うこととしました。天国の喜びについて説教した後、フランチェスコは村人や聖職者たちが見守る中、小さな飼い葉桶の前で跪きました。その時、桶に入れておいた幼児キリストの小像がにわかに生命を帯びたかに見え、聖者にまばゆいばかりの微笑を送ったといいます。伝説自体は、山中の出来事とされていますが、ここでは聖堂内の出来事に変えられています。降誕祭で歌う聖職者たちから、当時の祭礼の様子が窺えるだけではなく、奇跡を見守る人々の表情には、驚きと猜疑心が織り混ざる複雑な心情が見事に表現されています。画面上部にはキリストの磔刑像の板絵の裏側が見え、生誕したばかりの幼児キリストが、後に十字架にかけられる運命であることを暗示しています。

図8 スクロヴェーニ礼拝堂内部、
1304-1306年　© Zairon

■登場人物の感情を身体全体のしぐさで表現する

パドヴァの古代ローマの競技場跡に建てられた**スクロヴェーニ礼拝堂（図8）**に入ると、鮮やかな青色に吸い込まれそうです。天井には星模様がちりばめられ、メダイヨンからは天空の支配者のようなキリストが訪問者を見下ろしています。天井を高価な顔料の青で彩色することは古代からの伝統でした。三段に分けられた壁画装飾は、上段のマリア伝**（図10、11）**で始まっています。この礼拝堂の特徴は、アッシジと比べて画面の一体感が高まっていることです。ここでは個々の登場人物が全体が奏でるドラマに組み込まれているようです。また、アッシジでは人物が顔だけで感情を表す傾向がありましたが、ここでは身体全体で表現されています。例えば、十字架から降ろされたキリストを埋葬する前に、聖母マリアや彼に付き従っていた人々が今一度悲しみにくれる場面を見てみましょう**（図9）**。聖書にはこの場面の記述はありません。しか

32

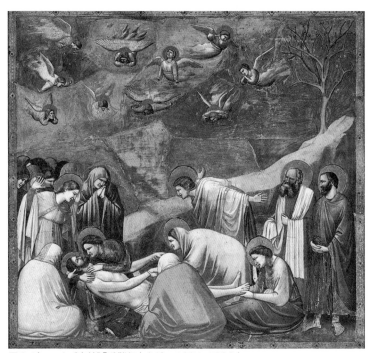

図9 ジョット《哀悼》「受難伝」より、1304-1306年

画面中央の人物は両手を広げ、右側の人物は腕を組むことで悲しみを表現。上空には深い悲しみに苦しみもがく天使たちが。

し、見るものの感情を激しく揺さぶる場面として受難伝ではしばしば描かれるものです。画面中央で両手を広げて慟哭する使徒ヨハネ、右端で両手を組んで物思いに耽るニコデモなど、登場人物はそれぞれに身体を使って悲しみを表現しています。上空では天使たちが、深い悲しみに苦しみもがいているのです。

こうしたジョットによる革命的な表現に加えて、当時の聖史劇の要素が組み合わされた作例を見てみましょう（図10、11）。マリアが一二歳になった時、神託により婿選びがなされることとなりました。マリアに求婚したい男たちは、大司祭の言う通り枝を持っていかなくてはなりませんでした。枝を持ってこさせたのは、枝から花が咲いたものにマリアが与えられるという神のお告げがあったからなのです。この場面は、神のしるしが現れるのをいまかいまかと待つ求婚者たちを表しています。祭壇の上に積まれた枝を皆がじっと見ています。左端には結婚することとなる白髪混じりのヨセフの顔も見えます。祭壇の上部にはうっすらと「神の手」が現れています（図10）。結局、マリアの花婿に選ばれたのは驚くことに年取った大工のヨセフでした。ヨセフの持つ枝は青々と芽吹き、先端には白い百合の花が咲き、精霊を象徴する鳩がとまっているのが見えます。左側には落選した求婚者たちが結果に納得できず怪訝そうに顔を見合わせています。なかには、手を上げてヨセフを罵倒しながら興奮気味にヨセフに近づこうとする一人の若者がいます（図11）。

ここで興味深いのは、図10の場面と図11の場面の舞台背景が全く同じことです。あたかもアニメーションのコマ割りを見ているかのような印象を受けます。神殿は、自然な立体感をもって表されていて、当時としては画期的な表現に違いありませんが、現実の建物の様子とは程遠く、まるで人形の家のようです。ジョットは建物を正確に描くことができなかったのでしょう

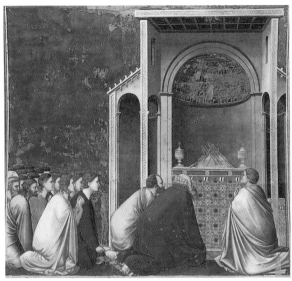

うっすらと
現れた
「神の手」。

図10 ジョット《求婚者の祈願》「マリア伝」より、
1304-1306年

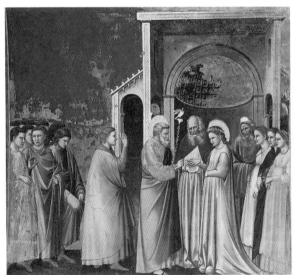

2つの絵の舞
台背景が全く
同じであるこ
とに注目。ま
るでアニメー
ションのコマ
割りを見てい
るかのようだ。

図11 ジョット《マリアの結婚》「マリア伝」より、1304-1306年

か。それとも画面の寸法に合わせて小型の建物を描き込んだのでしょうか。実は、この表現には当時の**聖史劇（ミュステール）**の影響がありそうです。この出来事が、神殿の内部空間ではなく、屋外の小建築になっていることからその事実が窺えるのです。

■聖史劇のドラマ的な要素を絵画に盛り込む

聖史劇とは、キリストの受難や聖人の殉教などを演劇として見せるもので、ジョットが活躍した十四世紀から盛んに上演されるようになりました。最初は教会堂の内部で上演されていましたが、ついには街の広場に舞台を設置するまでに発展します。街中で繰り広げられる大スペクタクルが、十四世紀から十五世紀の絵画に生き生きとしたドラマ的要素をもたらしたのです。その様子を伝えてくれる写本が残されています（**図12**）。一五四七年にフランスのヴァランシェンヌで開催された受難劇の舞台が詳細に記録されているのです。二五日間にも及んだという公演は、いちばん左がナザレ、そしてエルサレム、右手前のガリラヤ湖を経て、右端の地獄で終わる構造になっています。当時は、見物人が場所を移動することで物語が進行する仕組みでした。

ジョットより一二〇年ほど経っても、ジェンティーレ・ダ・ファブリアーノは、物語を効果的に見せるため聖史劇の舞台を大いに参考にしたようです。**《神殿奉献》（図13）**は、中央の六

図12 ユベール・カイヨー《1547年のヴァランシエンヌでの受難劇の舞台》
1577年

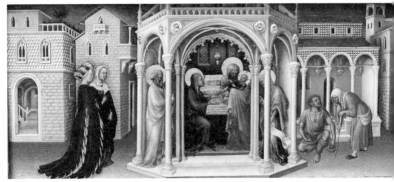

図13 ジェンティーレ・ダ・ファブリアーノ《神殿奉献》1423年

キリストの受難や聖人の殉教を演劇
としてみせる聖史劇は街中で繰り広
げられ、そのドラマ的な要素が絵画
に取り込まれた。

図**14** メムリンク《降誕》1470年頃

まだ外が明るい時間なのにヨセフの手には蠟燭が。本来は夜の場面でも日没とともに終える必要があった聖史劇の小道具が、そのまま絵画にも取り込まれた。

角形の神殿がヴァランシェンヌの細密画のエルサレムの神殿とよく似ているだけでなく、聖史劇を見るように視線を移動させて楽しむことができるようになっています。

アルプス以北の絵画にも聖史劇の影響を認めることができます。ハンス・メムリンクによる《降誕》（図14）の場面は、日光で外が明るく照らされているにもかかわらず、家畜小屋に入ってくるヨセフが、蠟燭の灯が消えないように慎重に手で覆う仕草を見せています。当時の聖史劇では、照明器具が発達していないこともあり、日没とともに終了しなくてはなりませんでした。しかし、本来の生誕の場面が夜の出来事であったことを示すために、外がまだ明るくても小道具としてヨセフに蠟燭を持たせたのです。メムリンクは、聖史劇を見てこの小道具を絵画に採用したのでしょう。本作品は、夜の場面として生誕を描かなければならないところを、まるで聖史劇そのもののように昼間の出来事として表していますが、これが夜の場面であることを示すために聖史劇の小道具を取り入れたのです。

図15 オーバーアマガウ受難劇劇場、2010年　© Andreas Praefcke

図16「エッケ・ホモ（この人を見よ）！」の場面、2010年
オーバーアマガウ受難劇劇場　© Roderick Eime

　現在も、ドイツのオーバーア
マガウでは一〇年に一度、世界
最大の聖史劇が演じられてい
ます（**図15、16**）。人口五〇〇〇
人ほどの村で、出演者は全て村
人です。キリストの受難伝が五
月末から九月末まで五か月間、
受難劇劇場で演じ続けられま
す。朝は午前九時に開演、昼に
三時間の休憩、夕方の五時まで
続きます。入れ替わり立ち替わ
りで村人が舞台に立ち続け、の
べ一八五五人、多い時間には一
どきに七五〇人が舞台にあがり
ます。この受難劇は、一六三三
年、ペストが流行した際に神に

40

ご加護を祈って始められました。そのおかげか、奇跡的にこの村だけがペストの災厄から逃れることができたのです。信仰深い村人は、感謝の印として翌年の一六三四年から一〇年ごとに受難伝を演じ続けて今日に至っています。キリストの生誕を祝うミレニアムの二〇〇〇年にも特別に演じられたことで上演サイクルが変わり、その次が二〇一〇年になりました。二〇二〇年にも予定されていましたが、皮肉なことに世界規模のコロナウイルス感染症の蔓延を防ぐことができず、二〇二二年に延期されることになりました。

ロベルト・カンピンの再発見

■アルプスの北で生まれた写実主義の絵画

イタリア・ルネサンスが花開いた頃、アルプスの北、ネーデルラント地方（現在のベルギーとオランダ）では油彩画技法の発明とともに精緻な表現が可能となり、**ゴシック**の写実主義が頂点に達しました。**ヤン・ファン・エイク**（第4回で詳述）や**ロヒール・ファン・デル・ウェイデン**が活躍するこの時代をイタリア・ルネサンスに比して「**北方ルネサンス**」あるいは「**初期ネーデルラント絵画**」と呼びます。また、二〇世紀最大の美術史家エルヴィン・パノフスキーは、この実り多い時代をラテン語で「**アルス・ノヴァ**」すなわち「ニュー・アート」と名付けました。この概念は、彼の著作『初期ネーデルラント絵画』の中で、十五世紀の音楽理論家が

用いた音楽用語をこの時代の美術様式に適応したものです。本来この用語は、当時、イギリスからパリにやってきた「新しい歌の技法」（多声音楽）を褒めたたえた言葉でした。近代音楽の父ともいえるこの技法が、ネーデルラントを治めていたブルゴーニュ公国フィリップ善良公の宮廷文化と深く関係していたこともあり、近代美術の父とも言える初期ネーデルラント絵画に当てはめたのです。それほど、この時代の美術は革新的で新しいものでした。イタリアとちがい古代の美術が発掘されない北方の地で、キリスト教美術を主体に迫真的な現実描写が極まっていく美術様式は、正確に言うならば「ルネサンス」（＝古代復興）とは異なる動向です。それゆえパノフスキーは「アルス・ノヴァ」という概念こそがふさわしいと考えたのでしょう。

この写実主義を特徴とする絵画は、貿易でイタリアにもたらされると、イタリアの貴族たちは競って自らのコレクションに北方の絵画を加え、その細密な描写を自慢したのでした。イタリア・ルネサンスの画家たちにも強い衝撃を与え、ルネサンス絵画の写実性の発展に大きく寄与することになります。

■《メロード祭壇画》に隠された表現技法とモチーフ

最初に、初期ネーデルラント絵画で最も重要な作品の一つ、**ロベルト・カンピン**（またはフレマルの画家）。その名前の由来については後ほど説明します）の**《メロード祭壇画》**（図1）を

見ていきましょう。その由来は不明です。本作はカンピンの基準作ですが、十九世紀にブリュージュで購入記録があり、その後一九五七年までベルギーのメロード家が所有していたことからこの名称で呼ばれています。現在は、ニューヨークのメトロポリタン美術館が所有し、中世フランスの古城を移築した別館クロイスターズに展示されています（図2）。

カンピンは一四〇六年にトゥルネーの画家組合に登録して工房を開いた記録から、一三七五年から七九年頃生まれたとされています。一四一〇年にトゥルネー市民となり、一四二三年にはトゥルネーの画家組合長になっています。一四四四年に亡くなるまで、多くの徒弟を雇い工房は繁栄しました。このカンピンの工房に一四二七年、ロヒールが入門しています。ロ

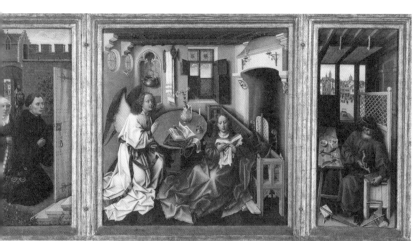

図1 カンピン《メロード祭壇画》1427年

ヒールは一四三二年に画家組合に登録され、親方となりました。ロヒールの作品には一点も署名が残されておらず、記録もないのですが、当時からイタリアでも高名な画家であり、カンピンの名前が見つけ出される以前からロヒール作品は伝えられてきました。弟子であったロヒール作品の中から、少し特徴の異なる作品が十九世紀中頃から区分けされ始めると、それが実は師匠のカンピンによるものではないかと考えられるようになったわけです。ロヒール作品の中から、忘れ去られたカンピン親方の作品を救い出すこと、これが初期ネーデルラント絵画研究の重要な課題となりました。

祭壇画中央は受胎告知の場面です**（図3）**。聖母マリアが室内に入ってきた大天使ガブリエルによって神の子を宿したと告げられた瞬間を捉えています。マリアは読書に夢中で、大天使の侵入に気づいていません。二人の間にある多角形のテーブルの上では開けられた扉から入ってきた風のせいで聖書の頁がはためき、蠟

図2《メロード祭壇画》展示室、メトロポリタン美術館（クロイスターズ）、ニューヨーク、撮影：阿佐美淑子、2017年

燭の火が消えてしまいました。室内の急激な遠近法のせいで床は傾斜し、このテーブルも花瓶が滑り落ちそうなほどです。円窓（画面左上）からは十字架を担いだ幼児イエスが、マリアのお腹を目指して飛び込んできました。天井の低い、まるで人形の家のような室内は、カンピンが経験から現実らしい空間を作り出そうと努めたものです。カンピンは長椅子を天井と床の稜線に合わせることで深い奥行きを作り出そうとしました。ネーデルラントの画家たちは、まだイタリアで発明された一点透視図法を知らなかったのです。

さらに、この作品には不思議な表現があります。この作品は光源がひとつではないのです。天使やマリアの顔に当たる光を見ると、画面の外、左から光が入ってきているように思えますが、マリアの膝や大天使の衣服には真正面からも強い光が当てられています。長椅子が壁に作る影を見ると二重になっていることから、少なくとも**二つの光源**が画面の外からこの空間を照らしていることになります。現実的なイリュージョンを作り出そうとするのならば、光源はひとつにするのが原則です。しかし、カンピンはあくまで自分が実際に見た世界を再現しようと努めたのでした。

初期ネーデルラント絵画のもう一つの特徴は、象徴的なモチーフが仕組まれていることです。そうした象徴は聖書に記されているわけではなく、中世の象徴的思考と現実への関心を融和させた、物の性質に即した象徴主義です。これをパノフスキーは**「偽装された象徴主義」**と

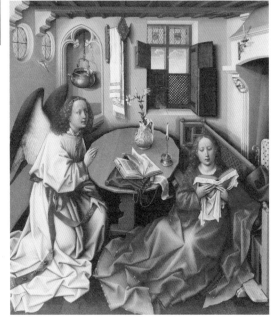

図3 カンピン《メロード祭壇画》中央パネル

偽装された象徴主義
白い百合の花、タオル、薬罐はマリアの純潔を、書物は叡智を表す。

2つの光源
人物の顔には左側から、衣服には正面から光が当たっている。長椅子が壁に作る影が二重になっていることからも、2つの光源の存在がわかる。

呼びました。この作品では、白い百合の花、タオルや薬罐がマリアの純潔を、書物が叡智を表しています。自然な描写の中に宗教的な意味が潜んでいるのです。

左翼には、寄進者夫妻が半開きの扉から受胎告知の様子を覗いています。注目すべきは、左翼と中央パネルが階段と入口の扉によって空間的に繋げられていることでしょう。両パネルの境にある額縁が建物の壁にもなっているのです。現実の額縁が、二つの絵画空間を結びつけるイリュージョナルな働きをしています。右翼では、神託によって選ばれたマリアの夫のヨセフが大工仕事に精を出し、隣の部屋で起きている大事件に気づいていません（図5）。ここでは額縁が二つの絵画空間を隔てる壁の役割を果たしています。彼の仕事場の窓の外にはトゥルネーの街並みが見えます。日常の写実的な表現があることで、受胎告知の場面が現実的なものとして受け止められる工夫がなされているのです。

窓辺にはねずみ捕りが置かれています。メイヤー・シャピロは、これを当時周知のものであったアウグスティヌスの教義「悪魔のネズミ捕り」（muscipula diaboli）の暗示であるとしました。それは、マリアの結婚とキリストの受肉が、ねずみを餌でたぶらかすのと同様に、悪魔をたぶらかすために神意によって考案されたものであることを示しています。つまり、年老いたヨセフを神が婿として選んだのは、マリアが子供を宿すことはもはやないはずだと悪魔を騙すためだったのです。

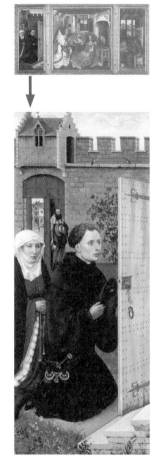

図4 カンピン
《メロード祭壇画》左翼

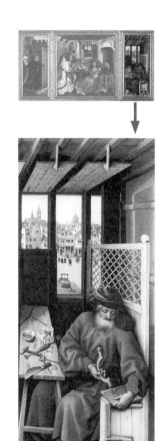

図5 カンピン
《メロード祭壇画》右翼

左翼と中央パネルの間には壁（額縁）があるが、階段と入口の扉を描くことで空間的に結びつけられている。

右翼と中央パネルは壁（額縁）によって空間が隔てられている。窓辺には「悪魔のネズミ捕り」が。

■「フレマルの画家」とは誰のことか？

フランクフルト、シュテーデル美術館が所蔵する三つの板絵から「フレマルの画家」という名称が生じています（図6、7、8）。画廊からの売り立て時に、作者不詳の作品がリエージュ近郊のフレマル修道院に由来すると伝えられたためです。しかし、実際にはフレマル修道院は存在しませんでした。ところが、この作品の購入によって、その様式とロヒールの様式に極めて密接な類縁関係が認められることとなり、作者である「フレマルの画家」は次のように推測されました。①ロヒールの才能ある追随者。②ロヒールの師匠だったトゥルネーの画家「カンピン」。③ロヒールの若描き。現在では、これまで見てきたように②のカンピンとする説が大勢を占めています。

さて、この三点は、カンピンとロヒールとの帰属問題の出発点となったとおり、カンピンの作品でも比較的ロヒール的な様式を感じることができます。《聖ヴェロニカ》（図6）と《聖母子》（図7）は戸外に立つものの、風景の中にではなく、花咲く狭い芝生の上でルッカ産の絹の金襴垂れ幕を背にしています。モノクロームで描くグリザイユ技法の《三位一体》（図8）においては、この画家の物質主義が強く表れています。攻撃的なまでの彫塑性は、この作品が絵画であることを忘れさせるほどです。強く当てられた光により、父なる神の頭部は二重の影が絵画を壁

50

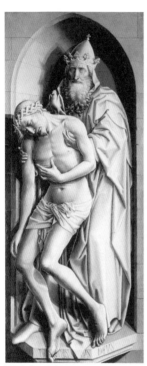

図8 カンピン
《三位一体》
1428-1430年頃

図7 カンピン
《聖母子》
1428-1430年頃

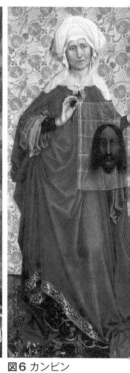

図6 カンピン
《聖ヴェロニカ》
1428-1430年頃

龕（がん）内部に投げかけてい
ます。こうした二重の
影は、まさしく《メロ
ード祭壇画》で確認し
たものと同じ表現方法
であり、作者が同一人
物であることを明かし
てくれています。

■《十字架降下》をめぐる驚きの学説とカンピン、ロヒール

この三点の板絵は、ロヒール作品との類似点が多いゆえに、作家は誰なのかについて様々な提案がなされてきました。例えば、三点の全てがカンピンの手によるのではなく、徒弟であったロヒールが一部を担当したとする説は、最も受け入れやすいものでしょう。数ある研究のなかで、フェリックス・テュルレマンによる説は最も刺激的です。プラド美術館の名作《十字架降下》(図9)が、シュテーデル美術館の三点の板絵と組み合わされて一つの多翼祭壇画を構成していたというのです。あまりに劇的な本作品は、ロヒールの名前を美術史に刻み込むものですが、作品全体がロヒールの手になるという証拠は全くありません。記名作品を残さなかったがゆえに、基準となる作品がロヒールには実は存在しないのです。カンピンが姿を次第にはっきりとさせているのとは対照的に、その姿が揺らぎ始めています。

テュルレマンによる再構成案は次のようなものです(図10)。ここまで大胆な構想はこれまでありませんでしたが、こうして両作品を合わせてみるとしっくりします。実際に《十字架降下》の縦の寸法と、カンピン作品の寸法が合致していることは見逃すことができない要素です。また、ロヒールには異例ともいえる箱型の舞台設定に、彩色彫刻のように人物像を配置した画面構成も、カンピンによるものであったと考えるほうが納得できます。

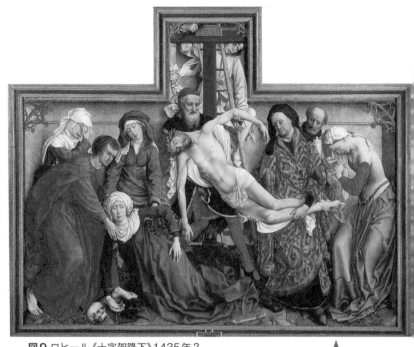

図9 ロヒール《十字架降下》1435年？

カンピンの手になる3点の板絵（51ページ）は、実は《十字架降下》（上図）と組み合わされて1つの多翼祭壇画を構成していたという学説が出された。実際、上図の縦の寸法と板絵の寸法は合致する。

図10 ロヒール《十字架降下》の再構成案（閉翼と開翼）、フェリックス・テュルレマンによる、2002年

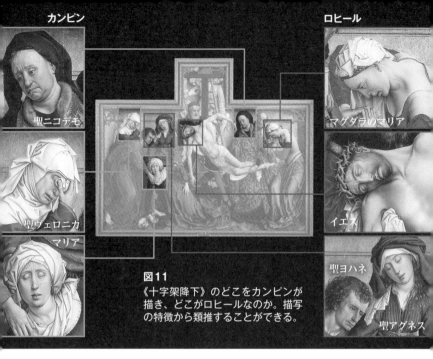

カンピン
聖ニコデモ
聖ヴェロニカ
マリア

ロヒール
マグダラのマリア
イエス
聖ヨハネ
聖アグネス

図11
《十字架降下》のどこをカンピンが描き、どこがロヒールなのか。描写の特徴から類推することができる。

加えて、これだけ大型の作品をカンピン一人だけで作り上げたとは、常識的には考えられません。実際に大工房を運営していたカンピンが、徒弟たちを使って作業をしなかったはずもないでしょう。ならば、いくつかの部分にロヒール的な特徴が見られるのは当然ではないでしょうか。一四二七～三一年頃に、カンピン工房で親方カンピンと一番弟子のロヒールが共作したと考えるのが最も正しそうです。

では、この《十字架降下》のどこがロヒールで、どこがカンピンによるのでしょうか。細身で柔らかい描写がロヒールの特徴とされます。中央のイエスと、気絶した聖母マリアを支える聖アグネスと聖ヨハネ、イエスの足元で手を組んで祈るS字型のマグダラのマリアなどはロヒールによるものと思われます。一方で、マリア

■カンピンとロヒールの違いを見極める

最後に、カンピンとロヒールの差異を次の二点の女性肖像画（**図12、13**）で改めて確認したいと思います。これまで、カンピンの作品をいくつも見てきました。ロヒールとカンピンの様式的な差異を自分のものとして体得できているか、試してみましょう。

左がロヒール（**図13**）で右がカンピン（**図12**）です。カンピンの女性像を先ほど見た聖ニコデモの顔（**図11**）の表現と比べてみれば、その彫塑性から一目瞭然でしょう。瞳の表現や口元といった細部の比較も、両作品の類似点を認めることができるはずです。一方で、ロヒールの女性像は、平面的で優美なことを特徴としています。

の顔やイエスの脚を持つ聖ニコデモ、止まらない涙を拭う聖ヴェロニカなどは、硬く彫塑的な表現からカンピンに違いありません（**図11**）。

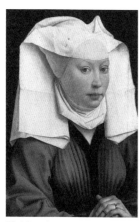

図13 ロヒール
《若い女性の肖像》1440年頃

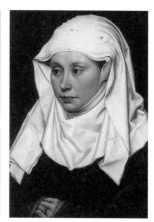

図12 カンピン
《若い女性の肖像》1435年頃

ファン・エイク兄弟とその後継者たち

■《ヘント祭壇画》に隠された画期的な発明

死ぬまでに一度は実物を見ておきたい作品のひとつが**《ヘント祭壇画》**（図1、2）です。レオナルド・ダ・ヴィンチの**《モナリザ》**（78ページ）やミケランジェロの**《システィーナ礼拝堂壁画》**（83ページ）は知っていても、ベルギー、ヘントのシント・バーフ聖堂にある、この祭壇画のことを知らない人は多いでしょう。本作の額縁には「兄**ヒューベルト**が始め、弟の**ヤン**が完成させた」と記されることから、**ファン・エイク兄弟**の手になることがわかります。下段には、ヘントの守護聖人である二人のヨハネ（洗礼者聖ヨハネと福音書記者ヨハネ）の彫像が描かれ、

大型の多翼祭壇画は、通常は閉じられていて、落ち着いた色調を見せてくれます。この

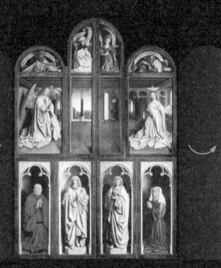

図1 ファン・エイク兄弟《ヘント祭壇画》(閉翼) 1432年頃

祭壇画が開かれると、明るい色彩の輝く画面に変わる。

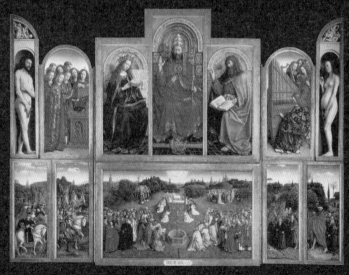

図2 ファン・エイク兄弟《ヘント祭壇画》(開翼) 1432年頃

その両脇には、この祭壇画を寄進したフェイト夫妻が描かれています。祭壇画が開けられると、眩いほどの明るい画面に変わります〈図2〉。玉座の父なる神の下に見えるのは、世界が終末を迎えた「黙示録」後の楽園ニュー・エルサレムに、祭壇に載った子羊が空から降りてきたところです。このモチーフから本作は別名「神の子羊祭壇画」とも呼ばれています。

本作で最も重要なのは閉翼時の「受胎告知」の場面です〈図3〉。もともと兄ヒューベルトは、閉翼全体をグリザイユ（灰色）の色調を使った彫像で飾ろうと計画していました。しかし、それを引き継いだヤンが、兄の計画は単調だと考えたのか、室内で生身のマリアが大天使ガブリエルの訪問を受ける現実的な場面へと転換したようです。天使の口から「あなたは神の子を宿しました」という言葉が文字で発せられ、マリアは厳粛に自分の運命を受け止めています。

この計画変更はレントゲン写真〈図4〉を見れば明らかです。もともとヒューベルトが準備していたアーチ装飾が残されています。つまり、ヒューベルトは下段のヨハネ像のように、天使とマリアの彫刻をグリザイユで描いて壁龕に入れ込もうとしていたのです。おそらく、上段の預言者と巫女たちも、同様に計画していたことでしょう。しかし、ヤンの計画変更で、マリアのいる室内は天井が極めて低いものに改変せざるを得ませんでした。二人が立ち上がったら天井を突き破ってしまいそうです。このような狭小感を解消するために、ヤンは四つのパネルを突き通る一つの空間にまとめ、中央の二枚には何も置かれてない広々とした床面と、ヘント市内

額縁から伸びる影を作品内の床に書き込むことで、現実世界と絵画世界を結びつける。

図4《ヘント祭壇画》（部分、天使）レントゲン写真

図3 ファン・エイク兄弟《ヘント祭壇画》（部分、受胎告知）1432年頃

の様子が見通せる窓が描かれました。まるで風が通るかのような開放感が達成されています。

この場面をよく観察すると、美術史上最初の画期的な発明が隠されていることに気づきます。それは、マリアたちがいる室内の床面に額縁の影が斜めに落ち

ている表現です。つまり、画面の外の一つの光源から作品に向かって光が当たっていることを、この影は示しています。この表現によって、もはやこの額縁は絵画を保護するための単なる木枠ではなくなります。画面空間と現実世界を分かつ物質的な境界線でありながら、同時に室内の柱の役割も果たしているために画面内に影を落としているのです。現実世界にいる鑑賞者の我々と絵画空間のマリアと天使は、この影の存在によって結びつけられ、双方の空間が地続きのものと感じられます。現実と絵画世界のあわいが、この額縁の影によって橋渡しされています。これが、兄ヒューベルトを超えた、弟ヤンの大発明なのです。

■「偽装された象徴主義」で埋め尽くされる夫婦の肖像画

ヤンの代表作の一つに《アルノルフィーニ夫妻の肖像》(図5)があります。暖かい陽射しの入る清潔な室内で、ジョヴァンニとその妻ジャンヌは固い姿勢で、手をとるほどの距離で表されています。お互いを見つめ合うことはしないものの、二人は神秘的な絆で固く結ばれているようです。厳粛な雰囲気は、構図が左右対称になっているためでしょう。シャンデリア、壁に掛けられた鏡、小さなグリフィン・テリアをつなぐ中心線によってそれは強調されています。加えて、この二重肖像画は、宗教画というもうひとつの面を併せ持っています。教会法によれば、結婚は誓いによって執り行われるとされ、この誓いは手をつなぎ花婿が腕を上げることと決め

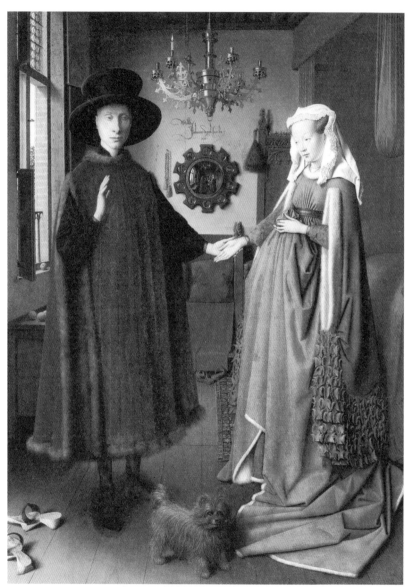

図5 ヤン・ファン・エイク《アルノルフィーニ夫妻の肖像》1434年

られていました。結婚の儀式が、昼間に行われているにもかかわらず、シャンデリアの蠟燭に一本だけ火が灯されていることは明らかに実用からではありません。この蠟燭は、あらゆるものを見渡す神の知恵の象徴で、誓いを立てる儀式に不可欠のものでした。この「偽装された象徴主義」（46ページ）については後でまとめて検討しましょう。

結婚式なのにどうして司祭がいないのでしょうか。それは当時のカトリック教会では、結婚は両人による「秘跡」だったからです。すなわち、当時の結婚はいわゆる「内縁関係」であったため、しばしば一方が結婚の事実を否定するような厄介な事態が生じました。その混乱を避けるため、一五六三年のトレント公会議によってカトリック教会での結婚は司祭と二人の証人をその場に必要とすることが取り決められ今日に至っています。つまり、この肖像画は、中世の結婚の秘跡を画家によって記録させたものなのです。独立した肖像画は、ヤンが開拓した重要なジャンルでした。花婿はベルギーのブリュージュで活躍したイタリア、ルッカ出身の商人ジョヴァンニ・アルノルフィーニです。花嫁のジャンヌ・チェナミは、パリのイタリア人の商家で生まれました。異国の地のブリュージュで、二人は誓いの儀式を新婚の部屋で行ったのです。トレント公会議以前に、この二人は結婚の秘跡の証人を画家に託したというわけです。

この夫妻の肖像は、初期ネーデルラント絵画に特有な「偽装された象徴主義」で埋め尽くされています。先述の通り、シャンデリアの蠟燭は、全てを見たまう神の知恵を意味し、結婚の誓い

この夫妻の肖像画は、至るところ「偽装された象徴主義」で埋め尽くされている。

いに神が同席したことを示しています。窓辺の果物は、アダムとエヴァによる堕落以前の「無垢」の状態を想像させます。足下の犬は「貞節」すなわち結婚の忠誠を表し、寝台の柱につけられた彫刻は、聖マルガレータが竜の腹から無事に出て来た伝説から「安産」が祈念されます。加えて、画面下部の脱ぎ捨てられた履物は、神聖な寝室で儀式がなされていることを示すものです。ヤンは多くの象徴を用いて、自らでさえもこれを凌ぐことができない傑作を生み出しました。「肖像」と「物語」、「世俗」と「聖」が境界なく融合できることを本作で証明してみせたのです。

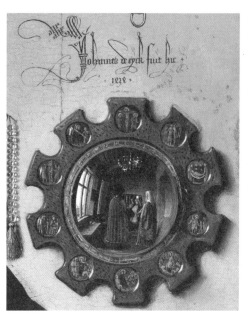

凸面鏡の中にはこの結婚の証人である画家とその弟子が映りこみ、しかも鏡の上の壁には画家自身のサインまで書き込まれている。

図6 ヤン・ファン・エイク《アルノルフィーニ夫妻の肖像》（部分、凸面鏡）1434年

さらに本作で最も特徴的な凸面鏡を詳細に見てみましょう**（図6）**。当時の富裕層が入手できた鏡は凸面鏡でした。曇りなき鏡と水晶の数珠は、マリアの純潔を表すシンボルでもあります。鏡の中を覗いてみると、室内の様子とアルノルフィーニ夫妻の後ろ姿が映っています。その鏡の木枠には、キリスト受難伝の一〇の場面が鏡を取り囲み、二人の結婚が聖なるものであることをほのめかしています。

この二人の間には、青と赤の衣装をまとった二人の男性が戸口に立っているのが見えますが、おそらく青い衣装が画家自身で、赤い衣装は画家の弟子でしょう。この鏡の力を借りて、二人のモデルの前に広がる空間が描写され、室内を完結した一つの空間にしています。そして、この鏡の上には、画家自身が美しい字体で壁に署名を残していることに驚かされます。「ヤン・ファン・エイクここにありき

兜には聖母子の姿と光が差し込む聖堂の窓が、ファン・デル・パーレの瞳にも教会の窓が映りこんでいる。

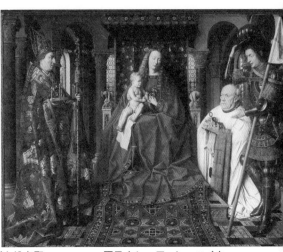

図7 ヤン・ファン・エイク《ファン・デル・パーレの聖母子》1436年

1434] (Johannes de Eyck fuit hic 1434) とあります。この署名は、画家がこの現場に同席したことを保証するものです。凸面鏡はその形状から眼球を連想させ、まさにヤンが自分の目でこの儀式を目撃し、絵画で記録に残した事実を語ってます。

■受け継がれていく「鏡に映る像」の表現技法

ヤンの《ファン・デル・パーレの聖母子》（図7）でも、鏡の効果が確認されます。聖母子は円錐形に結晶化されたような姿で、教会内の様子も厳格に対称性が保たれています。本作品が設置された聖堂の守護聖人ドナティアヌスは、まるで堂々とした不動の彫刻のようです。本作を依頼した聖堂参事会員ファン・デル・パーレは白い衣装で跪き、彼の守護聖人である聖ゲオルギウスは丁重に兜を外して聖母に彼を紹介しています。この聖ゲオルギウスが傾けた

図8のアップ。瞳に反射する窓が丹念に書き込まれている。

図8 デューラー
《毛皮の自画像》1500年

兜には、聖母子の姿と画面左から光が射し込む聖堂の窓が映っています。そして、ファン・デル・パーレの瞳にも教会の窓が映っています。こうした物質的な反射を描くことで、聖堂内に聖母子が姿を現したという奇跡を現実のものとする効果が生まれるのです。

ドイツ・ルネサンスの画家アルブレヒト・デューラーも瞳に映る窓を自画像で描いています（図8）。鏡に映った自分の顔を見つめる、その瞳に反射する窓を捉える感覚は、デューラーが若い頃の遍歴時代に、ネーデルラント地方を訪れ、ヤンの作品を実際に見たことを物語るのではないでしょうか。彼の自画像については第6回で詳しく見ていきます。

次の世代の**ハンス・メムリンク**は、ヤンに匹敵するほど鏡を好みました。聖母子と肖像画を組み合わせた二連画 **《ニューウェンホーフェの聖母子》（図9）** を見てみましょう。メムリンクはドイツ出身の画家で、おそらく修業時代にケルン派の画家と接触していたと考えられています。その後、ブリュッセルに

背後の凸面鏡には、聖母とこの絵画の依頼主のシルエットが並んで映っている。

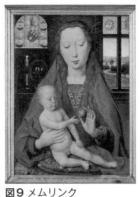

図9 メムリンク
《ニューウェンホーフェの聖母子》1487年

出て**ロヒール・ファン・デル・ウェイデン**（第3回で詳述）の工房でしばらく修業したとされ、ロヒールが没した一四六四年にはブリュージュに出て、翌年には市民権を得て半生をそこで過ごしています。メムリンクは、師のロヒールから決定的な影響を受けたため柔らかな人物像を得意とします。同時に、かわいらしい顔の表現にはケルン派の痕跡が認められます。彼がブリュージュに出て来たのは、国際都市の大きな美術市場を求めてのことだったのでしょう。本作の依頼主ニューウェンホーフェはブリュージュの都市貴族で、この時弱冠二三歳でした。

メムリンクは、ブリュージュでヤンの造形も学んだに違いありません。聖母の左後ろには、《**アルノルフィーニ夫妻の肖像**》と同様の凸面鏡が見えます。そこには、聖母の後ろ姿と、聖母を礼拝するニューウェンホーフェのシルエットが映っています。

つまり、この二連画は別々のパネルで連結されていないにもかかわらず、鏡像によって二つの絵画空間は額縁を超えて結びつけられているのです。同時に、聖母子とニューウェンホーフェは

窓際に座っていることも見てとれます。鑑賞者は、これにより、この額縁自体が窓枠の役目を果たしていることに気づくでしょう。鏡によって空間を補完し、交差する画面構成は、まさにヤンから学んだものだと言えるでしょう。

■ベラスケスが鏡像表現で作り出した「不思議空間」

二〇〇年以上の時を経て、《アルノルフィーニ夫妻の肖像》（図10）の鏡はスペインにまで反響しています。**ベラスケス**の《**ラス・メニーナス**》（**図10**）の入り組んだ鏡像表現は、間違いなくヤンの夫妻像に触発されたものなのです。なぜなら、十六～十八世紀の間、ヤンの夫妻像はスペイン宮廷にあり、宮廷画家だったベラスケスは実物を見ることができたからです。

ベラスケスの大作を見てみましょう。筆を持つベラスケスは、王女マルガリータが「鏡に映る」姿を描いているようです。マルガリータがポーズをとるのに飽きないように、女官や女道化師が周りでご機嫌をとる様子までもが描かれています。この作品自体が、ベラスケスが見ている鏡そのものであり、絵を描く本人も映っています。しかし、ベラスケスが取り組む大きなカンヴァスは、小さなマルガリータ一人の肖像にしては大きすぎないでしょうか。実は、ベラスケスは、マルガリータではなく国王夫妻の二重肖像画を描いているところなのかもしれません。なぜなら、マルガリータの後方、画面中央にある四角い鏡に、国王夫妻が映っているからです。つまり、マルガ

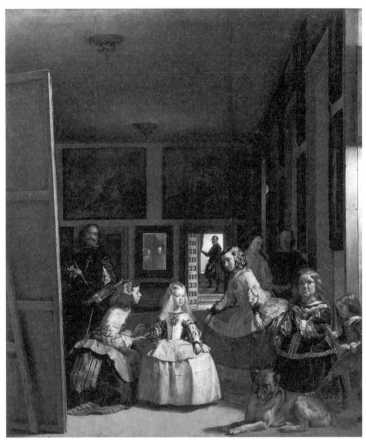

図10 ベラスケス《ラス・メニーナス》1656-57年

ベラスケス（画面左）が作品中のカンヴァスに描いているのは、中央に座る王女なのか四角い鏡の中に映る国王夫妻なのか？

リータと向き合って国王夫妻が立っており、国王夫妻の肖像画を描くベラスケスが二人の後ろにある鏡に映っているようにも思えるのです。この

ように、鏡像を利用して空間を補完する技法は、間違いなくヤンから学んだものでしょう。し

かし、ベラスケスはそれにとどまらず、絵画空間を実在しないもののように複雑に発展させま

した。彼は鏡と鏡が向かい合う不思議な空間に、国王夫妻を描く自画像と、王女と女官たちの

肖像画を組み合わせて、国王一家が揃う不思議な集団肖像画を作り出したのです。ベラスケス

が疑いもなく天才なのは、ヤンの模倣にとどまらず、それを超えた新しい空間を作り出したこ

とにあります。その「ねじれた」空間こそが、まさにバロックの特徴そのものなのです。

■《ヘント祭壇画》を見て懊悩した狂気の継承者

メムリンクと並ぶ初期ネーデルラント絵画の第二世代にフーホー・ファン・デル・フースが

います。フースはヘントの画家組合に一四六七年に登録、後には画家組合長も務めました。フ

ースは、ヘントでヤンの《ヘント祭壇画》を見て、この作家を超えることができないことを悟

り苦しんだと伝えられています。その苦しみからか、ヘントを離れ、ブリュッセル近郊のロー

デンダーレ修道院の見習い修道士となりました。修道院の記録では、一四八一年にケルンに出

かけた帰路に発狂し、翌年、同修道院で狂死したとされています。彼が発狂したのは、ヤンのよ

うな画家になれなかったためでしょうか。まるで彼の狂気を映したかのような、独創的で青ざ

めた作品がわずかですが残されています。

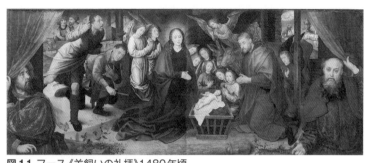

図11 フース《羊飼いの礼拝》1480年頃

最前列の左右でカーテンを引く男性は、我々に演劇の1コマを見せているのか？ 特に、右側の男性の狂気的な表情に注目。

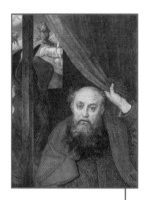

《**羊飼いの礼拝**》（**図11**）には、生まれたばかりのイエスをいち早く見ようと、家畜小屋に駆け込んでくる羊飼いたちが画面左に描かれています。そのスピード感は、これまでどの画家も表現できないものでした。加えてこの作品が特異なのは、最前列で、緑のカーテンを引いて、この聖なる場面を我々に開示している二人の人物がいることです。作品と向き合う我々は、その写実性の高さから、この絵画が現実の場面なのか、それとも演劇の一コマなのかわからなくなりそうです。しかもこのカーテンがきちんとカーテン・レールに通されていることに気づくと、我々の錯覚はさらに増していきます。右手前でカーテンを持つ禿頭の男性は、この聖なる場面の目撃者である我々に何かを語りかけてきます。その狂気に満ちた眼差しには、フースの苦悩が託されているのでしょうか。この作品はフースの絶筆と考えられています。

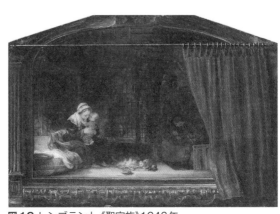

図12 レンブラント《聖家族》1646年

初期ネーデルラント絵画の伝統は、十七世紀オランダの黄金時代にも引き継がれていきます。**レンブラント**の**《聖家族》（図12）**にもカーテンが描かれているのです。しかし、その赤いカーテンはフースの描いたカーテンとは違う役割を担っています。なぜなら、そのカーテンは、画面の中からカーテンを開けて奇跡の場面と現実空間の境を取り払うためではなく、我々はカーテンの隙間から物質としての絵画作品を覗き見ている気分にさせられるからです。十七世紀オランダの美術コレクターたちは、自慢の作品をカーテンで覆う習慣がありました。作品保護のためだけでなく、来訪者に自慢の品を見せる時、特別感を演出したのです。レンブラントは、その名誉あるカーテンを描いて、自分の作品に最初から取り付けることとしました。初めからこの作品は名作になるとわかっていたからです。額縁とカーテンだけでなくカーテン・レールも、全てレンブラントの筆によるものです。それは一種の騙し絵のようになっています。

ルネサンスからバロックへ

——天才たちの時代

第5回 ラファエッロ

苦労知らずの美貌の画家

■《システィーナの聖母》 破格で買われた絵画

ラファエッロ・サンティは一四八三年四月六日にイタリアのウルビーノで生まれました。男前で有名だったラファエッロは女性関係も派手で、修業時代から仕事に恵まれて苦労した時期もなかったのですが、一五二〇年の誕生日に三七歳という若さでローマで没してしまいます。高熱が出た原因は女遊びによるとも伝えられています。父親がウルビーノの宮廷画家だったラファエッロは、一四九九年にウルビーノを離れると、ペルージャに赴きペルジーノの元で修業を始めたとされています。一五〇四年にフィレンツェに移ると、とりわけ**レオナルド・ダ・ヴィンチ**の様式を短期間で吸収し、静謐（せいひつ）な空間と穏やかな人物表現による古典的絵画を制作する

74

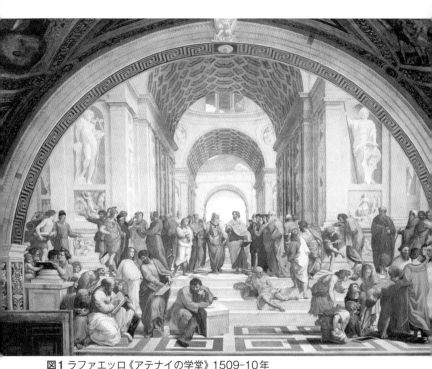

図1 ラファエッロ《アテナイの学堂》1509-10年

ようになりました。一五〇八年の終わり頃には、教皇ユリウス二世からヴァチカン宮殿の居室にフレスコ画を描くよう招聘されます。現在これらの部屋は「ラファエッロの間」と呼ばれ、《アテナイの学堂》（図1）、《秘蹟の論議》、《パルナッソス》（図9）をはじめとする傑作が制作されました。この壁画連作によって、ラファエッロは教皇ユリウス二世を中心としたローマの盛期ルネサンスを代表する画家となるのです。

ユリウス二世から注文を受けてラファエッロは、北イタリアのピアチェンツァにあるベネディクト会修道院のサン・システ教会のために祭壇画《システィーナの聖母》（図2）を描きました。この作品

は現在、ドレスデン国立美術館にあります。十八世紀、ザクセン選帝侯兼ポーランド王アウグスト三世はイタリアの美術を愛し、ラファエッロの真作を手に入れる機会を狙っていました。ラファエッロのコピーはすでにいくつか持っていたのですが、どうしても本物が欲しかったのです。ついに一七五四年、サン・シスト教会から《システィーナの聖母》を手に入れます。今日に至るまで、一枚の絵にこれほど多くの額が支払われたことはないといわれています。この絵がドレスデンに到着すると、市門で待ち構えていたアウグスト三世が「ラファエッロが来た、道をあけよ！」と叫んだと伝えられています。

　画中で聖母マリアに向き合うのは教皇シクストゥス二世です。聖母子の出現を眼前にしたシクストゥス二世は、教皇冠を二人の小天使の横に置き、鑑賞者の我々のほうを指差しています。右手には、聖バルバラが優美に描かれています。彼女は跪き、微笑みながら二人の小天使に目をやります。そして、この作品を見てすぐに気がつくのは、緑のカーテンが描かれていることでしょう。鑑賞者である我々と作品の間にカーテンがかけられていて、この場面の劇的な効果を高めています。ただし、この作品もカーテンが開かれているにもかかわらず、我々はその世界に入り込むことができません。絵画世界と現実世界は一続きにありながら、その境界線を越えることはできないのです。最前列で頬杖をつくかわいらしい小

天使に向き合うのは**フーホー・ファン・デル・フース**の**《羊飼いの礼拝》**（71ページ）と同じ

76

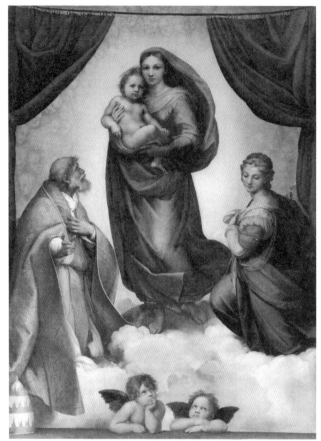

図2 ラファエッロ《システィーナの聖母》1514-15年

天使たちも、この作品のイリュージョンを高めていると同時に、我々が絵に侵入しないようにしっかりと守っています。かわいらしい障害物が絵と鑑賞者の間に居座っているのです。

両側に開かれたカーテンは場面の劇的な効果を高める。しかし鑑賞者は、その世界には入り込めない。最前列の小天使も、我々が絵に侵入しないように居座っているかのようだ。

■ レオナルドとミケランジェロを手本とし、凌駕すること

一五〇三年にフィレンツェ政庁舎（ヴェッキオ宮殿）にある五百人広間のための壁画 《アンギアーリの戦い》 の依頼を受けて、下絵を制作中でした。「ドーリアの板絵」（111ページ）と呼ばれる作品が、その下絵（モデッロ）だとする意見もあり、ラファエッロがこれを見た可能性が高いとされています。一方、五百人広間でレオナルドと競作することになったミケランジェロも一五〇三年にはフィレンツェのサントノフリオ教会の施療院で 《カッシナの戦い》（113ページ）のカルトンに着手していたことがわかっています。フィレンツェ

て、ラファエッロの芸術の特徴が明らかになるからです。フィレンツェでは、レオナルドが

ラファエッロが初期にフィレンツェで学んだものを確認しておきましょう。それによっ

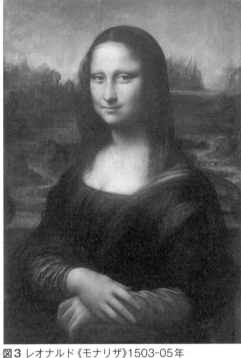

図3 レオナルド《モナリザ》1503-05年

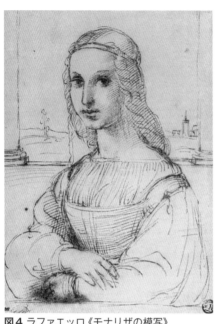

図4 ラファエッロ《モナリザの模写》
1505-06年

に到着したラファエッロにとって、二大巨匠の壁画下絵は「まさしく神のごとき出来栄えと思われただけでなく、【中略】街そのものも気に入ったため、当分の間フィレンツェに住むことに決めた」と**ヴァザーリ**が伝えています。

この二大巨匠がラファエッロに与えた影響の全てを紹介することはできませんが、レオナルドの傑作《**モナリザ**》（図3）の影響をまずは確認しておきましょう。ラファエッロは《**モナリザの模写**》（図4）の素描を残しています。

しかし、ラファエッロの素描を見るといくつかの相違点に気づかされるはずです。背景が違うこと、テラスに円柱が描かれていること、そしてモデルがずいぶんと若いことです。レオナルドの背景は、まるで地球とは思えないような幻想的な風景になっています。生涯この作品に手を加えていたことから、ずいぶんと変えられてしまったのでしょう。円柱に関しては、ナポレオンがレオナルド作品を手に入れた際、自分の額縁と合わなかったため、両側を切り取ったという逸話が知られていま

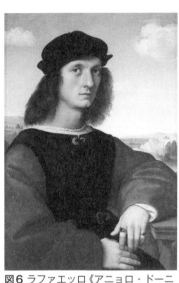

図6 ラファエッロ《アニョロ・ドーニの肖像》1506年

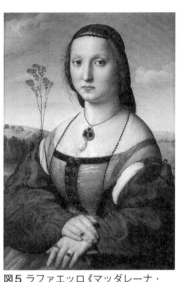

図5 ラファエッロ《マッダレーナ・ドーニの肖像》1506年

す。さらに、モナリザの年齢については、謎が残されています。レオナルド作の可能性のあるもう一つのモナリザ像 **《アイルワースのモナリザ》** という個人蔵の作品ではモデルが若々しくラファエッロの素描に近いことから、ラファエッロはこちらを見たという可能性があるからです。しかし、ここではこの問題にこれ以上深入りすることはやめておきましょう。

ラファエッロが学んだモナリザの構図や姿勢は、フィレンツェで描かれた **《マッダレーナ・ドーニの肖像》**（図5）に採用されています。人物像と風景のバランス、椅子の肘掛に腕を置く姿勢など完璧なまでに **《モナリザ》** を模倣しています。この肖像画は、対画として夫の **《アニョロ・ドーニの肖像》**（図6）が存在し、背景の風景や雲が両作品で繋がっています。

このアニョロの自室には、ミケランジェロの唯一の板絵 **《ドーニ家の聖家族（トンド・ドーニ）》**（一五〇六

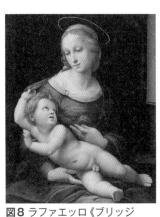

図8 ラファエッロ《ブリッジ
ウォーターの聖母》1507年頃

図7 ミケランジェロ《聖母子と洗礼者聖
ヨハネ（タッデイ家のトンド）》1502年
© Ham II

年、ウフィッツィ美術館）が飾られていました。

フィレンツェ滞在中のラファエッロは、商人のタッデオ・タッ
デイの小宮に住み込むことで、商業を生業とする中産階級と親し
く交流しました。タッデイもまた、ミケランジェロの大理石の円
形彫刻**《聖母子と洗礼者聖ヨハネ》（図7）**を所蔵していたこと
からラファエッロは実物を目の前にして学ぶことができたので
す。**《ブリッジウォーターの聖母》（図8）**の幼児イエスの伸びた
肢体は、まさにこの作品から着想を得たものです。ヴァザーリが
述べるように、ラファエッロは並外れた視覚的記憶力と統合力を
もって「前世代・同時代の芸術家たちから、最良の部分を引き出
した」のでした。巨匠の単なる模倣にとどまらず、手本とした作
家を凌駕すること、これがラファエッロの特徴なのです。

■ヴァチカン宮殿のフレスコ装飾「ラファエッロの間」

ラファエッロをローマに招聘した教皇は、古代の英雄ユリウス・
カエサルにちなみ、自らをユリウス二世と名付けました。当代の

「シーザー」になること、それがこの修道士の鉄の意志だったのです。ユリウス二世の書斎兼図書館の「署名の間」は、教皇の目指す、知恵を集めた理想の世界が表わされています。ローマに来たばかりのラファエッロがその装飾を任されると大成功を収め、ラファエッロはローマの**ルネサンスの代表者**の一人となったのです。フレスコ装飾は図書館にふさわしく、古代の知識人、哲学者たちの肖像で埋め尽くされました。《アテナイの学堂》（図1）は、様々な時代の哲学者が集う空想的な場面です。《パルナッソス》（図9）は「詩学」を表します。ギリシャ神話では、パルナッソス山はミューズたちが住み、詩神アポロが祭られている場所とされています。ラファエッロは、アポロとミューズたちの周囲に、古代からルネサンスに至る多くの詩人たち、すなわちホメロス、ダンテ、ペトラルカ、サッフォーなどを描きました。

ラファエッロが教皇の私室を装飾していた頃、ミケランジェロはすぐ近くの**システィーナ礼拝堂（図10）**の装飾を行っていました。天井を向きながら、滴る絵の具に耐えての制作は苦行そのものでした。つまり、ラファエッロは、ローマでもミケランジェロから学ぶことができたのです。ヴァザーリの報告によると、ミケランジェロが教皇と揉めて、一時的にフィレンツェに逃亡した際、ラファエッロと同郷の建築家ブラマンテが礼拝堂の鍵を持っていたので、ラファエッロにこっそりと制作途中のフレスコ画を見せてあげたというのです。ラファエッロは、これを見て、ローマのサンタゴスティーノ聖堂に描き終えていた**《預言者イザヤ》**（一五一一─一二

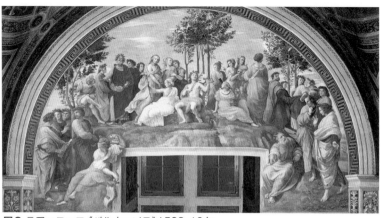

図9 ラファエッロ《パルナッソス》1509-10年

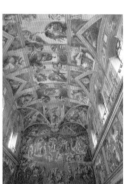

図10 ミケランジェロ
《システィーナ礼拝堂壁画》
1508-1512年、
撮影：著者、2010年

年）を描き直すことにします。ラファエッロは、ここでもまた、ミケランジェロの画風を即座に学び自分のものとしたのです。後にミケランジェロがこの絵を見て「ブラマンテがラファエッロに利益と名声を与えようとして、この悪意ある仕業を行った」ことを知ったと、ヴァザーリによって報告されています。ミケランジェロは、フィレンツェでは若手としてかわいがっていたラファエッロをローマではライバル視するようになっていたのです。

■アルブレヒト・デューラーとの交流

「署名の間」に続いてラファエッロが描いたのは、隣の「ヘリオドロスの間」でした。プライベートな知の空間であった「署名の間」とは違い、「ヘリオドロスの間」は全く異なるコンセプトで装飾されてい

図11 ラファエッロ《神殿から追放されるヘリオドロス》1511-12年

ます。教皇の力と教会に対する神の加護を誇示する目的があったからです。「署名の間」が知的で静的な世界だったのに対し、「ヘリオドロスの間」は戦闘的で動的な世界と言えるでしょう。「恐るべき」「戦士」と呼ばれたユリウス二世は、謁見の間にもその気迫をみなぎらせようとしたのです。**《神殿から追放されるヘリオドロス》**（**図11**）はまさにそうしたコンセプトを見せてくれます。そして、この作品に、**アルブレヒト・デューラー**が関係しているのです。

ヴァザーリは、ラファエッロとデューラーのアルプスを越えた交流について記録を残しています。デューラーは尊敬の念を込めて亜麻布（あまぬの）に描いた自画像をラファエッロに贈り、その返礼としてラファエッロからいくつもの素描がデューラーに贈られたというのです。あいにく、デューラーの自画像のほうは失われてしまいましたが、ラファエッロがデューラーに贈った素描は一枚だけ残されています。しかも、その素描《**オスティアの闘いのための裸体習作**》（**図12**）には、デューラー自筆の

84

図14 デューラー《1498年の自画像》1498年

図13

画面左側に描かれたスイス人衛兵（図13）はデューラーか？たしかに、デューラーによる自画像（図14）にも似ている。

書き込みまでであるのです。「一五一五年。教皇から高く評価されていたウルビーノのラファエッロは、この裸体像を制作し、彼の手を示すためにニュルンベルクのアルブレヒト・デューラーに贈った。」

こうしたデューラーとラファエッロの作品交換は、ドイツとイタリアの画家の友情を示すものです。ところで、デューラーがラファエッロに贈った自画像は、一体どういうものだったのでしょうか。これに関する、興味深い研究が一九三四年にフーゴ・ケーラーによって出されました。それは、ラファエッロが**《神殿から追放されるヘリオドロス》**で描いた、輿を担ぐスイス人衛兵の顔の表現（図13）にデューラーが贈った自画像が用いられているのではないかというものです。そういわれてみると、髪型や顔の特徴がデューラーによる**《一四九八年の自画像》**（図14）に似ているように思われます。一方で、ヴァザーリは『美術家列伝』の「マルカントニオと他の版画家たち」の章で、この輿を担ぐ長髪の男

図12 ラファエッロ《オスティアの闘いのための裸体習作》1515年

性を版画家**マルカントニオ・ライモンディ**の肖像であると報告しています。果たしてどちらが正しいのか、結論は出ていません。

■贋作版画家の技術がラファエッロに名声をもたらした

ヴァザーリによると、マルカントニオはデューラーの版画をそっくり写して販売していたことがデューラーに知られ、一五〇五年にヴェネツィアで裁判を起こされました。デューラーの木版画小受難伝連作《最後の晩餐》（図15）とマルカントニオによる銅版画（エングレーヴィング）のコピー（図16）を見比べてください。区別がつかないほど完璧に写しています。デューラーは木版で精緻な彫りがなされていますが、マルカントニオはこれが木版であることに気づかなかったのか、銅版画で模刻しています。木版でこれほどの細かい彫りを達成できるとは想像もしなかったか、あるいは、技術的に木版ではデューラーのように彫ることができなかったのでしょう。裁判はもちろんデューラーが勝訴しますが、罰金などは課されず、今後は「版画にデューラーのADのモノグラムを使わないこと」というだけの判決でした。マルカントニオはデューラーの署名までも模刻していたので、明らかに「贋作」を作って商売していたことになります。もはや模刻や引用という範疇にはおさまりません。この事件は、美術史上初の「著作権裁判」と呼ばれています。

図15 デューラー
《最後の晩餐》「小受難伝」より、1508-09年

このマルカントニオはラファエッロと仕事をしています。ヴァザーリによると、ラファエッロはデューラーの版画を見て自分もこの新しいメディアを利用したいと考え、マルカントニオに命じてデューラーの版画を徹底的に研究させたといいます。そして、マルカントニオの版画の技術が熟練するのを見

図16 マルカントニオ《最後の晩餐》
「小受難伝」より

マルカントニオによるデューラーの贋作は、区別がつかないほど完璧である。ラファエッロは彼の熟練した技術を利用して、自分の初期作品を版画化した。

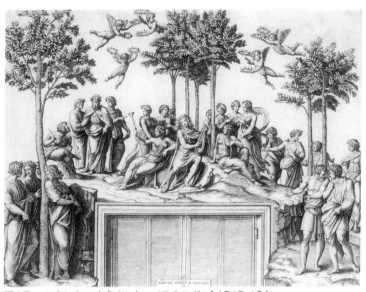

図17 マルカントニオ《パルナッソスのアポロ》1515-18年

るや、ラファエッロは自分の初期作品を版画にさせたのです。ラファエッロが、マルカントニオにデューラーの贋作を作るきっかけを与えてしまったのかどうかまではわかりませんが、自分の作品を版画化するのはマルカントニオが適任だと確信したようです。ヴァチカンの「署名の間」の壁画《パルナッソス》（図9）はこうしてマルカントニオによって銅版画にされました（**図17**）。壁画は教皇の居室という私的空間にあったため、よほどの高位聖職者でなければこの傑作を目にする機会に恵まれません。版画という携帯可能な新メディアによって、ヨーロッパ中の人々がラファエッロの作品を目にす

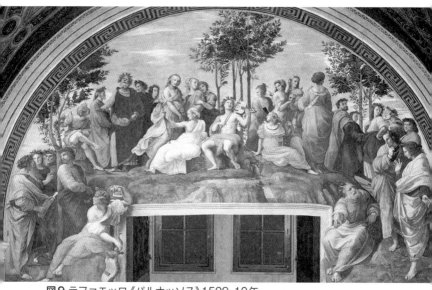

図9 ラファエッロ《パルナッソス》1509-10年

傑作《パルナッソス》もマルカント
ニオによって版画化され、広く流布
した。ラファエッロは複製版画とい
うニュー・メディアを活用すること
で、名声を手に入れることになった。

ることができるようになったのです。
ラファエッロは複製版画によって、国
境と時代を超える名声を手に入れるこ
とができました。　後世の画家たち、例
えば**ルーベンス**や**プッサン**といった巨
匠も、ラファエッロの研究をまずは版
画から始めるのです。

ドイツ・ルネサンスの巨匠

■版画を芸術の域にまで高める

アルブレヒト・デューラーは、一四七一年にドイツのニュルンベルクでハンガリー系の金細工師の家に生まれました。神聖ローマ皇帝にも作品を収めたことのある父親は、デューラーが描いた**《一三歳の自画像》（図1）**を見てその画才を認め、ニュルンベルクで最大の規模を誇った画家ミヒャエル・ヴォールゲムートの工房に息子を弟子入りさせました。修業を終えると、一四九〇年からネーデルラント地方を遍歴したとされています。その後、ニュルンベルクに戻り結婚、工房を開きますが、ペストが流行すると一四九四〜九五年に第一次イタリア滞在、また一五〇五〜〇七年の第二次イタリア滞在では、自分の版画の贋作者**マルカントニオ**に対して裁

判を起こしています（86ページ）。デューラーは、**ゴシック**から脱していなかったドイツ美術を**初期ネーデルラント絵画**と**イタリア・ルネサンス**の要素を巧みに組み合わせることで、その水準を高めることに成功しました。油彩画に多くの傑作を残しましたが、彼の最大の功績は、なんといっても版画を芸術の重要なジャンルにまで格上げしたことでしょう。その超絶技巧による版画は、**ラファエッロ**をはじめ、イタリアの作家たちに強い影響を与えています（84ページ）。

■「五〇〇年保証」の自画像

デューラーは多くの自画像を残しました。画家という職業は、中世では職人でしかありませんでしたが、人文学者らと交流し知識を深め、神聖ローマ皇帝の宮廷画家として名声を高めることで、自らを芸術家として強く意識するようになります。ADというモノグラムで作品に署名することも、自作への誇りと責任を

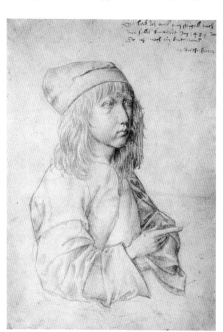

図1 デューラー《13歳の自画像》1484年

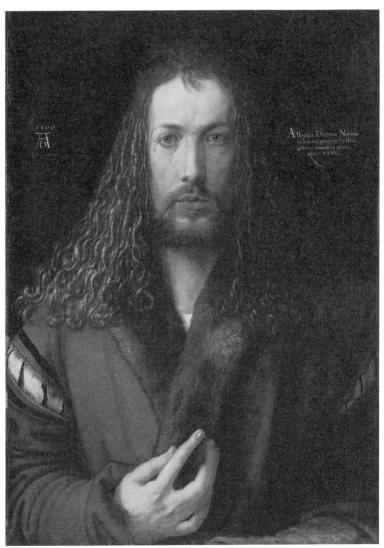

図2 デューラー《毛皮の自画像》1500年

持っていたことの表れでしょう。一五〇〇年に描かれた油彩画の《毛皮の自画像》（図2）は、高価な毛皮の上衣をまとい、丁寧にカールした髪に自信に満ちた面持ちで正面を見据えています。デューラーは本作で自分をキリストになぞらえていますが、それは自分のことを神のような芸術家と見做しているからではありません。当時のネーデルラントの新しい信仰「デヴォティオ・モデルナ」で提唱された「キリストのまねび」の実践、すなわち外観からキリストに近づこうとするデューラーの敬虔な姿なのです。デューラーは、自分の工房を訪れた顧客にこの肖像画を見せることで、実物と瓜二つで描ける腕前を証明することができました。そして、自分の絵画技術に自信をもつデューラーは、祭壇画の注文主だったヘラー氏に自分の作品が正しい扱いさえ受ければ「五〇〇年間美しく瑞々しく保つことを保証する」と書き送っています。ADのモノグラムの上に「1500」と堂々と制作年を記した本作品が、現在も当時の姿のままで残されているという事実は、彼が宣言した五〇〇年保証が果たされたことを示しているのです。

■初期ネーデルラント絵画とデューラー

《顔に手を置く自画像》（図3）を見てみましょう。不機嫌そうに鏡を見るデューラーはまるで頭痛に悩まされているかのようです。憂鬱症に悩まされていたデューラーは、気分の晴れな

《聖家族》（図4）に描かれた
ヨセフは、デューラーが自
分でポーズをつけて描いた
自画像（図3）がもとになっ
ている可能性が高い。

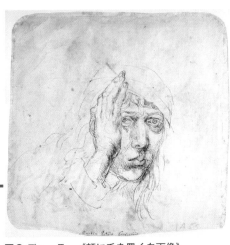

図3 デューラー《顔に手を置く自画像》
1492-93年

い自分の姿を描き止めたのでしょうか。デューラーの画
業における重要な主題のひとつは「メランコリー」です。
101ページの銅版画《メレンコリアI》（図10）で版画の
金字塔を打ち立てますが、この素描で自分が演じるポーズ
は、他の作品のための習作でもありました。ペン素描《聖
家族》（図4） の聖母子の後ろで頬杖をついて休むヨセフ
の姿は、デューラーが自分でポーズをつけて作り上げた
ものでしょう。モデルを使うとお金がかかります。そのた
め、若い頃のデューラーは、自分の身体を使って素描をし
たのです。さらに、本素描にはデューラーが修業後にネー
デルラントを旅行したことを示唆する重要な描写が確認さ
れています。**ヘールトヘン・トート・シント・ヤンス**によ
る**《荒野の洗礼者聖ヨハネ》（図5）** と比較してみましょ
う。両作品から共通点が多数確認されるのです。ヘールト
ヘンの油彩画で聖ヨハネが頬杖をつきながら物思いに耽っ
ている様子は、デューラーのヨセフのポーズと類似してい

94

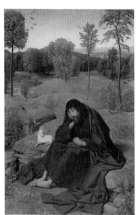

図5 ヘールトヘン
《荒野の洗礼者聖ヨハネ》
1484年

図4 デューラー《聖家族》1492年

2つの作品の共通点の多さから、デューラーはヘールトヘンの絵を見ていた可能性が高い。

ます。さらに、ヨハネの上衣の衣紋の角が画面の下縁すれすれのところに配置される構図も共通しています。なにより決定的なのは両者の風景表現でしょう。なだらかな丘が画面奥に向かっていくつも連なっていく様子や、木々が画面の遠近法を強調するように奥に向かって小さく描かれていく様子など、デューラーがヘールトヘンの絵を見ないことには描けそうもない共通点がいくつも見られるのです。

■枕の皺に「潜在するイメージ」を見出す

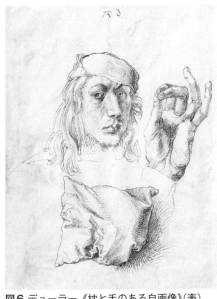

図6 デューラー《枕と手のある自画像》(表)
1491-93年

自画像素描《枕と手のある自画像》（**図6**）には、変わったモチーフが描かれています。自分の顔の横にはペンを持つような仕草の左手が、その下にはクシャクシャに潰された枕が描かれています。どうして、自分の左手でペンを持つような仕草をしているのでしょうか。デューラーは右利きのため、ペンを持つ自分の右手を描くことはできません。そのため、左手でペンを持つ仕草をさせて、顔の右に配置し、あたかもペンを持った右手が顔の横で鏡に映ったかのように構成しているのです。みなさんも、右手でペンを持つ仕草をして、顔の横に近づけ、自分の姿を鏡に映してください。この素描のデューラーの顔と右手が鏡に映った様子と同じであることがわかるはずです。画家は、自画像を描く際の動いている利き手をどう処理するのか悩んだのでしょう。《一三歳の自画像》（図1）では、右手を左袖に隠すという処理をしていま

96

図7 デューラー《6つの枕》
（裏）1491-93年

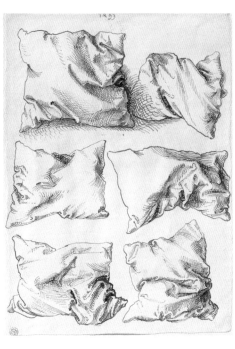

6つの枕には人間の頭部や顔が潜んでいるという。これらの赤い囲み以外にも隠れていそうだ。

す。一〇年近く経ったデューラーは、画家にとって最も重要な身体部分である右手を「左手で」代用できないか、試行錯誤していたのではないでしょうか。

珍しいことに、この素描の裏面には枕が六つ並べて描かれています**（図7）**。デューラーは、枕がいろいろな形になることを楽しんで写生しているかのようです。ところが、これらの枕に「人間の頭部や顔」が潜んでいることが指摘されています。一見すると、どれも歪んだ枕にしか見えないのですが、その皺に目を向けると、顔のようなイメージをどの枕にも発見することができるというのです。最も見つけやすいのは左下の枕かもしれません。その枕の右下角の皺が顎のようで、その上に口、鼻、目に似た形を見出すことができます。その他、全ての枕に

97

この絵にも一対の人面が対面して描かれている。現地調査の結果、画面左端の岩壁はそこには存在していなかった。

図8 デューラー
《アルコの風景》1495年

様々な表情の顔を見つけることができそうです。もちろん、これらは偶然の産物にすぎないという批判もされています。しかし、ひとたび枕に顔を見つけてしまうと、もはや単なる皺には見えなくなってしまうのです。この感覚は、デューラーがモチーフである枕の皺から見出した「潜在するイメージ」を我々が追体験しているからに他なりません。デューラーが枕に頭部を発見したのは偶然であったとしても、それを枕の描写に潜ませたのは彼の創造力なのです。

■《アルコの風景》に描かれた「人面岩」

枕の素描から二年後、第一次イタリア滞在からの帰途に制作された風景素描《アルコの風景》（図8）にも岩壁に頭部が嵌め込まれていると指摘されています。一つは、頂上に城が見える山腹の城壁左下に男性の横顔がはっきりと描かれ、もう一つは、その対面にある絶壁に右

98

図9 マンテーニャ
《聖セバスティアヌス》
1457-1458年

デューラーが
「潜在するイメー
ジ」を見出
そうとしたの
には、イタリ
ア絵画の影響
が挙げられる。

を向く男性の細長い横顔が見えるのです。興味深いことに、現地調査で、この素描風景が現実のアルコの風景とは異なることが明らかにされました。画面左端の岩壁は実際にそこには存在しないのです。つまり、デューラーは、アルコの岩山に架空の岩壁を組み合わせたことになります。それは、二人の男性頭部が向き合うような構成にしたかったからなのでしょうか。その理由はまだ明らかにされていません。

デューラーが物質に隠れるイメージを見出そうとしていたのには、イタリアの影響が挙げられます。デューラーが修業時代から尊敬していた**アンドレア・マンテーニャ**は《**聖セバスティアヌス**》（**図9**）において、背景の左上隅に見える雲に騎士の姿を潜ませています。それは黙示録の騎士と解釈され、セバスティアヌスが縛り付けられている古代の建造物の浮き彫りの勝利の女神を追いやっているのです。これは、古代の異教に対するキリスト教の勝利を意味してい

ます。デューラーは、実際にヴェネツィアでマンテーニャから、この絵自体を、あるいは下図を見せてもらっているかもしれません。そうでなくても、潜在的なイメージを表現するコンセプトを学ぶことができたでしょう。それは、画家自身が偶発的なイメージを意図的に作り出し、作品に意味を与えるという技法です。

レオナルド・ダ・ヴィンチも、自然に見出すことができる潜在的なイメージを『絵画論』の手稿で言及しています。「多数の染みがついた汚れた壁【傍点筆者】を見ることで、君はありとあらゆる種類の山々、河、岩壁、樹木、植物、平原、谷間などのある風景の類似物を見出すことができるだろう。これに適当な形態を与え、完全にすればよいのだ」という箇所です。レオナルドが書いていたことをデューラーは枕の皺で実践していたことになります。しかし、デューラーが、未出版のレオナルドの『絵画論』を読めていたとは思えません。友人の人文学者を通じて知り得た可能性もありますが、むしろ、間接的にこの思想を受容していたと考えたほうが自然でしょう。あるいは、二人の画家の同時代性であったと考えるべきかもしれません。

■《メレンコリアⅠ》の「染み」が問いかける謎

デューラーはその後の制作においても、潜在的イメージを用いています。版画史上の金字塔として名高い《メレンコリアⅠ》（図10）に関しては、その解釈をめぐって実に多くの研究が

図10 デューラー《メレンコリアI》1514年

この「染み」は偶発的な模様ではなく、作者が意図して生み出した。見えるか見えないか？何に見えるか？それは鑑賞者に委ねられる。

なされてきましたが、未だに決着をみないことで有名です。ここで問題としたいのは、作品全体の解釈ではなく、画面内に潜在的イメージが認められるか否かについてです。明瞭に線刻されたモチーフのなかに、一点だけ不明瞭な表現を見つけられます。それは、画面左にある多面体の表面に浮き出て見える不思議な「染み」のようなものです。一見すると、刷り斑のようにも見えますが、これはインクの濃淡が生み出した偶発的な模様ではなく、デューラー自身が意図的に生み出した、まさに「汚れた壁」に他なりません。滑らかに切り出された石の表面に、白く浮き上がった染みのようなものは、地図、顔、あるいは頭蓋骨のようにも見えます。

有翼の人物像が、多面体の表面に浮かぶ頭蓋骨を見つめて憂鬱に陥っているかのようです。その多面体に浮かぶ顔が、同時に彼

101

女を見つめ返すという構造は、先に見た《アルコの風景》で、岩山の横顔が向かい合う構造と合致するものです。両作品ともその意図するところはわからないのですが、デューラーが生涯にわたってこうした潜在的イメージを使用していたことは間違いありません。まさしく、レオナルドの言う「汚れた壁」の実践でした。見えること、あるいは見えないことは、鑑賞者の主体性に関わる問題であることがほのめかされているのです。

■二人の巨匠が同時代に行っていた身体比例の研究

これまで見てきたように、デューラーは自然のなかのモチーフに潜在的なイメージを求めました。初期ネーデルラント絵画のように、対象をしっかり観察し、精緻に再現しながらも、そこから見出される空想の世界を視覚化したのです。一方で、イタリア・ルネサンスの絵画のように、均整のとれたプロポーションを持つ古典古代風の作品も作り出しています。古代の理想的な身体像を求めて、デューラーは生涯をかけて比例研究を行いました。その成果は、デューラーが没した翌年に『**人体均衡論四書**』

図11 デューラー《海神の戦い》(マンテーニャによる)1494年

（図16）として出版されています。この書は、イタリアの画家たちが秘密にしてきた理想的な人体比例について、ドイツの後進の画家たちのために自分の研究の成果を開示する画期的なものでした。

このデューラーの身体比例研究は決して容易なものではありませんでした。なぜなら、ドイツには参考にできる古代彫刻がなかったからです。まず、デューラーは、ドイツにいながらにして版画や素描から古代の身体表現を学びました。マンテーニャの版画《海神の戦い》をニュルンベルクで手に入れたことが強い衝撃だったようです。この版画によって古代の身体表現への憧れがつのり、デューラーはこの版画に紙を敷いて丸写ししています（図11）。また、神聖ローマ皇帝の宮廷画家として、ヴェネツィアからやってきたヤコポ・デ・バルバリとの出会いも重要です。バルバリの銅版画《アポロとディアナ》（図12）に見られる均整のとれた男性裸体像は、バルバリに古代のプロポーションの秘密を尋ねたものの「答えてくれなかった」という逸話が知られています。デューラーはこの一件から、その秘密を自分で解明しようと発奮し、友人の人文学者の助けも借りながら、古代の

図12 ヤコポ・デ・バルバリ《アポロとディアナ》

図14 デューラー《横たわる裸婦》1501年

図13 デューラー
《アポロとディアナ》1501年

建築家ウィトルウィウスの『建築論』に収められた人体比例論を独学します。

理論研究と同時に、デューラーは作品制作においても理想的身体像を追求しました。《アポロとディアナ》（図13）は、バルバリの版画を参考にしつつ、アポロの姿はバルバリを凌駕するほどの出来栄えとなっています。理想的な女性像については、マンテーニャの《海神の戦い》を参考にした《横たわる裸婦》（図14）で完成の域に達します。画面中央に「私は基準に従って作った」という デューラーの自筆が見られますが、これはバルバリに対して「この完璧な女性像を見よ！　私が作ったのだ」と宣言したのかもしれません。研究を重ねて男女の理想的な人体比例を手に入れたデューラーは、《アダムとエヴァ》（図15）

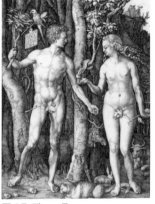

図15 デューラー
《アダムとエヴァ》1504年

図16 デューラー
《ウィトルウィウ
ス的人体》『人体均
衡論四書』より、
1528年

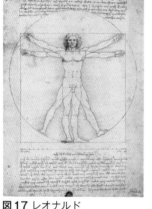

図17 レオナルド
《ウィトルウィウス的人体》
1487年頃

で結実させました。理論書の完成にはまだ時間がかかりますが、作品としてはすでに一五〇四年に完成しているのです。

『**人体均衡論四書**』には、ウィトルウィウスの『建築論』から学んだことを示す図があります（**図16**）。興味深いことに、レオナルドも、全く同じような図を残しているのです（**図17**）。まさに、それは出版されず、工房で秘密として保持されたものでした。デューラーとレオナルドの交流は確認されていません。しかし、デューラーが友人「イタリアの画家たちが秘密として秘密にしてきた」ものでした。デューラーとの人文学者を通して、レオナルドの研究を知った可能性も指摘されています。真実は不明ですが、二人が同じ目的に向かって、古代の身体比例の研究をしたことこそが、この時代が「ルネサンス＝古代復興」と呼ばれる所以なのです。

イタリアとドイツで同時に起きていた「美術革命」

■デューラーとレオナルドに共通する「終末論」のヴィジョン

中世を通じて人々は世界の終末を信じていました。戦争や飢饉、社会的腐敗や環境汚染のなかで自分たちの世界はもうじき滅ぶかもしれない。そうしたキリスト教的な**「終末論」**はいつの時代にも存在し、繰り返し登場します。とくに**デューラー**や**レオナルド・ダ・ヴィンチ**の活躍した**ルネサンス**時代には大惨事の予言が多くなされ、世界の終末の接近を肌で感じるような時代でした。人々は神の下す罰を畏れていたのです。ルネサンスという時代は、まるでキリスト教世界からの解放のように明るい時代と思われがちですが、中世以来の不安な魂が未だに人々を強く支配していました。

不安な予言が的中したかのように、デューラーは、ニュルンベルクに「十字架の雨」が降った一五〇三年の超常現象について『回顧録』の手稿にスケッチと記録を残しています（図1）。

紙片のようなものが突然に空からたくさん降ってきて、隣の家の奥さんのエプロンに落ちてきたものを拾い上げると、十字架に架けられたイエスの横に聖母マリアと聖ヨハネが立つ形であったというのです。同時期にドイツの他の地方でも報告されたこの雨は、現代の自然科学者たちから火山灰の雨、あるいは気流に乗って内陸地方までやってきた海藻の類など、様々な解釈がなされてきました。しかし、デューラーの時代には、これはキリスト教的な「奇跡」だと信じられ、世界の終わりを予感させるに十分だったのです。

図1 デューラー《十字架の雨について》『回顧録』
手稿より1503年の体験から、1502-04年

《荒野の聖ヒエロニムス》の裏面に描かれた彗星。空飛ぶ火の玉を目撃し、強い衝撃を受け慌てて描き留めた臨場感が伝わってくる。

図2 デューラー《荒野の聖ヒエロニムス》1494年

デューラーの生存中、何度か彗星が観測されています。彗星の目撃を文章で記録する他に、油彩画《荒野の聖ヒエロニムス》（図2）の裏面には赤い光を放つ彗星が画面全体に描かれています。空を飛ぶ火の玉を目撃したデューラーが、強い衝撃を受けて慌てて描きとめたような臨場感が感じられます。あるいは、当時、遍歴中のデューラーがバーゼルで目撃したエンジスハイムの隕石の落下を回想したものとも考えられています。こうした彗星への恐怖は、木版画連作《黙示録》（図3）にも見られます。

神の怒りで空から放たれた火の玉は、腐敗した皇帝や聖職者だけでなく、市井の信心深い人々をも壊滅させてしまうのです。デューラーは本作を自費で出版しました。世

図4 デューラー《幻影》1525年

図3 デューラー「第5、第6の秘跡」
《黙示録》より、1497-98年

界の終末が近づいていることを人々に警告するために、黙示録の世界を大型木版画で視覚化して見せたのです。

デューラーは晩年近くまで終末論に苛まされています。「一五二五年六月七日から八日にかけて洪水のごとく降る豪雨の夢を見た」で始まる文章と夢で見た大雨の素描が一枚の紙に残されています（**図4**）。今まさに、空から大水が降り注ぎ、世界を壊滅させる瞬間を夢で見たデューラーは夜中に飛び起き、忘れないうちに描きとめたのです。

一五二四年に予言された大洪水への恐怖と、マラリアによる高熱がデューラーにこのような幻覚を見させたのでしょう。神が人間を罰する方法には、疫病や飢饉などがありますが、人間を一気に全滅させる代表的な方法は洪水です。旧約聖書にノアの箱船と洪水の物語が記されているように、

図5 レオナルド
《大洪水》1515年

悪しき人間たちが増えることに心を痛めた神は「私は人を創造したが、これを地上からぬぐい去ろう」と、四〇日間雨を降らせ続けました。正しい者は箱舟で救われましたが、人類からすれば、それは世界の壊滅に他なりません。

デューラーと同様に、ウィトルウィウスの人体比例を研究したレオナルドは（一〇五ページ）、こうした洪水のヴィジョンもまた共有しています。レオナルドは手記のなかで、洪水について次のように語っています。「神の怒りによる残虐な人類殺戮を見まいとして、両手を重ねて、眼をもっと厳重に覆うものもあった。

【中略】ああ、どんなに多くの母親が溺死した我が子を膝に抱き、天に向かって腕を広げて振り上げながら泣いたり、様々な唸りからなる声をもって、神の怒りをののろったことであろう」。この文章

にも、やはり神による救済はなく、世界の終末としての個人的幻視が語られていて、デューラーの夢の素描に通じています。この手記を図解するかのように、レオナルドはもちまえの自然観察に基づきながら、冷静に世界の破滅を想像しペンで描き表しました（図5）。しかも、その躍動的な筆運びは、荒れ狂う水の威力さえも楽しんでいるかのように見えるのです。

110

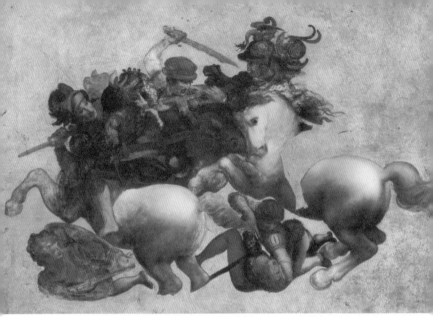

図6 レオナルド（?）《アンギアーリの闘い》「ドーリアの板絵」1503-05年

■「ドーリアの板絵」はレオナルドの真作か？

レオナルドは、一四五二年にフィレンツェ郊外のヴィンチ村で生まれたとされています。父親は、デューラーや**ラファエッロ**とは異なり芸術家ではなく、公証人であったとされますが、その出生については謎に包まれています。最後は、フランス王フランソワ一世に招聘され、アンボワーズ城近くのクルーの館で一五一九年にその生涯を閉じました。ここでは、一点の作品を取り上げて、レオナルドがデューラーと同じような造形志向を持っていたことを確認してみたいと思います。

「**ドーリアの板絵**」（図6）と呼ばれるこの作品は、石膏下地に油彩の板絵です。「ドーリア」という呼び名は、十七世紀に本作の持ち主だったドーリア家から来ています。一九四〇年に競売に出されるま

111

で、ジェノバ、ナポリと様々なコレクションに収められてきました。この作品は長いこと、フィレンツェの市庁舎の五百人広間を飾るはずだったレオナルドの「未完成のまま放置された」壁画（後述）の「作者不詳」のコピーと考えられてきました。そう考えられてきたのも、長く個人コレクションであったため、美術史家の目に触れられなかったこと、またその保存状態の悪さなどが影響しています。一九六〇年代になってバイエルン国立絵画館で修復、調査されると、レオナルド研究者たちがようやくこの作品を目にする機会が増えました。そして一九七二年には、様式やイコノグラフィー、また他のコピーとの比較によってレオナルド研究者のカルロ・ペドレッティが本作をレオナルド自身による壁画制作のためのモデルであると結論づけたのです。

この作品の主題は、一四四〇年にアンギアーリという街で起こったフィレンツェとミラノ両軍の勝敗を決する軍旗争奪場面です。この戦闘でのフィレンツェの勝利が、ミラノに対する優位性を決定的なものとしたことから、フィレンツェ市にとっては市庁舎の評議室だった五百人広間の壁面を飾るにふさわしい記念的な決戦でした。馬に乗って戦う四人の軍人はその名前がわかっています。画面中央で赤い帽子をかぶり剣を掲げて敗走するミラノ軍のニコロ・ピッチーニ、その左で彼を助けているのが息子のフランチェスコです。その二人と戦うフィレンツェ軍の龍の兜をかぶる人物がロドヴィーコ・スカランポ、彼の右側でミラノ軍旗を奪おうとその旗棒を摑んでいるのがオルシーニだと伝えられています。

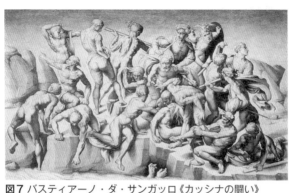

図7 バスティアーノ・ダ・サンガッロ《カッシナの闘い》
（ミケランジェロによる）1542年頃

レオナルドが五百人広間に《アンギアーリの戦い》の壁画を描き始めたのは一五〇四年でした。レオナルドは、本作で軍旗を激しく奪い合う兵士たちや、軍馬の衝突を描きました。**ヴ**

アザーリは『美術家列伝』において《アンギアーリの戦い》の描写の素晴らしさを称賛しながらも、その技術的な失敗を報告しています。フレスコではなく油画で壁画に挑戦したためです。おそらく、蝋を混ぜた厚い下塗りなどを試行錯誤したために、表面の絵の具が流れ落ちてしまいます。急いで乾かしたものの絵画の下半分しか救うことができず、レオナルドはこの壁画の完成を諦め放置しました。そのため、現在では「ドーリアの板絵」が当時の壁画の様子を最も伝えてくれるものとなっています。

■ラファエッロが模写したのは「ドーリアの板絵」だったのか？

レオナルドの壁画と反対側の壁には、**ミケランジェロ**が《**カッシナの闘い**》（**図7**）を描く予定でした。ミケランジェロの下絵は完成していたものの、一五〇五年に、教皇ユリウス二世の墓碑制作のためローマに呼び戻されてしまいます。そのため、壁画はやはり未完のまま残されたとされています。現在伝わるのは、ミケランジェロの弟子のバ

図8 ラファエッロ「アンギアーリの戦い模写」《サン・セヴェーロ聖堂壁画聖三位一体のための習作》部分、1507-08年

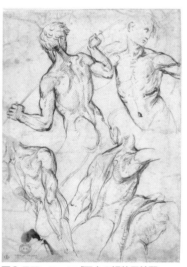

図9 ラファエッロ《五人の裸体男性習作》(ミケランジェロの《カッシナの闘い》による)1505-06年頃

スティアーノ・ダ・サンガッロによる模写板絵のみです。

レオナルドとミケランジェロが五百人広間の壁画に向き合っていた頃、両巨匠の評判を聞きつけて、二一歳のラファエッロはフィレンツェに拠点を移していました。ヴァザーリは、ラファエッロが二人の壁画の下絵を見て「まさしく神のごとき出来栄え」と称えたことを伝えています。もしかしたら、彼が見たのは「ドーリアの板絵」だったのかもしれません。ラファエッロはレオナルドの下絵を素早い筆致で、しかし正確に写しています **(図8)**。激しく争う馬のポーズは、ヴァチカン宮殿のラファエッロの間の壁画 **《神殿から追放されるヘリオドロス》**(84ページ)に引用されました。また、ラファエッロはミケランジェロの下絵からは、筋肉描写を学びとろうとしていたこと

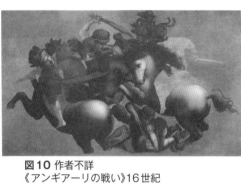

図10 作者不詳
《アンギアーリの戦い》16世紀

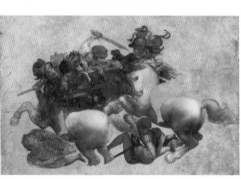

図6 レオナルド？《アンギアーリの闘い》
「ドーリアの板絵」1503-05年

が窺えます **（図9）**。ラファエッロはこの二人の巨匠のエッセンスをフィレンツェ時代に吸収したのでした。

■「ドーリアの板絵」がレオナルドの手になるという証拠

この「ドーリアの板絵」が本当にレオナルドによるものなのか、今でも賛否が分かれています。フィレンツェのウフィツィ美術館には、壁画が描かれたヴェッキオ宮殿に残されていたコピー **（図10）** が寄託されており、長くこちらがレオナルド自身によるものとされてきました。しかし、「ドーリアの板絵」と同じく、右側の騎士オルシーニの体が頭部しか描かれていないことから、二点とも実際にレオナルドが途中まで描いた壁画を元に制作された事実を示しているとも考えられています。しかし、ペドレッティは、

115

ウフィツィ作品が「ドーリアの板絵」を模写したためにこの部分が描かれてないと結論づけました。加えて、ペドレッティは、ウフィツィ作品で左下に跪く歩兵が描かれていないのも、「ドーリアの板絵」では長いことこの兵士が消されていたために、フィレンツェのコピーはその時期に「ドーリアの板絵」を写したことの証左であるとしたために、フィレンツェのコピーはその時期に「ドーリアの板絵」を写したことの証左であるとしたのです。しかし、最近の調査によって、ウフィツィ作品にも歩兵の簡略な下描き線が残されていることが判明しました。このことは、レオナルドの壁画が劣化して、歩兵の姿を正確に写せなくなった可能性を示唆するため、ウフィツィ作品は十六世紀後半に壁画からコピーしたものではないかと考えられるようになっています。

では、「ドーリアの板絵」がレオナルドによるとされる根拠はどこにあるのでしょうか。ドイツの美術史家フリードリヒ・ピールは、**ロレンツォ・ザッキア**による**《アンギアーリの戦い》の模刻版画（図11）**を見ると、レオナルドの細かいアイデアが理解されていないことを指摘しました。画面下で兵士の目を指で突くフィレンツェの兵法が理解できなかったのでしょう、板絵には描かれている指が、敗走するミラノ軍の兵士の馬の尻尾で隠されているのです。また、板絵では右端の馬が崖から落ちまいと踏ん張り、蹄が画面と並行に描かれているのに対し、ザッキアではその蹄が地面にしっかりと着いています。その馬の目も、板絵では恐怖の眼差しで落ちそうになる崖の下方を見ているのに対し、ザッキアでは相手の馬を睨んでいるのです。

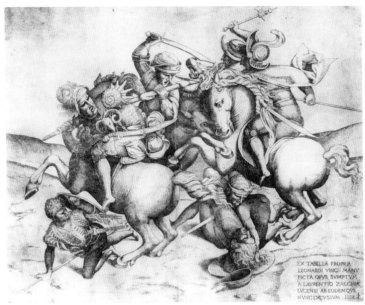

図11 ザッキア《アンギアーリの闘い》
（レオナルドによる）1558年

「ドーリアの板絵」では兵士の目を指で突くフィレンツェの兵法が描かれているが、模刻版画である上図では指が馬の尻尾で隠されている。模刻、模写との細部の相違は「ドーリアの板絵」のオリジナル性を補強している。

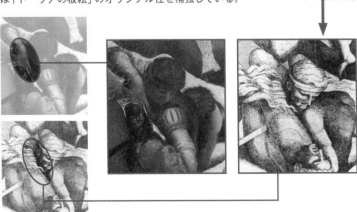

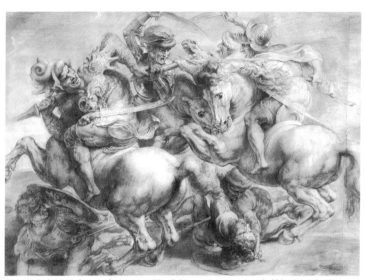

図12 作者不詳《アンギアーリの闘い》(ルーベンスによる加筆)1603年頃

ルーベンスは、一六〇〇年から八年間イタリアで学びました。その時に多数の素描を入手し、手本とするためにアントウェルペンに持ち帰っています。ラファエッロがデューラーに贈った素描（85ページ）もルーベンスが一時期所有していました。ルーベンスはイタリアで入手した素描をよりよく理解するために加筆することがしばしばありました。レオナルドの壁画はもはや存在していなかったため、ルーベンスは作者不詳の **《アンギアーリの戦い》の素描**を入手し、ペンと水彩で加筆しています **（図12）**。非常に質の高い素描ですが、これもザッキアの版画と同様、目を突くフィレンツェ兵士の指が馬のしっぽで隠されています。ザッキアの版画とルーベンスが所有していた模写における細部の相違は、「ドーリアの板絵」のオリジナル性を補強することになるでしょう。

118

図10の部分

図6の部分

図11の部分

図12の部分

さらにピールは、「ドーリアの板絵」に残された指の跡をレントゲン撮影で確認しました。指で下地を擦る跡が、右下に向かっているため、この画家が左利きであったと言うのです。レオナルドは左利きであった上、他の作品にもこうした指の跡が残されていることから、本作がレオナルドによる可能性が高まりました。

■髑髏の影──デューラーとレオナルドが潜ませたメッセージ

「ドーリアの板絵」がレオナルドのオリジナルであるという決定的な証拠をピールはもう一つ挙げています。落馬しそうなミラノ軍ピッチーニの鞍に、白い模様が浮き上がっていることを発見したのです。この部分もまた、ザッキアは理解できなかったのでしょう、息子フランチェスコの衣で隠してしまっています（図11）。

ウフィツィのコピー（図10）とルーベンス所有の素描（図12）も同様にフランチェスコの衣として描いています。「ドーリアの板絵」の中心に浮き上がる模様は一体なんでしょうか。この部分を拡大し、右に九十度回転させてみると、頭蓋骨のようなものが浮かびあがってきます

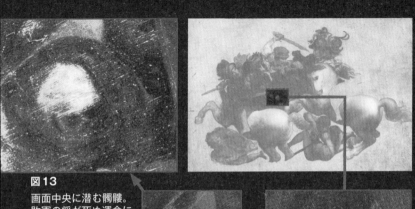

図13
画面中央に潜む髑髏。敗軍の将が死ぬ運命にあるというメッセージだろうか。髑髏は「ドーリアの板絵」以外には描かれていない。

右に90度回転

（図13）。敗軍の将ピッチーニは、これから死ぬ運命にあるのでしょう。レオナルドは作品のまさに中心に、最も重要なメッセージ「メメントモリ」すなわち「死を忘ることなかれ」を象徴する髑髏を潜ませたのです。そして、現在残されている《アンギアーリの戦い》で、髑髏が描かれているのが「ドーリアの板絵」だけであることは極めて重要です。

ここで我々は、デューラーが仕組んだ潜在するイメージに戻りましょう。デューラーが《メレンコリアI》の多面体に浮かび上がらせた染み**（図14）**には、髑髏のイメージが潜んでいたのです（101ページ）。イタリアのレオナルドとドイツのデューラーが交流した記録はありません。し

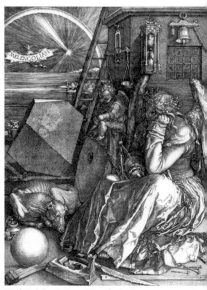

図14 デューラー「多面体に映る頭蓋骨」《メレンコリアI》より、1514年

再びデューラーの「染み」。同時代に生きた二人の天才は、同じ表現方法で作品の本当の意味を伝えようとした。

かし、この二人は、同じような方法で、潜在するイメージを見つけ出すことができた人にだけ、作品の本当の意味を伝えようとしたのです。

表現手法をめぐる「美術革命」は、二人の天才によりアルプスの南と北で同時に起きていたのでした。（105ページ参照）

バロックを切り開いた天才画家の「リアル」

■殺人で死刑宣告を受けた「規格外」の画家

カラヴァッジョ（図1）は**バロック美術**の先駆者であるだけでなく、後世に多大な影響を及ぼした天才の一人です。その影響力は、イタリアだけでなく、オランダにおいても「**カラヴァッジェスキ**」（**カラヴァッジョ派**）という一派を誕生させるほど強いものでした。しかし、この画家は、その腕前で生前から有名であっただけでなく、悪

図1 オッタヴィオ・レオーニ
《カラヴァッジョ》1621年

122

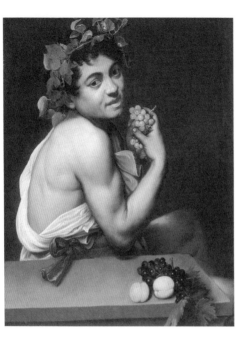

図2 カラヴァッジョ
《病めるバッカス》1593年

名高い犯罪者でもありました。本名ミケランジェロ・メリージ・ダ・カラヴァッジョは一五七一年の九月二九日にミラノ、あるいは近郊のカラヴァッジョで生まれたとされています。一五九二年に単身ローマに向かいました。カラヴァッジョがローマに出てきたのは、当時、空前の建築ブームで仕事が多かったことが一番の理由でしょう。

《病めるバッカス》（図2）は、ローマに移ってきたカラヴァッジョが、当時、ローマ教皇クレメンス八世のお気に入りの画家ジュゼッペ・チェーザリの工房に入門した時のものです。ここで花や静物の描写を担当し画家としての技量を知られるようになります。この作品は、ひどい病気に罹ったカラヴァッジョの回復しつつある自画像であると考えられています。病気で工房を解雇されたカラヴァッジョは、一五九四年に独立します。

カラヴァッジョは一六〇一年頃から素行不良が目立ち始めます。喧嘩、暴行、器物損壊、武器不法所持、公務執行妨害などの罪でしばしばローマのサンタンジェロ城の監獄に入れられ、犯罪記録に頻出するようになります。こうした素行不良は、一六〇〇年に公開された初期の傑作《聖マタイのお召し》（図5）がローマの人々に衝撃を与え、彼の名前が一躍有名となったことと関係しているでしょう。作品の評判が高まって注文が多く入り、裕福になるにつれ、賭場や飲み屋を渡り歩いて、あちこちで問題を起こすようになったのです。一六〇六年には、ついに賭けテニスの得点争いから、殺人を犯してしまいます。ローマから逃亡し、死刑宣告を受けると、カラヴァッジョは南イタリアを転々とします。皮肉なことに、一六一〇年に没するまでの四年間の漂泊時代は、カラヴァッジョの円熟期となりました。その後、カラヴァッジョは発見されると、マルタ島のサンタンジェロ要塞に投獄されますが脱走に成功、逃亡先のトスカーナ地方ポルト・エルコレの真夏の海岸で灼熱の太陽に焼かれるように熱病で死んだといいます。三八年の人生の劇的な最後は、波乱にみちた画家の人生を象徴するようです。

■ルネサンス絵画を超える徹底的な「写実主義」

カラヴァッジョは、最初のパトロンとなったデルモンテ枢機卿の邸宅で優雅に暮らしながら現実そのものの絵画を次々と作り出しました。《バッカス》（図3）は、カラヴァッジョの徹底

傷んで変色したりんご、グラスに透ける指と爪の垢、赤く日焼けした手の甲。作者の徹底的な観察眼が見て取れる。

図3 カラヴァッジョ《バッカス》1596年

的な観察が見て取れます。果物籠には、傷んで変色したりんごや、虫食いの穴、病気で枯れたブドウの葉など、表現しなくていいような醜い状態も容赦なく描写します。現実世界のリアルをそのまま描くことは、これまでの理想的な美を追求したルネサンス絵画にはなかったものです。片肌脱いで、優雅にヴェネツィアングラスを持つ美しい青年は、鑑賞者の私たちを酒宴に誘っています。グラスの脚をそっと摘む繊細な左手をよく見ると、ガラスの脚の向こうの指も透けて見えています。しかも、その爪には垢がたまっていることまで克明に描写されているのです。黒い帯をほどこうとする右手をよく見ると、手の甲が赤く日焼けしています。この若者は他の絵にも登場することから、カラヴァッジョの徒弟と考えられています。カラヴァッジョは、生身の人間をモデルにしてありのままに描くのです。

125

ラファエッロ
《システィーナの聖母》

■《ロザリオの聖母》斬新な手法でバロック美術を切り開く

次にカラヴァッジョの宗教画を見てみましょう。反宗教改革の時代、画家は、このジャンルにおいて大変革を試み宗教画を刷新します。ルネサンスの宗教画とは全く異なるものを作り上げたのです。《ロザリオの聖母》（図4）では、カラヴァッジョの作品に特徴的な光の効果が十分に見て取れます。カラヴァッジョは、自分の描いたモチーフにスポットライトを強く当て、明るい光に照らされた部分と、くっきりと輪郭づけられた影の部分を対照させた最初の画家なのです。

ラファエッロの《システィーナの聖母》（77ページ）と比較するとルネサンスとバロックの違いが見えてくるはずです。両作品には同じモチーフ、似たような仕掛けがあることに気づくでしょうか。同時に、明らかな相違点も見つかるはずです。まず、ラファエッロでは、聖母子らの人物への光の当て方が一様です。三角形の安定した構図が用いられ、落ち着いた空間構成となっています。聖母の顔は、現実に見かけそうでいて決していない理想的な女性像になっています。街にラファエッロの聖母のような女性がいたらどうでしょう。美しいにもかかわらず、非現実的で不気味に思うはずです。この聖母は、現実の女性ではないのです。

聖母を頂点に三角形の構図をとりながら、聖職者を頂点としてもう1つの三角形が構成されているため、強い動きが生じる。

ラファエッロの《システィーナの聖母》の理想的な女性像と比べると、カラヴァッジョは街で見かけるような現実的な母子を描いた。

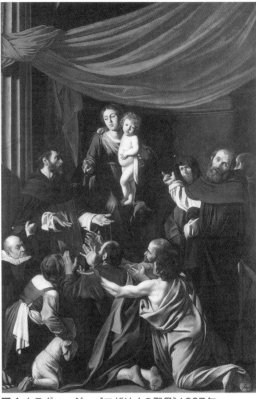

図4 カラヴァッジョ《ロザリオの聖母》1607年

　一方、カラヴァッジョでは、光の表現は決して自然光ではありません。スポットライトによる劇場的な演出がなされています。そのため、明暗のコントラストが強くなり、人物像の肌が光を反射します。構図は、聖母を頂点に三角形の構図をとりながらも、聖職者の頭部に頂点をずらしているため強い動きが生じています。こうした不安定な構図は、現実感を高める効果をもっています。そして、聖母子の姿は、ローマの街で見かける親子そのものです。彼らを街で見かけても誰も驚かないはずで

127

画面の奥に引っ込んだカーテン、人々の「汚れた足の裏」は、宗教画の世界と我々の住む現世とのつながりを認識させるサイン。

す。二人は、普通の人間なのです。二作品をこのように比較することで、ルネサンスとバロックの違いを理解できるのではないでしょうか。

■現実と絵画世界を結びつける「カーテン」「足の裏」

　もう一点、両作品の比較で重要なのは「カーテン」「足の裏」です。ラファエッロに見られるカーテンは、我々の住む現実世界と、画面内の理想的で聖なる彼岸世界を分ける役割を果たしています。しかし、カラヴァッジョでは、カーテンは画面の奥へと引っ込み、現実と絵画世界の間を遮断することがありません。むしろ、両世界を横断して結びつけています。この赤いカーテンの働きで、鑑賞者は画面内に自然と誘われるのです。さらにカラヴァッジョで重要な点は、聖職者にすがりつく人々の「汚れた足の裏」が我々に向いていることです。ラファエッロのように、これまでの宗教画には、このような汚い足の裏が描かれることはあり

ませんでした。祭壇の上は聖なる世界ですから、現実的な足の裏を見せつけられることは教会の聖職者たちにとっては異例なことだったでしょう。実際、カラヴァッジョの作品は教会から受け取りを拒否されることがしばしばありました。ただし、汚れた足の裏のモチーフは、宗教画の世界が我々の住む現世とつながっていることを認識させるサインなのです。

■《聖マタイのお召し》誰がマタイか？

ローマでカラヴァッジョの名声を高めたのは、サン・ルイージ・デイ・フランチェージ聖堂にある聖マタイの生涯を表した三部作 **(図5、6、7)** です。一五九九年から一六〇二年にかけてフランス人マッテオ・コンタレッリ（マチュー・コワントレル）の遺言に基づき、コンタレッリ礼拝堂のために描かれました。とりわけ、《聖マタイのお召し》**(図5)** はカラヴァッジョの傑作中の傑作であり、現在も論争がつづく問題作です。カラヴァッジョは、教会堂の窓から差し込む現実の光の調和を考えて本作の光の効果を設定しています **(5-a)**。これも、現実世界と絵画世界の境界を取り払う工夫のひとつです。

本作は、キリストの生涯における一事件を十七世紀のローマに舞台を移して描いたものです。安酒場のようなテーブルに派手な衣装の男たちが腰をかけています。徴税人のマタイのものとに納税者が集まっています。テーブルの上にはお金も見えます。そこにみすぼらしい服装を

129

図5 カラヴァッジョ 《聖マタイのお召し》1599-1600年

図7 カラヴァッジョ 《聖マタイの殉教》
1599-1600年

図6 カラヴァッジョ
《聖マタイと天使》1602年

窓から差し込む現実の光との調和を考え、作品の光の効果が設定されている。現実世界と絵画世界との境界を取り払う工夫のひとつ。

5-a　サン・ルイージ・デイ・フランチェージ聖堂内部、ローマ、撮影：筆者、2010年

した素足のイエスと聖ペテロが右から近づいています。腰掛ける三人の人物は、イエスがやってきたことに気づいていますが、左の二人の男は気づかずにじっとお金を勘定しているようです。これは、徴税人であったマタイのもとにキリストが現れ「私に従いなさい」と言った瞬間（マタイによる福音書九－九）です。マタイはこれに従い、キリストのために大宴会を催し、それから何人かいた弟子の仲間に加わったと伝えられています。この作品を見て、物語を知らなくても我々が宗教的な感情を抱くことになるのは、キリストの手招きするような仕草と、背後から差し込む超自然的な強い光の効果のためでしょう。カラヴァッジョは、光を象徴的に利用したことで、安酒場の薄汚い光景を神聖な出来事の高みにまで引き上げることができたのです。

この作品で現在も論争となっているのは、一体誰がマタイなのかという問題です。キリストを見つめ、「私ですか」と自分のことを指差すひげの人物をマタイと考えるのが普通でしょう（**5-b**）。十七世紀の美術批評家ジョヴァンニ・ピエトロ・

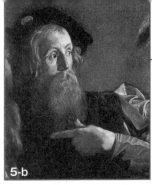

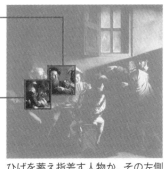

ひげを蓄え指差す人物か、その左側でうつむく若者か……。誰がマタイなのかは現在も論争になっている。

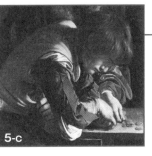

ベッローリも「この男は金を勘定するのをやめ、胸に手をあてて主のほうを振り向いている」と記述しています。しかし、一九八〇年代になると、左側のうつむく若者がマタイであると指摘する美術史家たちが現れました（5-c）。ひげの男性が差す指は、自分の胸を指しているのではなく、左側で一心不乱におり金を数えている若者を指しているという見方をとったのです。

つまり、金勘定で忙しい若者が、まだイエスに気づいていない改宗以前のマタイと考えるか、ひげを蓄えた男のほうが、イエスの声を聞いたことですでに改宗が始まっていると解釈するかの違いなのです。この若者がマタイであるという説は興味深いものですが、イエスの足元に注目すると、すでにきびすを返しています。果たして、まだイエスとの対話が始まっていないのに、この若者は次の瞬間に席を立って彼を追いかけていくでしょうか。

一九九〇年になると、この「若者＝マタイ説」

に反論が出てきます。これまで注目されなかったひげの男の「右手」に注意を促したのです（5-c）。それはテーブルの上で金貨を握っていて、テーブルを叩いているようにも見えます。

加えて、ひげの男性がかぶる帽子にも金貨がついている（5-b）ことも、徴税人がうつむいて税の支払いを渋っている若者に対して「税を支払うように要求している」と解釈し、これまでの「ひげの男＝マタイ説」を補強しました。確かに、若者のほうは、胸の前で財布をしっかりと握りしめ、余計な税金をびた一文支払わないように、ひげの男の金勘定をじっと見つめているかのようです。皆さんは、どちらをマタイだと考えますか。最後に、《聖マタイのお召し》で、神秘的な光が射し込んでいるのは帽子をかぶるひげの男のほうであったことをもう一度確認しておきましょう。金を勘定する若い男は陰にいて、この絵のなかで主人公ではないのです。史料から歴史的経緯を精査することも重要ですが、それによって絵画が示すサインを見失ってしまうということもあるでしょう。

■《ダヴィデとゴリアテ》斬首されたゴリアテは作者の自画像

カラヴァッジョは何度も斬首の主題を取り上げました。その代表的な作品は **《ダヴィデとゴリアテ》（図8）** です。

ペリシテ軍の巨漢の戦士ゴリアテと、イスラエル軍に参加していた兄に食料を届けに来た羊

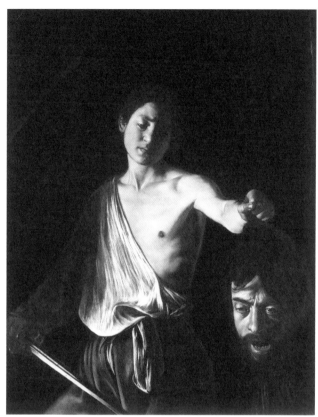

図8 カラヴァッジョ《ダヴィデとゴリアテ》1609-10年

ゴリアテはカラヴァッジョの自画像、美少年ダヴィデはカラヴァッジョの逃亡に付き添ったお気に入りの少年と言われている。

飼いダヴィデの戦いが主題です。ゴリアテはイスラエル軍に一騎討ちを申し出ます。敗者の軍が勝者の奴隷になるという提案です。しかしイスラエル兵はゴリアテに恐れをなし、戦いを挑もうとする者はいませんでした。羊飼いのダヴィデは、このゴリアテの挑発に憤り、隊長のサウルにゴリアテの退治を申し出ます。ダヴィデは、羊飼いの武器である杖と投石器と川で拾った滑らかな五個の石という軽装でゴリアテに挑みます。ゴリアテがダヴィデに突進してくると、ダヴィデは袋の中から取り出した一個の石を勢いよく放ちゴリアテの額に命中させ、ゴリアテはうつ伏せに倒れました。ダヴィデは倒れたゴリアテの剣を奪い、首をはねて止めを刺しました。カラヴァッジョは、その最後の瞬間を描き出しています。しかも、血の滴るゴリアテの首は自画像なのです。

こうした残酷な描写は、「殺人者」あるいは「呪われた画家」というカラヴァッジョの黒いイメージの生成に寄与してきました。　美少年ダヴィデは、カラヴァッジョの逃亡に付き添ったお気に入りの少年だと言われています。自分が愛する美少年による斬首の刑は、カラヴァッジョのナルシシズムとマゾヒズムの傾向、あるいは自己愛と自己処罰といった相矛盾する意識を垣間見せてくれるものです。口を開けたひげ面の「ゴリアテ＝カラヴァッジョ」は、今にも懺悔の言葉を語り出しそうです。　殺人という罪に対する後悔の念が、斬首という重い処罰で自分の分身に罪を償わせているのかもしれません。　一六〇六年に賭けテニスで殺人を犯した後に逃亡

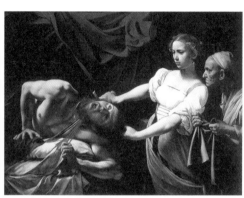

図9 カラヴァッジョ
《ホロフェルネスの首を斬るユディト》1598年

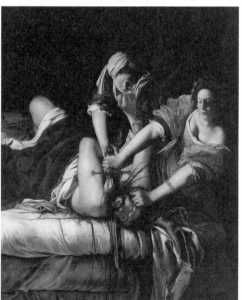

図10 アルテミジア
《ホロフェルネスの首を斬るユディト》
1620年頃

していた時期の作品だけに、このような心理学的な解釈がなされています。ダヴィデもまた、ゴリアテを倒したイスラエルの英雄であるにもかかわらず、口を閉じ、その顔は悲しみを湛えていて、本来の役割を超えたイメージがダヴィデに重ねられています。しかし、この作品の制作事情や動機については何もわかっていません。

首を斬る残酷なイメージは、**《ホロフェルネスの首を斬るユディト》（図9）**でも描かれました。ダヴィデと同様、軍人ではない市民がヒロインです。ユディトは、アッシリアの司令官ホロフ

ェルネスを倒すため敵陣に忍び込みました。酒に酔わされて眠る司令官の首を、今にも切り落とそうとするユディトが描かれています。しかもその顔はあくまでも冷静です。実際はあのような姿勢で首を斬ることはできませんが、ここでは、その任務を淡々と遂行している様子が描かれています。ユディトは侍女と共に、首を携えてベツリアの町へ戻り英雄となりました。

この主題は、ある女流画家の心理的状況を映すことでもう一つの傑作を生み出しました。**ア**

ルテミジア・ジェンティレスキは、カラヴァッジョに影響を受けた画家**オラツィオ**の娘です。オラツィオは才能ある娘を、ローマで親交を結んだアゴスティーノ・タッシに預けます。ところがタッシによるアルテミジアのレイプ事件が起こるのです。アルテミジアの訴訟が公文書で残っていることから、彼女の傑作 **《ホロフェルネスの首を斬るユディト》**（図10）は、タッシから受けた暴力への憎悪が視覚化されたものとして語られてきました。しかも、訴訟によって、身体検査や取り調べでの拷問など、いわゆるセカンド・レイプまで受けたことから、この作品は男性社会に対するアルテミジアの心理がユディトの姿を借りて表されたと考えられています。

■「カラヴァッジョ派」ヨーロッパを席巻する

カラヴァッジョは波乱に満ちた生涯を送ったため、弟子を持つことはありませんでしたが、ジェンティレスキ父娘をはじめ、彼から強い影響を受けた「カラヴァッジェスキ」（カラヴァ

ッジョ派）が生まれました。明暗のコントラストが強く、劇的な表現がヨーロッパ中に広がります。

カルロ・サラチェーニもローマの**カラヴァッジェスキ**を代表する作家の一人です。彼

は、ユディトの主題に、カラヴァッジョのダヴィデのスタイルを組み合わせました（**図11**）。

図11 サラチェーニ《ホロフェルネスの首を持つユディト》1610-15年

サラチェーニはユディトの主題にカラヴァッジョのアイデアを借り、生首を自画像にしたが、ユーモラスでさえある。

図8 カラヴァッジョ《ダヴィデとゴリアテ》

ユディトが手にするホロフェルネスの首は、サラチェーニの自画像と考えられています。ゴリアテの首がカラヴァッジョの自画像（**図8**）であることを知っていたサラチェーニは、光の表現だけでなく、生首を隠された自画像にするというアイデアも借りたのでしょう。しかし、カラヴァッジョのような心理的な葛藤や贖罪という深刻さはなく、どちらかといえばユーモラスでさえあります。ユディトの微笑む表情もセクシーです。

ところで、この作品でサラチェーニは、カラヴァッジョに範をとりつつも、蝋燭というもう

ニの初期の風景表現にエルスハイマーの影響が確認されるからです。サラチェーニが蠟燭といっている。なぜなら、サラチェーニは北方の柔らかな光を好んだのです。

う北方的モチーフを採用したことで、光の表現に関してはカラヴァッジョ風の強いコントラストとは一線を画すものが生まれました。カラヴァッジョが、人物像にスポットライトを当てて造形的魅力を浮き彫りにした一方で、サラチェーニは、ユディトの首や胸で灯火が揺らめく描写自体を目的としたからです。カラヴァッジョはスポットライトのような強い光を使用しまし

図12 エルスハイマー《ユディト》
1601-03年

一つの光源を画面内に取り込んでいます。この光は、北方からの影響です。ドイツの画家**アダム・エルスハイマー**の**《ユディト》**（図12）がモデルかもしれません。エルスハイマーは、一六〇〇年にはローマで活動を始めていることから、確証はないもののサラチェーニと直接交渉をもっていたとするのが通説となっています。なぜなら、サラチェー

中世的な世界観と「新しい風景画」

■晩年の一〇年足らずで油絵の傑作を残す

画家**ピーテル・ブリューゲル**の経歴については、生年も含めてはっきりしていませんが、一五五一年頃にイタリアへ赴き、一五五五年頃にはアントウェルペンに戻ったとされています。それでも、ブリューゲルにはイタリア絵画の影響が見られません。ただし、旅路で見たアルプスの風景は残されています**（図6）**。一五六九年には、幼い息子二人（後に画家となる）を残して亡くなってしまいます。活動の初期には、先輩画家**ヒエロニムス・ボス**の影響を受け、寓話や教訓を題材にした版画の下絵を多く制作しました。油彩画に専念するようになるのは一五六〇年前後と遅く、今日知られるブリューゲルの油彩画は、亡くなる一五六九年までの

一〇年足らずに全てが描かれたのです。

■人間の七つの大罪を視覚化する

　ブリューゲルの銅版画連作「七つの大罪」は、カトリック教会の道徳観を人々にわかりやすく伝えるために「憤怒」「怠惰」「傲慢」「貪欲」「大食」「嫉妬」「淫乱」といった主要な悪徳が視覚化されたものです。大罪のなかでも「傲慢」SUPERBIAは、六世紀のグレゴリウス教皇以来、筆頭悪とされてきました。なぜなら、この心をもつものは謙虚さを失い、神を畏れず不遜になるからです。ブリューゲルの《傲慢》（図１）には、「傲慢は神が何にも増して憎むもの」と銘文が付されています。傲慢の

図１ ピーテル・ブリューゲル（父）《傲慢》「７つの大罪」より、1556-57年

擬人像は、豪華な衣装に身を包んだ女性です。彼女は鏡に映る自分の姿に惚れ惚れとしています。傍らには傲慢のアトリビュート（神話や聖書、歴史上の登場人物であることを示す特徴的な持ち物）の大きなクジャクが羽を広げています。仕立屋の印のハサミが表された盾や、画面右手の床屋の様子は、この悪徳を支える職業を教えてくれます。

ボスも《七つの大罪》（図2）を描いています。壁にかけるものではなく、テーブルとして使われていたようです。復活するイエスを中心にルーレットのように七つの大罪が描かれています。イエスを取り囲む円がまるで瞳のようなのは、我々の罪を神が見ているという警告を表すためです。ここでも「傲慢」を見てみましょう。後ろ向きの女性が、鏡を見ながら身繕いしています。鏡に映る自分の姿に注目するあまり、その鏡を支える悪魔の姿は彼女の目に入らないのでしょうか。みなさんは、この部屋と似たような部屋を思い出したかもしれません。画面の左窓から差し込む明るい光と、窓辺に置かれたオレンジ、画面の奥に据えられた凸面鏡など、ボスはヤン・ファン・エイクの《アルノルフィーニ夫妻の肖像》（61ページ）を参照しているのです。ヤンの作品は、結婚の儀式の場面で、花嫁は純潔そのものでしたが、ボスの作品では、時が経って虚栄にうつつを抜かす女性となったかのパロディにしたかのようです。

人間の傲慢さは《バベルの塔》（図3）でも表されています。この巨大な塔は、『旧約聖書』の「創世記」に登場します。かつて人間は全ての場所で同じ言葉を用いていましたが、天まで

142

左窓から差し込む明るい光、窓辺に置かれたオレンジ、画面奥の凸面鏡など、右図は《アルノルフィーニ夫妻の肖像》(上図)を参照して描かれた。

ボス《七つの大罪》(部分、「傲慢」)1480年

図2 ボス《七つの大罪》1480年

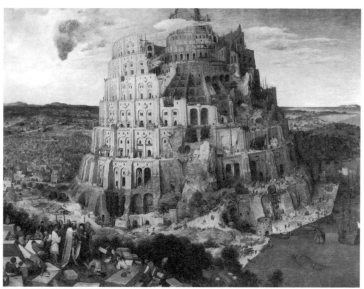

図3 ピーテル・ブリューゲル（父）《バベルの塔》1563年

届く塔を作ろうとしたため、神はその傲慢な考えの懲らしめとして人々の言語を乱し、通じないようにしました。急に言葉が通じなくなったために、ローマの**コロッセウム**（16ページ）を積み上げたような巨大建造物が建築途中で放置されてしまいます。最上階はすでに雲を突き破って天に届く寸前でした。

　ブリューゲルは、七つの大罪の「大食」を《**怠け者の国**》（**図4**）に描きました。十分な食事の後で昼寝をしているのでしょう。太った三人の男たちが野外のテーブルの下に寝転がっています。奥から、金属の手袋と槍を放り出して眠る兵士、脱穀用の農具の上に寝そべる農夫、そして、毛皮のコートを着た学者は目を開けて上をじっと見つめています。それは、彼の頭上のテーブルで倒れている酒瓶からワインが滴る

144

のをじっと待っているからなのです。もう立ち上がるのも苦しいほど満腹なのに、それでも貪欲に一滴が落ちてくるのをじっと待っています。さらに、ナイフが刺さった茹で卵が学者に向かって近寄ってきて、ちょうどいいおつまみになってくれそうです。学者の向こう側では、丸焼きにされた子豚が、ナイフが刺さったまま食べてくれる人を探しています。眠る兵士の前では、兜をかぶった兵士がうつ伏せで口を開けて上を向いています。彼もまた、パンケーキが滑り落ちてくるのを待っているのです。画面右端のサボテンもよく見るとパンケーキで、この国は、何もしなくても美味しい食事にありつける怠け者の天国なのです。人々はこの絵を見て笑い、同時に自分がこの罪を犯さないように教訓としました。

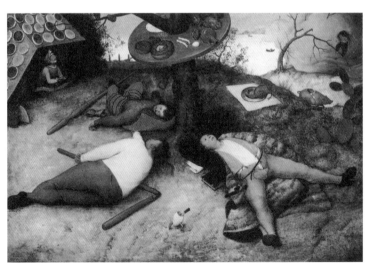

図4 ピーテル・ブリューゲル（父）《怠け者の国》1567年

■モチーフが「染み」のように画面に散らばる絵画

美術史研究の重要な柱に、描かれているモチーフひとつひとつの意味を探る「イコノグラフィー研究」があります。ブリューゲル研究では、どうしてもモチーフの意味の解明に偏りがちです。しかし、作品の構造を分析することでブリューゲル研究に別の視点をもたらしたのがオーストリアの美術史家ハンス・ゼードルマイアでした。ゼードルマイアは「ブリューゲルのマッキア（染み）」という論文でブリューゲルの作品を鮮やかに分析しました。ゼードルマイアによると、ブリューゲルの作品を距離的かつ心理的に離れて見ることで、まるで「染み」のようにモチーフが画面に散らばっているのがわかるというのです。

例えば、《子供の遊び》（図5）を見てください。当時の子供たちの遊びの図鑑のような作品です。様々な遊びをする子供たちが遠近法的な町の風景にちりばめられています。我々がこの作品を最初に見た時、全体を捉えることができるでしょうか。おそらく、目は子供たちの姿をさまよい、一点に集中することができないと思います。子供たちの着る服の薄青色と朱色が画面全体にちりばめられて色彩の点となり、焦点を合わせにくくさせているのです。ゼードルマイアは、こういう効果をもったブリューゲルの様式を「染み」と名付けました。しかし、それは単なる色の点ではなく、遊ぶ子供たちの姿だと気づき始めて、ようやく目はモチーフひとつひ

とつに集中し始めます。しかし、そ
れでもなお、我々の集中力は途切れ
て、また画面全体の混沌に引き戻さ
れてしまうのです。

こうした観察に基づく分析は、
美術作品の解釈には、純粋な視覚体
験が重要だとする画期的な方法でし
た。気持ちを落ち着かせて、作品か
ら離れて見ると、町は遠近法で奥行
きがあるのに、たくさんの子供たち
のせいで、まるでタピスリーのよう
な平面性が強調されてくるのです。
しかも、各々のモチーフは、いずれ
もそれ自体で完結しているため、ど
れもが独立してばらばらで、お互い
同士がなんの関係もなく無秩序に画

図5 ピーテル・ブリューゲル（父）《子供の遊び》1560年

面に置かれた点のように見えるのです。こうした絵画様式は「無秩序な混乱」や「混沌」の表現に最も適していると言えるでしょう。ブリューゲルは、文字通りの「カオス」な世界を描きました。画面全体にモチーフをばら撒いて、混沌とした世界を絵画の構造において表現してみせたのです。こうしたブリューゲルの「染み」の構造分析については、またこの回の最後に振り返ることととします。

■「世界風景」の発達とネーデルラントの地図制作

《雪の狩人》（図6）は、ブリューゲルの最も有名な作品の一つでしょう。これは、新しい傾向の風景表現「世界風景」と十二か月の風物を表わした中世的な「月暦画」の伝統がミックスされたものです。この「世界風景」とは一体なんでしょうか。

十五世紀、風景は様々な工夫をして描かれましたが、結局のところ物語の背景にとどまっていました。ところが一五〇〇年頃を境に、こうした絵画構造から逸脱する作品が出始めてきます。そうした風景表現の先達となったのがアントウェルペンのヨアヒム・パティニールでした。彼こそが「世界風景」を初めて作り出した画家なのです。パティニールの《荒野の聖ヒエロニムス》（図7）を見てみましょう。一見、写実的な風景に見えますが、場所を特定できません。山と川、海と港、街と田畑とい

図6 ピーテル・ブリューゲル（父）
《雪の狩人（1月）》1565年

図7 パティニール《荒野の聖ヒエロニムス》
1515-19年

った風景を構成するあらゆる要素が盛り込ま
れたものです。いわば、世界そのものという
意味でこれを「世界風景」と呼んでいます。
東洋の水墨画もこれにあたると考えれば理解
しやすいかもしれません。ある地点から眺め
た景観を写実的に描いたものが本来の風景画

だとしたら、世界風景は前近代的なものに映るでしょう。確かに、十七世紀のオランダ黄金期まで、風景画の変革はなかったとする見方もあります。しかし、近代的な写実的風景画とは異なるモードの風景画があることを知れば、十六世紀の世界観をよく理解できるようになるはずです。世界風景は、観念的な寄せ集めの風景なために、現実離れした山岳風景が現れますが、そこには現実風景を写生した要素も組みこまれているため、えも言われぬ不思議な景観が作り出されることになります。世界風景がネーデルラントで発達したのには、この地で地図制作が盛んに行われていたことと無関係ではなさそうです。地図のメルカトル図法で有名なゲラルドゥス・メルカトルはオランダ人ですし、ブリューゲルの友人にはアブラハム・オルテリウスといいう優れた地理学者がいたことがわかっています。

　ブリューゲルの《雪の狩人》に戻りましょう。パティニールの絵画と同じく、この風景も現実の風景を写したものではありません。ブリューゲルが活動していたネーデルラントは、「低地」地方と呼ばれるように高い山などないのです。しかし、凍った用水池でスケートしている人たちは冬の風物詩を取材したものに違いありません。ブリューゲルは、こうした現実の村の風俗とイタリア旅行で見たアルプスの風景の記憶を組み合わせました。そして、空を飛ぶ一羽の鳥が我々の目の代わりになって、村全体が雪で埋まったパノラマ風景を鳥瞰図で見せてくれているのです。

■中世の「月暦画」の手法を脱した風景画の誕生

《雪の狩人》は、本来は六点連作の一枚で、アントウェルペンの商人ヨングリンク家に飾られていました。現在は五点が残っています。この連作は、中世の「月暦画」の伝統を継承するものです。狩りを終えて帰宅する狩人たちの向こうにある居酒屋「鹿亭」の店先では、一月の風物詩「豚の丸焼き」が行われています。ウィーン美術史美術館には、十一月の**《牛の群れの帰還》（図8）**も所蔵されています。冬に備えて、牛たちに存分に牧草を食べさせて帰宅する途中、黒い雨雲が右手から空を覆ってきたのを見て、農民たちは慌てて牛を急かしています。

様々な季節が描かれた月暦画の最も美しい作例は、中世ゴシック写本の傑作**《ベリー公のいとも豪華なる時禱書》（図9）**でしょう。十一月の頁には、冬に備えて豚にどんぐりをたくさん食べさせている様子が表されています。狼に

図8 ピーテル・ブリューゲル（父）《牛の群れの帰還（11月）》1565年

図9 「11月」《ベリー公のいとも豪華なる時禱書》より、1412-16年

襲われないよう、飼い主が犬とともに注意を払っています。時禱書とは、キリスト教徒が用いる祈禱文、讃美歌、暦などからなる聖務を記した日課書のことです。これをお抱えの画家に描かせて所有することが貴族のステイタスでした。この写本画とブリューゲルの作品を比較をすると、風景画の誕生が理解できるでしょう。時禱書では、あく

人間の営みで季節を表現する右図に対して、ブリューゲルの作品では風景表現によって季節を描き始めているのがわかる。

ピーテル・ブリューゲル（父）《牛の群れの帰還（11月）》

ピーテル・ブリューゲル（父）《雪の狩人（1月）》

までも人間の営みが主体でした。しかし、ブリューゲルの作品では、人間の営みが描かれながらも、冷たい雨がいまにも降りそうな風景表現に主役が移行しつつあります。もはや、人間の営みによって季節を表現するのではなく、風景表現によって季節を描き始めたのです。

■《十字架を担うキリスト》中世的な世界観としての「皮膚の絵画」

《十字架を担うキリスト》（図10）は宗教画の大作です。これから処刑されるイエスが、十字架を背負わされてゴルゴタの丘に行進する「受難伝」のクライマックスです。それまでの宗教画では、通常イエスが処刑された後の情景が描かれ、前景には十字架の下で嘆き悲しむグループ、すなわち聖母マリアと福音書記ヨハネ、マグダラのマリアらが見られるものでした（例えば33ページ）。しかしこの作品では、これから起こる磔刑の悲しみが予告されている場面なのです。それにしても、主人公であるイエスの姿が容易には見つかりません。目をじっと凝らして探すとようやく、画面の中心に十字架の重みに耐えかねて手をつくイエスが見つかります。しかも、イエスは刑吏たちから侮辱を受けています。その前方には、同時に磔刑に処される善き罪人と悪しき罪人の二人が荷車で運搬されています。

ウィーンの美術史家カタリーナ・カハーネは、ゼードルマイアの「染み」理論を利用して、本作品の構造を分析し、新しい解釈を提案しました。まず、画面全体に「赤い染み」がちりば

図10 ピーテル・ブリューゲル（父）《十字架を担うキリスト》1564年

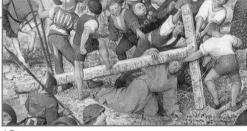

10-a

目を凝らして探すと、画面の中心に十字架の重みに耐えかねて手をつくイエス（10-a）、その前方には荷車で運搬される二人の罪人（10-b）が見つかる。地面に赤い小さな斑点がちりばめられているのに注目。

10-b

められていることを指摘します。それは、馬に乗るローマ兵の赤いマントです。行進するイエスを連行する彼らは画面全体にちりばめられています。我々の視線が、なかなか中央のイエスを発見できないのは、この赤色に邪魔されて視点が定まらなかったからなのです。これに加えて、カハーネは、これまで誰も指摘してこなかった地面についた赤い染みに注目しました。地面に小さな赤い斑点がちりばめられているのが見えるでしょうか（**10-a, b**）。あちこちに見える赤い染みだらけの大地が、イエスの肌、つまりこれから磔にされて槍で突かれるイエスの肌を象徴しているというのです。この大地がイエスの肌であることは、イエスが倒れ込み、手で大地を触っていることからも示唆されています。罪人が乗せられた荷車の車輪がぬかるみにはまって泥を跳ね返している様子（**10-b**）は、まるで刃物で肌を切られ、血を流しているように見えてきます。あちこちに見られる轍（わだち）の跡も擦り傷のようです。

一体どうして、大地がイエスの皮膚であると考えることができるのでしょう。カハーネは、《**エプストルフの世界地図**》（**図11**）をその根拠に挙げています。この地図は、一八三〇年にリューネブルクのベネディクト会エプストルフ修道院で発見されました。中世のキリスト教的な世界観を表すこの地図をよく見ると、円の上部にイエスの頭部が、左右には手が、そして下部には二つの足が描かれているのがわかります。つまり、この世界はイエスの身体そのものであることを表現したのです。ブリューゲルは、この地図を見たわけではありませんが「世界＝

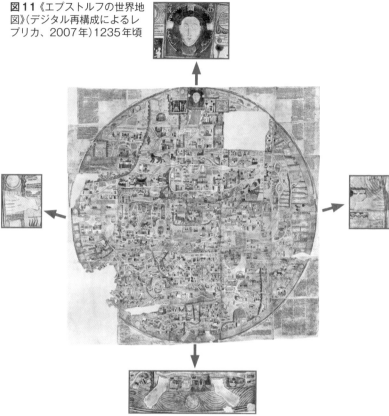

図11《エプストルフの世界地図》（デジタル再構成によるレプリカ、2007年）1235年頃

キリスト」というキリスト教の世界観は当然知っていたはずです。そして、「世界風景」が、最新の地図制作と関係していたことを思い出すなら、ブリューゲルは、本作において世界風景のパノラマを作り出しながらも、その世界が未だにキリストの犠牲の上に成り立っていると信じていたことがわかるのです。

古典主義とロマン主義——国際交流する画家たち

英国で花開いた「ファンシー・ピクチャー」

■美術後進国を変革した二人の画家

　英国美術は、中世における写本芸術では大陸に影響を与えたものの、**ルネサンス、バロック**期を通じて外国から招聘された画家を除くと美術に見るべきものがなくなってしまいます。十七世紀に植民地を拡大し経済発展を遂げ、アントウェルペン出身の**アントニー・ヴァン・ダイク**がイギリス国王チャールズ一世の首席宮廷画家となることで、ようやく英国絵画が発展する基盤が整います。英国では肖像画が最も重要なジャンルですが、それはなによりヴァン・ダイクの功績なのです**（図1）**。十八世紀になってハノーヴァー家が王権を継ぐと、今度はドイツのロココ趣味がロンドン宮廷に持ち込まれました。ドイツ、フランス、イタリアから画家が招聘さ

れ、ロココ様式全盛だったヨーロッパ大陸と同様の芸術環境が作り出されるようになります。

ここでは、英国美術の黄金期を代表する**トマス・ゲインズバラとジョシュア・レノルズ**の二人を見ていきましょう。ゲインズバラは、アカデミーと距離を置いた在野の画家でした。レノルズは、ロイヤル・アカデミーの設立に尽力し、初代校長を務めたいわば主流派の画家でした。そんな立場の違いから、二人はしばしばライバルとして捉えられますが、お互いに敬意を払いつつ英国美術の発展に貢献してきました。両者の作品は、様式的には異なるものの、取り組んだジャンルや主題が共通しています。同時代のこの二人の作品を検討することで十八世紀英国美術の特徴が明らかになるのです。

■百年前の「ファンシー・ドレス」を着た肖像画

トマス・ゲインズバラはロンドンのセント・マーティンズ美術学校で学びました。教師のフランス人ユーベル・グラブロからロココ様式を吸収します。画家として独り立ちすると、ロコ

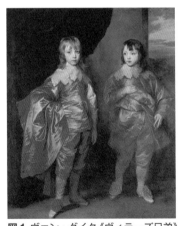

図1 ヴァン・ダイク《ヴィラーズ兄弟》
1635年

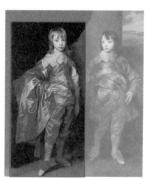

図2 ゲインズバラ《ブルー・ボーイ》
1770年頃

下図左側の兄を反転すれば、そのまま上図にな
る。ゲインズバラは1世紀前のヴァン・ダイク
と競い合うことを目論んだ。

ヴァン・ダイク
《ヴィラーズ兄弟》

コ様式のくつろいだ肖像画がイギリス貴族たちの間で評判となりました。ゲインズバラは生涯で七〇〇点以上もの肖像画を残しています。

ゲインズバラの代表作の一つ**《ブルー・ボーイ》（図2）**を見てみましょう。この人物画でひときわ我々の目を引くのは、本作の呼び名にもなっている青い衣装に他なりません。実はこの衣装は、仮面舞踏会用の衣装でした。「ファンシー・ドレス」と呼ばれた衣装は、当時の流行とはかけ離れたもので、一世紀前のヴァン・ダイクの肖像画に見られるものなのです。ヴァン・

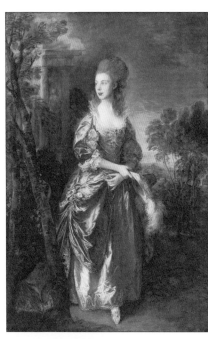

図3 ゲインズバラ
《フランセス・ダンカム》
1777年頃

フランセスが着ている青いガウンと手に持つ帽子も、当時ヴァン・ダイクによると考えられていた図4の作品が手本となっている。

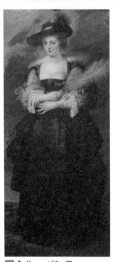

図4 ルーベンス
《ヘレナ・フルマン》
1635年

ダイクによる**《ヴィラーズ兄弟》（右頁及び図1）**の左側、兄のジョージの姿を見れば、そのまま**《ブルー・ボーイ》**に反転して用いられていることがわかります。ゲインズバラはヴァン・ダイクの作品と競い合うことを目論んだのです。この二作品が並べられていても、なんの違和感もないでしょう。

ゲインズバラは、イギリスの美女たちの肖像画も得意でした。一七八〇年代の流行の衣装をまとう婦人たちに加え、**《フランセス・ダンカム》（図**

3）のようにファンシー・ドレスをまとった女性像も描かれています。フランセスの優美なポーズは、ヴァン・ダイクの絵画そのものであり、衣装ばかりかアルカディア風の背景も十七世紀の美術様式を思い出させる古風なものです。実は、フランセスが着ている青いガウンと手に持つ帽子も、**ルーベンス**が妻ヘレナ・フルマンを描いた作品 **（図4）** が手本となっています。

この作品は当時、ヴァン・ダイクによると考えられていました。

ゲインズバラが、モデルに古風なドレスを着せたのはなぜでしょうか。それは、同時代の衣装では、細部を詳細に再現すればするほど普通のものに見えてしまうからです。しかも流行が去ると、古くさく見えるという欠点もあります。流行遅れの衣装では、モデルまで間抜けに見えてしまうという肖像画特有のジレンマなのです。この問題を解消するため、ゲインズバラは、あえてヴァン・ダイク時代の衣装をモデルにまとわせ、タイムレスな表現を獲得しようとしたのです。

■ゲインズバラのファンシー・ピクチャー

ファンシー・ピクチャーとは一体なんでしょうか。ファンシーは「ファンタジー」から派生した言葉です。つまり、画家の奇想によって描かれた空想的な主題を指しています。作品には無垢な子供や若い女性が描かれることが多く、感傷性、ときには官能的な含蓄を含むものもあ

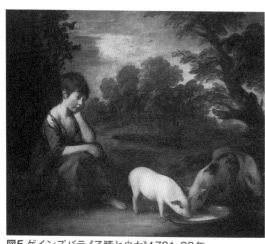

図5 ゲインズバラ《子豚と少女》1781-82年

りまず。現代の我々からすると、わざとらしく見えるものが多いため、このジャンルは人気がなくなりましたが、英国の独自性を発揮する極めて特徴的なジャンルと言っていいでしょう。

最初のファンシー・ピクチャーは一七八一年にロイヤル・アカデミーで展示されたゲインズバラによる《羊飼いの少年》だといわれています。残念なことにこの作品は失われてしまいましたが、翌年《子豚と少女》（図5）が展示されると、新聞も大衆も熱狂的にこれを支持しました（しかもこの作品は、ライバルのレノルズによって購入されています）。先に見た《ブルー・ボーイ》（図2）でモデルを務めたのは、ゲインズバラの甥、ゲインズバラ・デュポントと考えられています。一〇年前のこの作品で、貴族に扮した甥をヴァン・ダイク風の作品に仕上げるという「設定」がなされていました。この作品は、ファンシー・ピクチャーの誕生を予告するものだったのです。そして、この《子豚と少女》も、同じくゲインズバラの「設定」によって生まれた作品なのです。

ゲインズバラは、リッチモンド・ヒルで見つけた少

女と子豚たちを自分のアトリエに連れてきて《子豚と少女》を描きました。この作品が新聞で絶賛されたことに満足したゲインズバラは、自分の「ファンシー・ピクチャー」の領域を田舎の低層階級の人々を牧歌的風景に導入する方法で広げていくことにしました。特徴的なのは、構図を支配するほど大きな人物像を前景に据えたことです。ほぼ等身大の寸法のおかげで、顔の表情や仕草が明瞭となり、その感傷性が一層高められたのです。

この戦略は、同じモデルを使った三年後の《犬と水差しを持つ田舎の少女》（図6）でさらなる展開を見せることになります。ゲインズバラは本作で、特定の出来事を表さずとも、遠くを見つめる少女の感傷的な表情を描くだけで作品が成立することを証明してみせました。我々は、少女が作り出す繊細な表情と破れた衣服の対比に心を動かされます。施しを求めるような惨めさを微塵も持ち合わせていない少女の気品に感動さえ覚えるのです。そして、なによりも重要な要素は、この少女と犬の顔が似ていることです。同じような顔にすることで、子犬を強く抱きしめる少女もまた、この子犬と同様に守られるべき存在であることを我々に気づかせてくれます。貧しい少女と子犬はしっかりと寄り添い、健気なイメージとして統合されているのです。田舎の子供が見せる無垢で純真な表情と、平凡ながらも理想的な営みが、もはやロンドンでは失われてしまったことを気づかせてくれる作品です。この感傷性こそがゲインズバラのファンシー・ピクチャーの特徴だと言えるでしょう。

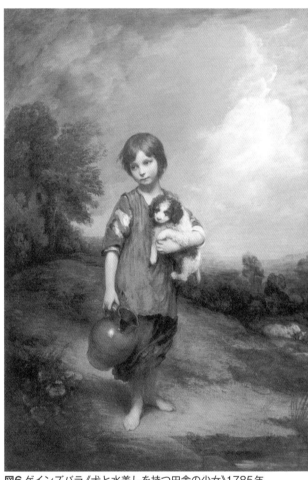

図6 ゲインズバラ《犬と水差しを持つ田舎の少女》1785年

この絵を観る者は、少女の繊細な表情と破れた衣服
の対比に心動かされる。またその顔は、彼女が抱き
しめる子犬の顔とよく似ている。

■ レノルズのファンシー・ピクチャー

ジョシュア・レノルズは、一七二三年イングランド南東部デヴォン州の小さな町プリンプトンに生まれました。ゲインズバラより四歳年上です。レノルズがまず手本としたのは十七世紀オランダの**レンブラント**でした。初期に制作された《**本を読む少年**》（図7）は、レンブラントによる未完の息子の肖像画《**机の前のティトゥス**》（図8）がすぐに思い出されるでしょう。レノルズは、本作で一人の少年の顔の特徴を明確に捉えていますが、この少年が誰であるかを特定することができません。ゲインズバラの《**犬と水差しを持つ田舎の少女**》（図6）と同様、名前のわからない子供をモデルとしているからです。

ファンシー・ピクチャーの創始者は一般にゲインズバラとされていて、レノルズもそれを高く評価していました。ただし、ゲインズバラの最初のファンシー・ピクチャー《羊飼いの少年》が制作されたのは一七八一年でした。それよりも先行する《ブルー・ボーイ》でさえも一七七一年です。一方、レノルズの《本を読む少年》は、一七四〇年代に制作されていることに驚かされます。この作品は後にレノルズが描くファンシー・ピクチャーの祖型のようなものかもしれません。

次に、レノルズのファンシー・ピクチャーを見ていくことで、それがゲインズバラとは異な

図7 レノルズ《本を読む少年》
1746-47年

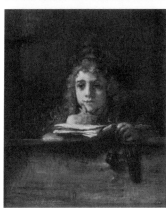

図8 レンブラント
《机の前の息子ティ
トゥス》
1655年

る系統から生まれたものであることを確認してみましょう。ゲインズバラが、ロココの牧歌的なイメージを膨らませていったのとは異なり、レノルズは、レンブラント風の画面に同時代のフランスの風俗画家**ジャン・バティスト・グルーズ**の要素を加えることで独自のファンシー・ピクチャーを展開していくのです。

■純真無垢を詩情豊かに表現する二枚の少女像

レノルズがグルーズの影響下にあった例として《**死んだ鳥と少女**》（図9）が挙げられます（レノルズによる油彩画は所蔵先不明）。この作品は、グルーズの名作《**死んだカナリアと少女**》（図9）の悲しみに浸る表現と主題をそのままレノルズが利用したものです。グルーズの作品は、ドラマ仕立てのエロティックな雰囲気を見せています。鑑賞者は、果たしてこの少女が、本当にカナリアが死んだこと「だけ」を悲しんでいるのだろうかという疑問を抱くでしょう。

ドニ・ディドロは有名な美術批評『サロン』において、この少女が深い悲しみに浸るのは、単に自分が飼っていた鳥が死んだからだけではないと断じました。それは、母親が留守の間に小鳥の面倒を見るのを忘れ、恋人との愛の営みに耽ったためだとしたのです。その後、恋人がいなくなるだけでなく、小鳥も死んでしまい悲しんでいるところだと想像を膨らませます。その上でディドロは、ここに表現されているのは二重の喪失、少女の純潔と恋人の喪失であるとしました。

死んだ小鳥の弛緩した胴体は、性交後の男性器の萎縮を表わしてもいるかのようです。

一方のレノルズの作品には、そうした性的な特徴は一切感じられません。可愛がっていた小鳥が亡くなってしまった悲しみにただ首をうなだれるのみなのです。この二作品の比較で最も重要なことはその類似性よりも、むしろ両者が異なる点にあります。グルーズでは、鑑賞者を

図9 グルーズ《死んだカナリアと少女》
1765年

性的に誘惑する仕組みが特徴的でした。一方のレノルズでは、いたいけな少女が大事なものの死に直面しているだけなのです。グルーズでは、死んで「だらり」としたカナリアが籠の上に放置されているのに、レノルズの少女は鳥の死体をそっと抱えています。

レノルズのファンシー・ピクチャーの傑作《無垢の時代》（図11）は、一七八五年のロイ

図11 レノルズ《無垢の時代》1785年頃　　**図10** 作者不詳《死んだ鳥と少女》
（レノルズによる）

ヤル・アカデミーで展示された際に《死んだ鳥と少女》（図10）と対にして展示されました。この両作品は、レノルズのファンシー・ピクチャーの傑作として高く評価されました。《無垢の時代》は、籠から飛び去った鳥を目で追っているところでしょう。自由な空へ放たれた鳥の「希望」が、籠に入れたまま死んでしまった「絶望」と対比されたのです。この《無垢の時代》というタイトルにはまさに、レノルズのファンシー・ピクチャーの特徴、言い換えれば、英国美術の英国性が表されています。少女にセクシャルな物語を見るのではなく、子供時代の純真無垢なものを詩情豊かに表現するのです。

■《ストロベリー・ガール》「レンブラントに匹敵」という画家の自負

ジョン・エヴァレット・ミレイに影響を与えた**《ストロベリー・ガール》（図12）**は（第13回で詳述）、青いリボンのついたクリーム色のドレスに赤い飾り帯、頭部にターバンを巻いたオリエンタル装束の少女が描かれています。森の中で岩の前に立つ彼女は不安げにこちらをじっと見つめています。彼女が腕に提げているのは、いちごがたくさん詰まったポトルと呼ばれる小さな籠です。エプロンをたくし上げ、手を前で組んでいるのは、そこにもっといちごが入っているからでしょう。彼女の大きくて深く窪んだ眼は、臆病で固まったポーズと相まって、痛ましいほどです。「いちご売り」は、十七から十八世紀に流行った銅版画連作「ロンドンの呼び

図12 レノルズ《ストロベリー・ガール》
1773年以降

売りの声」（図13）にも描かれているように、ロンドンの見慣れた風物詩でした。普通は若い女性がいちごを売り歩いていました。

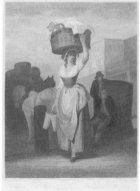

図13 ジョヴァンニ・ヴェンドラミーニ《いちご売り》「ロンドンの呼び売りの声」連作より、1795年

レノルズは、英国の伝統的な主題でファンシー・ピクチャーを描くにあたって、やはりグルーズからインスピレ

ゲインズバラ《犬と水差しを持つ
田舎の少女》
手に持つ壊れた水差し、背景のあ
やしい雲行き。レノルズと同じく
ゲインズバラも、同時代の作家か
ら刺激を受けていた。

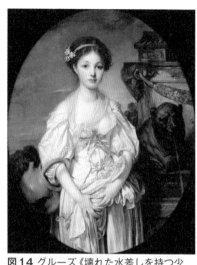

図14 グルーズ《壊れた水差しを持つ少
女》1771年

ーションを得たようです。レノルズは、一七七一年の
八月中旬から九月上旬にかけてパリを訪問しており、
彼のノートブックには「Ｃｒｅｕｘ」という記載が残
されています。その一七七一年は、グルーズが《壊れ
た水差しを持つ少女》（図14）を描いた年なので、レノ
ルズが実作品をグルーズのアトリエで見た可能性は極
めて高いと思われます。

両者の描く少女たちの、不安
げでエプロンに包んだ壊れやすい荷物（花、あるいは
いちご）を両手でしっかりと押さえている様子、そし
て両目いっぱいに広がる感情的なまなざしなどに、明
らかな共通点を見つけることが可能です。グルーズは
ここでも処女喪失のアレゴリー（寓意）を表わしてい
ますが、レノルズは無垢の表現に転換しています。

実は、グルーズの《壊れた水差しを持つ少女》が、
レノルズだけでなく、ゲインズバラのファンシー・ピ
クチャーにも影響を与えていることに気づかれたでし

172

レノルズ
《ストロベリー・ガール》

少女がこちらをじっと見つめる眼差しは、レノルズがレンブラントから学んだものだった。

図15 レノルズ《窓辺の少女》
（レンブラントによる）
1770年代後半？

ようか。ゲインズバラの《犬と水差しを持つ田舎の娘》（図6）は、壊れた水差しを持っていました。また、背景にあやしい雲行きなどが描かれていることも共通しています。英国美術を代表するゲインズバラとレノルズは、過去の巨匠から学ぶだけではなく、グルーズのような同時代の作家からも刺激を受けつつ、フランス美術に負けない独自の美術を作り上げようと模索していたに違いありません。

再び、《ストロベリー・ガール》に戻りましょう。少女がこちらをじっと見つめる眼差しは、レノルズがレンブラントの《窓辺の少女》を模写することで学んだものでした（**図15**）。加えて、レノルズは、《ストロベリー・ガール》を全体に経年変化したような少し黄色がかった色調に仕上げています。このことは、自作がコレクターのギャラリーで隣り合うレンブラントの色調と調和する展示効果を見越してのものでした。それは、英国を代表する画家がレンブラントに匹敵する絵を描くことができるようになったという自負の表れでもあったのでしょう。

173

「ナザレ派」が巻き起こした新しい風

■ゲーテのローマ　古典主義からロマン主義へ

　十八世紀のドイツはギリシャ・ローマの古典古代の文化（第1回）を理想とする古典主義の時代でした。古代の美を称える**ゲーテ**の『**イタリア紀行**』（一八一六一七年）は、古代の遺産を見聞する目的で訪れた、一七八六年九月から一年半にわたるイタリア滞在の詳細な記録です。その扉には、「我もまたアルカディアにありき」（Auch ich in Arkadien!）と記されています。それは、ゲーテがローマに足を踏み入れた瞬間、古代の理想郷アルカディアの牧歌的風景の幻影が彼に迫ってきた感動を言葉にしたものです。古代の遺産を受け継いだローマは、ゲーテにとってアルカディアと同一視されるほどの憧れの地だったのです。ゲーテの『イタリア

紀行』は多くの若い芸術家たちをイタリアへと誘いました。

ローマにいる間、ゲーテは画家**ヨハン・ハインリヒ・ティッシュバイン**のアパートに居候しています。この画家によるゲーテの有名な肖像画（**図1**）は、二人の友情の証であると同時に、ドイツの若い芸術家たちにローマがアルカディアであることを知らしめるものになっています。

ローマ近郊の牧歌的な風景の中で、古代の遺跡に腰掛けるゲーテは、古の世界に思いを馳せながら目を見開いて遠くを見つめています。そのまなざしには、理想郷をどこまでも観察したいという渇望のような強さが秘められています。そして、朽ちた古代の浮き彫りと柱頭の向こうに見える山は、イタリアを訪れる外国人芸術家たちがスケッチに訪れた、ローマ近郊のエクイ山地であることをほのめかしているようです。つまり、この作品には、ローマで古代を学ぶだけでなく、新時代の風景画の題材がその山の方角にあることも示されているのです。この肖像画でゲーテは、古典主義から、情緒あふれる風景

図1 ティッシュバイン《カンパーニャのゲーテ》
1787年

画を描くドイツ・ロマン派へ移行する時代の流れの中に身を置いているかのように描かれているのです。

実際、ゲーテは、新時代を担うドイツのロマン派の芸術家たちを支援しました。若手の育成を目的に主催した懸賞コンクールでは、カスパー・ダヴィッド・フリードリヒが受賞し、ゲーテから高い評価を得ます。同時に、フリードリヒとは異なって、伝統的宗教画の刷新を目指した**「ナザレ派」**にも注目し、ゲーテはこの方向を「新ドイツ的、宗教的、愛国的芸術」と呼んで支持しました。当時のゲーテは、ドイツの若い芸術家たちの精神的指導者だったのです。

ここでは、ローマで活動したナザレ派を見ていきましょう。古典主義に反する彼らの活動に、ゲーテは新しいものの誕生を感じ取り評価しました。中世や初期**ルネサンス**に憧れた彼らの時代錯誤的な作風は、後にイギリスで誕生する**ラファエル前派**（第13回）の手本となるものでした。近代における中世への憧れは、ゴシック・リヴァイバルやアーツ・アンド・クラフト運動、そしてアール・ヌーヴォーなどにも見られるものです。ナザレ派が目指した中世復興も反体制的であった点で、後に生じるモダニズムの種だったのです。

■ナザレ派の誕生

ウィーン芸術アカデミーの形骸化していた古典主義的な教育カリキュラムに不満を抱いた学

生ヨハン・フリードリヒ・オーヴァーベックとフランツ・プフォルら六名は、一八〇九年、中世の画家組合の名を借りて「聖ルカ兄弟団」を結成しました。プフォルは、その芸術的な想像力と情熱でナザレ派のリーダー的な存在になります。二人は、ベルヴェデーレ宮殿の帝室絵画館でドイツ画派に「抗いがたいほどの魅力」を感じ、お互いの進むべき道を決めたのです。それまでの盛期ルネサンスやバロックの雄弁で華やかな絵画は魅力を失い、ルネサンス初期の技巧に走らないプリミティヴな表現が彼らの目標となりました。それは、極めて時代錯誤的な美意識ですが、ナザレ派はこうして美術史上初の、同じ理想を掲げる芸術家集団となりました。オーヴァーベックがラファエッロ風の宗教絵画に傾いたのに対し、プフォルは古ドイツの世俗主題を表現することを選びました。二人の友情は、ローマでプフォルが亡くなるまで続きます。

アカデミーに疎まれた彼らは退学に処されると、翌一八一〇年には四名でウィーンから芸術の理想郷ローマに移住し、サン・イシドロ修道院で共同生活を始めます。ここはヴェネト通りに近いファッショナブルな地区であったため、イタリア人から長髪のみすぼらしい姿を「ナザレのイエス」のようだと揶揄されます。しかし、その蔑称が自分たちの目指す禁欲的な芸術と一致すると見なすと、自ら好んで「ナザレ派」と称するようになりました。

聖ルカ兄弟団が一八一〇年にローマに定住するようになると、ドイツ人の美術家がローマを訪れるひとつの起爆剤となりました。十九世紀初頭の三〇年代にイタリアに来たドイツ人は

五〇〇人以上に及び、彼らは「ドイツのローマ人」と呼ばれます。古代を学ぶ他に、**ルネサン** **ス、バロック**が花開いた芸術都市ローマを体験し、また南の明るい日差しに照らされた風景を描きに来たのです。

■手本としてのデューラーとラファエッロ

ローマ移住の年に描かれたプフォルの**デューラー**の《**一四九八年の自画像**》（85ページ）に倣っています。写実性だけでなく、プフォルの瞳にはデューラーと同じく窓が映っています（66ページ）。また、プフォルはデューラーの銅版画《**騎士と死と悪魔**》（**図3**）を所有していました。《**皇帝ルドル フのバーゼル入城**》（**図4**）の中央に見られる騎馬像と走る黒い犬は、この版画からの引用です。鋭い輪郭線や奥行きを強調しない平面的なモチーフの扱い、どこまでも細密に表現する方法などをデューラーから吸収しています。

ナザレ派の精神的指導者であったプフォルは、一八一二年に結核のため二四歳の若さで亡くなってしまいます。オーヴァーベックは、親友の死に打ちひしがれますが、一八一一年にデュッセルドルフからローマに来た**ペーター・コルネリウス**とともにナザレ派を率いていきます。コルネリウスもまた、デューラーや中世美術を手本としていたのでプフォルの後継者に相応し

は、プフォルが尊敬する**デューラー**の《**自画像**》（**図2**）を見ましょう。この自画像の手本

178

図2 プフォル《自画像》1810年

デューラー《1498年の自画像》

く、その持ち前の明るい人柄でオーヴァーベックを支えたのです。

オーヴァーベックは、初期イタリア・ルネサンスやラファエッロを模範とします。ラファエッロの《聖母子と聖ヨハネ》（図5）を手本とした《聖母子、エリザベートと聖ヨハネ》（図6）を比較すると、もはや区別がつかないほどラファエッロに忠実です。違いは、デューラーからの引用が認められる背景の廃墟とくねった道ぐらいでしょうか。オーヴァーベックは、プリミティヴな魅力を持つラファエッロの初期作品を手本としており、バロック美術に先駆けた後

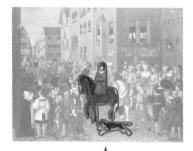

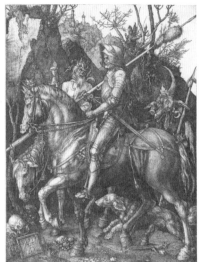

図3 デューラー《騎士と死と悪魔》
1513年

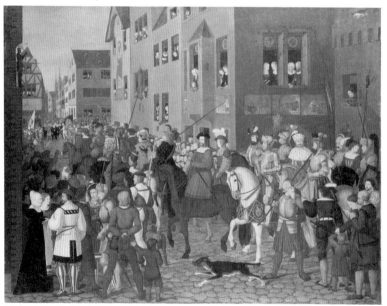

図4 プフォル《皇帝ルドルフのバーゼル入城》1808年、

図5 ラファエッロ
《聖母子と聖ヨハネ》1506年

図6 オーヴァーベック《聖母子、
エリザベートと聖ヨハネ》1825年

期ラファエルの作品はほとんど参照していません。ナザレ派のそうした美意識は、後にイギリスで結成されるラファエル前派の理念に強い影響を与えることになるのです。

■友情の証《イタリアとゲルマニア》

友情はロマン主義の重要な主題の一つでした。ナザレ派は友情で固く結びついていましたが、とりわけオーヴァーベックとプフォルの関係は特別でした。オーヴァーベックは、ナザレ派の代名詞とも言われる **《イタリアとゲルマニア》（図7）** で友情像の決定版を作り出します。一八一一年に制作が開始されましたが、一八一二年、プフォルの突然の死によって中断されると本作は長く放置されてしまいます。しかし、この作品をどうしても欲しいというコレクターのために本作

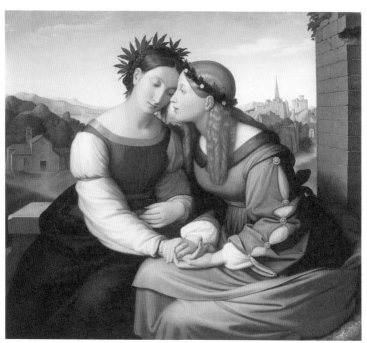

図7 オーヴァーベック《イタリアとゲルマニア》1811-28年

は一八二八年にようやく完成をみたのです。髪の毛の色から、左がイタリア、右がゲルマニアの擬人像であることがわかるでしょう。イタリアの背後にはロマネスク教会となだらかなイタリアの風景が、ゲルマニアの背景にはゴシック教会の尖塔がそびえるドイツの風景が配されています。イタリアは、ゲルマニアの優しい語りかけで目を覚ましたかのようで

髪の毛の色と背景から左がイタリア、右がゲルマニアとわかる。ドイツからやってきてローマで活動するナザレ派の理想を表している。

す。ルネサンス以降、長い眠りについていたイタリア美術を、ドイツからやってきたナザレ派たちが熱い心で目覚めさせていることを暗示するのでしょう。これこそが、ローマで活動するナザレ派たちの理想そのものなのです。それは、イタリアのことを正しく理解しているのは、フランスでもイギリスでもなく、自分たちドイツ人なのだという使命感と自負心でした。

この油彩画の構想素描に《玉座の芸術に跪くデューラーとラファエッロ》（図8）があります。これは、ナザレ派のバイブルとも呼ぶべきヴィルヘルム・ハインリヒ・ヴァッケンローダーの小説『芸術を愛するある修道僧の真情の披歴』に直接想を得た素描です。芸術を愛する修道僧が、架空の美術館でラファエッロとデューラーが互いに手を取り合って彼の前に現れた夢を見ます。この素描では、ネオ・ゴシック様式の玉座に座る「芸術の擬像」の右にデューラーが、左にラファエッロが跪き、お互いに右手を取り合う様子が表されています。聖母のような面持ちの芸術の擬人像は、デューラーにはイエスの受難伝から「十字架降下の場面」を授け、ラファエッロには「聖母子」の像が授けられています。つまり、芸術の擬人像は芸術におけるそれぞれの役割を手渡しているのです。そして、《イタリアとゲルマニア》と同様に、ラファエッロの背景にはローマの風景が表され、デューラーの背景にはニュルンベルクが描かれています。この構想素描によって、《イタリアとゲルマニア》の二人の擬人像には、ラファエッロとデューラーのイメージも託されていることが想像できます。加えて、ラファエッロを尊敬する

ローマ

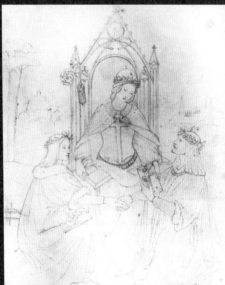

ニュルンベルク

ラファエッロ

デューラー

図8 オーヴァーベック《玉座の芸術に跪くデューラーとラファエッロ》1810年頃

「イタリア」と「ゲルマニア」が織り成す円環構造は比類なき調和を作り出し、二人の永遠の友情を象徴している。

オーヴァーベックと、デューラーを復興しようとするプフォルの姿も重ね合わされているはずです。つまり、この作品は、オーヴァーベックとプフォルが手に手をとってローマで新しい芸術を作り出そうとするナザレ派の宣言であり、同時に、二人の友情の証にもなっているのです。すなわち、「イタリア」はオーヴァーベックの、「ゲルマニア」はプフォルの精神的な肖像画なのです。イタリアとゲルマニアの手から腕、そして頭部へと続く円環状の構造は比類なき調和を作り出し、二人の永遠の「友情」を象徴しています。

184

図10 コルネリウス、オーヴァーベック、シャドウ、ファイト
《バルトルディ家フレスコ準備素描》1818年

■ナザレ派のフレスコ画

ナザレ派がローマで実現したかったことは、ラファエッロのようにフレスコ画を描くことでした（第5回）。十九世紀にはすでにフレスコ画は描かれなくなり、室内の装飾は大型のカンヴァス画に取って代わられていたのです。ナザレ派が壁画を描きたいと熱望していたことを耳にしたプロイセン総領事のヤーコプ・ザロモン・バルトルディ（音楽家フェリックス・メンデルスゾーン・バルトルディの叔父）は、若いドイツの芸術家たちの支援もかねて、自邸（図9）で壁画装飾のチャンスを与えることにしました。フレスコ画の主題は、『旧約聖書』の創世記に登場するユダヤ人ヨセフの物語が選ばれます。この壁画は、コルネリウス、オーヴァーベックをはじめ、ナザレ派のメンバーの共作になりました（図10）。ついに、壁画制作という彼らの夢が叶ったのです。現在、壁画はバルトルディ邸から剥がされ、ベルリンのアルテ・ナツィオナルガレリーに所蔵されています。

図9 カーザ・バルトルディ（パラッツォ・ズッカリ）、現ヘルツィアーナ図書館、撮影：著者、2011年

図11 フォーア《カフェ・グレコの画家たち》第3バージョン、1817年

■ローマ近郊の風景画

ナザレ派たちがローマに到着する以前から、**ヨー
ゼフ・アントン・コッホやヨハン・クリスティア
ン・ラインハルト**らドイツ出身の風景画家たちがロ
ーマで活動し、コロニーを形成していました。彼ら
の溜まり場だったのが、今も有名なカフェ・グレコ
です。ここはドイツの画家たちの情報交換や郵便物
の受け取り場所になっていました。

ミュンヘンからローマにやってきた**カール・フィ
リップ・フォーア**は、ナザレ派に合流するものの、
風景画家コッホからも強い影響を受けます。フォー
アの残した準備素描《**カフェ・グレコの画家たち**》
（図11）では、左の風景画家グループの中央に帽子
をかぶりパイプを咥えたコッホが見られます。右側
にはナザレ派たちがチェスを囲んでいます。画面左

186

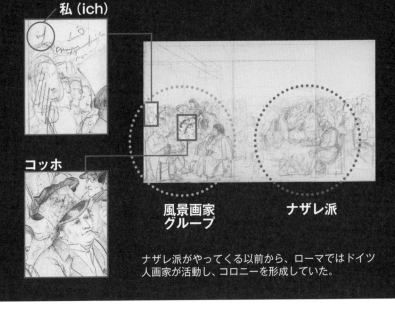

私（ich）

コッホ

風景画家
グループ

ナザレ派

ナザレ派がやってくる以前から、ローマではドイツ人画家が活動し、コロニーを形成していた。

端には「私（ich）」と記された自画像もあるのですが、斜線で消されていることから、自身がどちらの集団に属すべきか逡巡しているのかもしれません。

才能豊かで将来を嘱望されていたフォーアですが、テヴェレ川で水遊び中に溺れ、二三歳で亡くなってしまいます。

ドイツの風景画家たちが描いたのは、ローマ近郊エクイ地方の風光明媚な避暑地でした。特にオレヴァノは人気があり、多くの画家たちがスケッチに訪れています。当時の風景画は、十七世紀の**クロード・ロラン**の影響で、実景ではない、イタリア的な要素を組み合わせた「理想的」風景画が主流になっていました（**図13**）。英国の貴族は、クロードの風景を真似た庭園を作るほどイタリアの風景に憧れます。さらには、クロードの風景を実際に見ようと、グランド・ツアーでこぞってイタリアにやってきま

187

図12 コッホ《オレヴァノから眺めたカンパーニャ風景》1814年

図13 クロード《エジプト逃避途上の休息》1647年

した。コッホは、クロードの理想的風景画の様式を保持しつつ、そこにオレヴァノで取材した実際の眺めや風俗を組み込んだ新しいタイプの風景画を作り出しています（図12）。写実的な風景画に一歩進んだのです。

■ フランス画家との交流

　十九世紀のローマは、ナポレオンの支配下にありました。ナポレオンは、フランス・アカデミーを基地として、略奪した美術品をパリのナポレオン美術館に運ばせていました。ローマのイギリス人たちは、ナポレオンの支配から逃れるために、ヴェネツィアやフィレンツェに逃げ出しました。ドイツの画家たちは、出身地によってナポレオンに対する態度が変わりますが、ローマにそのまま滞在することが多かったようです。彼らは、フランスの画家たちとは接触をもたなかったと考えられてきましたが、現実はそうではないことがわかってきました。例えばジャン＝バティスト・カミーユ・コローは、一八二五年から三度イタリアを訪問し、多数の戸外制作（プレネール）を残しています。しかもコローは、ドイツ人たちが風景画に適したスケッチポイントに詳しいと知ると、彼らと一緒にスケッチ旅行に出掛けたようです。その証拠として、ドイツの風景画家エルンスト・フリースが描いた《折り畳み椅子に座るコローの肖像》（図14）があります。一八二三年にローマにやってきたフリースは、一八二六年の五月にチヴィ

図14 フリース《折り畳椅子に座る
コローの肖像》1826年

タ・カステッラーナの峡谷を描きにコローと出掛けたよ
うです。この素描には「Civita Castellana」「Corrot」
とはっきり記されています。

さらにコローは、ナザレ派の**ユリウス・シュノル・フ
オン・カロルスフェルト**が描いたセピア素描《**セルペン
タラの風景**》（**図
16**）も残しています。ドイツの画家たちがセルペンタラ
で拠点としていた宿カーサ・プラテージからの眺めを描
くため、コローはドイツ人の案内でこの場所に入ったは
ずです。

ローマの外国人芸術家の研究は、長いこと出身国ごと
の縦割りで研究が進められてきたために、各国の芸術家
コロニーが孤立し、交流が全くなかったかのような誤っ
たイメージが作り上げられてきました。しかし、実際はロ
ーマに住む外国人同士、情報交換や密な交流が繰り広げ
られていたことは間違いなさそうです。

190

図15 シュノル《セルペンタラの風景》1821年

図16 コロー《セルペンタラ》1827年

十九世紀のローマ②

アングルとその仲間たち

■アングル、憧れのローマに留学する

フランス・アカデミー・ローマ校があるヴィラ・メディチ**(図1)**は、ナポレオンが購入したものです。一八〇三年、それまでコルソ通りにあったパラッツォ・マンチーニからピンチョの丘のこの建物に引っ越しました。ここは現在も、若手芸術家の登竜門であるローマ賞を得たフランス政府給費生たちが居住し活動する場になっています。

ジャン＝オーギュスト＝ドミニク・アングルも一八〇六

図1 フランス・アカデミー・ローマ校（ヴィラ・メディチ）中庭からの眺め、撮影：著者、2011年

年から留学生としてここに住んでいます。その後、アングルは留学期間が終了した後もフランスには帰ろうとせず、一八二〇年までローマ、それ以降一八二四年までフィレンツェで活動します。フランスに帰国後、再びフランス・アカデミーの校長としてローマに戻り一八三四年から一八四一年まで勤め上げました。十九世紀後半になると、芸術の中心地はパリに移りますが、それ以前は、フランスの画家たちは憧れのローマに留学し、ここを拠点に古代美術や**イタリア・ルネサンス**の巨匠たちから学ぶことが最重要課題だったのです。ここで制作された作品は全てパリに送られたため、留学生たちの作品は何も残っていません。いわばフランス・アカデミー・ローマ校は、フランス国家がイタリア美術を吸収するための前線基地だったのです。

アングルが留学していた当時のフランス・アカデミー校長は、**ギョーム・ギヨン・ド・ルティエール**（在任期間一八〇七―一六年）でした。アングルとルティエールは、奨学生と校長の関係以上に親しかったと思われます。なぜなら、この時期アングルによって描かれたルティエールとその家族の素描が少なくとも一〇点は確認されるからです。**《ルティエール夫人マリーと息子ルシアン》（図2）**では、背景左にヴィラ・メディチが、右にはスペイン階段上のサンタ・トリニタ・デイ・モンティ教会が描かれています。これはモデルをその場でスケッチしたのではなく、母子を描いた後で、彼らにふさわしい背景を合成したものです。

図2 アングル《ルティエール夫人マリーと息子ルシアン》1808年

ナザレ派とルティエールもまた、近しい関係にあったことがわかっています。第11回でも述べたとおり、ナザレ派は空き家の状態でフランス政府が管理していたサン・イシドロ修道院に住むことができました。ナザレ派のリーダーであるオーヴァーベックが亡くなった際、フランスの新聞『ルニヴェール』（一八七〇年一月一〇日付）に寄稿された追悼文で、これにはルティエール校長の口添えがあったことが語られているのです。

ドイツの若者たちが結成したナザレ派とフランス人であるアングルは、このルティエールを通してローマで知り合ったと思われます。ここにも、国を超えた芸術家同士の交流がありました。

■アングル、ナザレ派との交流から影響を受ける

《サン・ガエターノ館からヴィラ・メディチの眺め》（図3）は、アングルが校長のルティエールから許可を得て敷地内にあるサン・ガエターノ教会の別館に引っ越して得られた眺望でし

194

図4 アロー《グレゴリアーナ通りのアングルのアトリエ》1818年

図3 アングル《サン・ガエターノ館からヴィラ・メディチの眺め》1807年

た。アングルはローマにやってきてまだ数週間しか経っていないうちに、ヴィラ・メディチでの共同生活に耐えられないことを訴えると、将来有望だったアングルを心配した校長の特別待遇で別棟に移れたのです。フランスの奨学金が終わった一八一〇年、アングルはグレゴリアーナ通りに引っ越します。この住居兼アトリエ（図4）は、ナザレ派が壁画を描いたバルトルディ邸（185ページ）の正面向かって右側の通りにありました。ナザレ派がバルトルディ邸でフレスコ画連作（185ページ）に従事していた時期、アングルはバルトルディ邸の向かいの広場に面して建つトリニタ・デイ・モンティ教会からの依頼で《聖ペテロへの天国の鍵の授与》（図6）の制作を始めています。

アングルの友人フランソワ＝マリウス・グラ

図5 グラネ《トリニタ・デイ・モンティ教会とヴィラ・メディチ》1808年

トリニタ・デイ・モンティ教会

グラネは、ナザレ派がフレスコ画の連作に従事していたバルトルディ邸の前で本作を描いた。

ヴィラ・メディチ

のでしょう。フレスコ画を制作していた彼らをアングルが訪問し、その素晴らしさに感嘆したと伝えられています。ナザレ派の壁画が、アングルに少なからず影響を及ぼしていることは、

《**聖ペテロへの天国の鍵の授与**》（**図6**）と**ペーター・フォン・コルネリウス**の《**ヨセフと兄弟たち**》（**図7**）を比較すれば明らかでしょう。アングルにしては硬い人物表現に加え、聖ペテロの衣の色や画面左上から右下へ斜めに横断する人物の構図などの特徴は、両者の交流を示唆するものです。

ネによる油彩画（**図5**）は、バルトルディ邸に面したグレゴリアーナ通りからトリニタ・デイ・モンティ教会とその向こうに見えるヴィラ・メディチを描いたものです。本作を見れば、アングルが通っていた道が、三つの建物を結んでいたことがわかります。アングルは教会への途中でバルトルディ邸の横を通ることから、ナザレ派たちの噂を聞きつけた

図7 コルネリウス《ヨセフと兄弟たち》(旧バルトルディ邸フレスコ)1816-17年

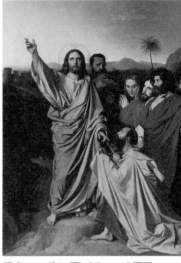

図6 アングル《聖ペテロへの天国の鍵の授与》1817-20/41年

■バイエルン王ルートヴィヒ一世とローマのパノラマ画

ナザレ派が拠点としたサン・イシドロ修道院の隣にヴィラ・マルタがあります**(図8)**。彼らはまず、ヴィラ・マルタに到着し、そこから隣のサン・イシドロ修道院が空き家になっているのを見つけたのです。このヴィラは当時、スウェーデンの彫刻家ヨハン・ニクラス・ビュストロムに所有権があり、彼は多くの芸術家にアトリエとして部屋を貸していました。ビュストロムは、ド

人物の構図、聖ペテロの衣の色などの特徴には明らかな類似があり、アングルとナザレ派との交流を示唆している。

図8 サン・イシドロ修道院から眺めたヴィラ・マルタ、撮影：著者、2011年

イツ人芸術家とも親交を結んでいたため、ここはドイツ人画家たちの拠点となり、**ゲーテ**もここを何度も訪れています。

イタリア愛好家であったバイエルン王太子のルートヴィヒ（後の**ルートヴィヒ一世**）は、ミュンヘン宮廷での窮屈な生活から逃れて、五回ほどローマに滞在しています。ルートヴィヒは自国の芸術家への興味から、しばしばビュストロムを訪問しましたが、このヴィラが気に入ると一八二七年にヴィラの所有権を得て、ここを拠点にローマの自由な生活を満喫するのです。しかし、一生ローマにとどまるわけにもいかないルートヴィヒは、ヴィラの塔にあった小部屋からの眺望をミュンヘンでも目にできるように、建造計画があったミュンヘン王宮の一室をローマのパノラマ画で装飾しようと考えます。一八二九年、ヴィラ・マルタの塔から東西南北の眺望をドイツ人の風景画家**ヨハン・クリスティアン・ラインハルト**に注文します。ラインハルトは、すでに一七八九年にローマに到着していましたが、ナザレ派たちを避けるために、あえてドイツ人画家たちの拠点であった**「カフェ・グレコ」**には一八一〇年以降通わなくなったと言われています。それゆえ**フォーア**の素描にラインハルトが描かれていないのでしょう（一八六ページ）。ラインハルトは、一八三一年から三五年にかけて大寸法のパノラマ画に取り組みました。これらのパノラマ画は、ミュンヘン王宮の天窓がある部屋に設置される予定でし

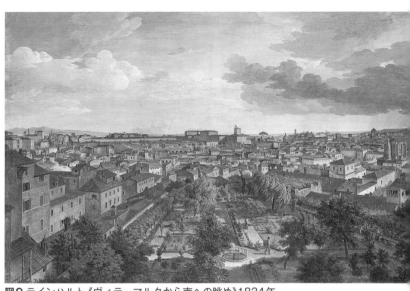

図9 ラインハルト《ヴィラ・マルタから南への眺め》1834年

■ 光学機器を使った正確な自然描写

それまでのラインハルトの風景画は、**コッホ**のような（188ページ）理想的風景と実景を組み合わせたものでした。しかし、ルートヴィヒからは、実際の光景と寸分違わぬ正確さが求められました。《**ヴィラ・マルタから南への眺め**》（図9）を見ると、ローマの風が感じられるほどの迫真の表現となっています。ラインハルトは、どうやってこれほど正確に風景を描写することができたのでしょうか。

たが、この部屋が実現されることはなく、ラインハルトの長年の苦労も虚しく、現在はミュンヘンのノイエ・ピナコテークに展示されています。ラインハルトは八六歳でその生涯を閉じると、ローマ市壁外のテスタッチョにある外国人墓地に埋葬されました。

おそらく、**カメラ・オブスクラ**や**カメラ・ルチダ**を使用したと思われます。カメラ・オブスクラは、現在の写真機の祖先で、ピンホールを通して暗室に投影された外界の反転像をトレースするものです。十七世紀の**フェルメール**はこれを利用して、光に還元された色彩を描き出す新しい絵画表現を獲得しました。カメラ・ルチダ（**図10**）は、一七八六年にイギリスで原型が誕生すると、一八〇七年にはウォラストン社が特許を取り販売し始めます。カメラ・ルチダ（明るい）という名称は、それまでのカメラ・オブスクラ（暗い）に対して、明るい場所で描くことができるため、反意語として付けられた名称です。

最初は画家ではなく、考古学者による遺跡の記録や軍による地形把握のために使用されていました。携帯に便利なこの器具は、アームに取り付けられているプリズムを通した風景が円形のガラスのプレート上に写る仕組みです。それを見ながら「何も投影されていない紙」に円形ガラスを通した視覚像をトレースするのです。アームは画板に固定可能なので、画家たちは屋外のスケッチに好んで使用するようになります。十九世紀の風景画家たちは、この二つの光学機器を使って、自然描写の機械的な正確さを獲得しました。

スウェーデンの画家、**カール・ヤーコブ・リンドストロム**による一八三〇年の有名なカリカ

図10 バルダントーニ兄弟社
《ウォラストン型カメラ・ルチダ》
19世紀前半　© Gabinetto di Fisica:
Museo Urbinate della
Scienza e della Tecnica,
University of Urbino
Carlo Bo, Italy

図11 リンドストロム《イギリスの画家》「イタリアの外国人画家」より、1830年

チュア素描 **(図11)** には、光学機器に頼る英国人画家の様子が表されています。暗幕を使ったカメラ・オブスクラとカメラ・ルチダを併用するばかりか、望遠鏡や三角定規といったあらゆる器具を用いて、計測によって風景を描こうとする英国人が揶揄されています。この画家は、光学器具を目につけていますが、計測するばかりで自然の真の姿を何も見ていないことを表しているのです。画箱には「風景を直線によって捉えることのみにより、私は成果を確信する」と書かれ、英国人画家が光学機器を用いて風景を直線に還元せずには対象を摑めないことがからかいの対象となっています。

ラインハルトが、どのような機器を使用したのかはわかりません。カメラ・オブスクラの視角が三五度であるのに対して、カメラ・ルチダは八〇度近くの視角を提供してくれます。人間の視野に近い八〇度の視角を一度に得られるため、四方を描くことで、ほぼ三六〇度に近いパノラマ風景を描くことができるのです。この作品 **(図9)** が東西南北の四点の連作のうちの一点であったことから、ラインハルトはカメラ・ルチダを使用したと考えるのが妥当でしょう。

アングルの友人グラネが、ラインハルトよりも二〇年も前に、ヴィラ・マルタから南への眺望を描いています **(図12)**。ラインハルトの

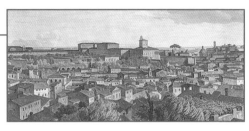

カメラ・ルチダを使用したと思われるラインハルトの作品と比較すると、グラネの作品もまた精緻に描かれていることがわかる。

図12 グラネ《ヴィラ・マルタからの眺め》1810年頃

構図が実際に目で見た光景そのものであるのに対し、グラネの絵はヴィラ・マルタの塔から望遠鏡でクイリナーレ宮殿を覗いているかのようにクローズアップされています。窓の数まで正確かつ精緻に表現されたグラネの作品も、カメラ・ルチダと望遠鏡の使用がないと不可能でしょう。

■ **アングルもカメラ・ルチダを使っていた**

グラネとアングルの親しい関係は、アングルが描いた《**グラネの肖像**》（図13）に表されています。この背景に見えるのは、グラネが描いた建物（**図12**）と同じクイリナーレ宮殿です。アングルとグラネの共作は多くの作品で指摘されていますが、ここでも、アングルはグラネが描いたこの油彩スケッチをもとに、背景をコ

作品の背景は、アングルが肖像画の本人グラネのスケッチをもとに描いたか、あるいは友人でもあるグラネ自身が手がけた可能性もある。

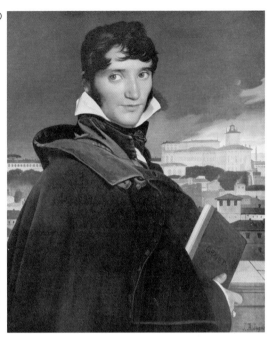

図13 アングル《グラネの肖像》1807年

ラージュした可能性があります。あるいはこの部分は、グラネ自身の手になるのかもしれません。アングルが故郷モントーバンのアングル美術館に残した大量の素描の束には、他の作家の手になるものが含まれていました。サインがないため、作者不明として分類されているものの中には、友人グラネの素描が含まれている可能性があります。アングルは、建物を描くのが得意ではなかったとされ、人物を描いてから背景にグラネの建築素描を利用したとも言われています。ナザレ派は、メンバーの素描を共有して油彩画を描くことがありましたが、アングルとグラネの友情も共作というかたちで示されているのかもしれません。

ローマで、あるいは郊外でカメラ・ルチダを使用する外国人の画家たちをアングルは見てい

203

図14 アングル《サンタ・マリア・イン・アラコエリ聖堂》1806年以降

たはずです。新技術カメラ・ルチダへの興味を若い画家が抑えられるはずがありません。アングルのローマの景観素描には、カメラ・ルチダを使用した特徴である位置確認のために印す「点」がいくつも確認されているのです。さらに、**《サンタ・マリア・イン・アラコエリ聖堂》（図14）**の素描は、カメラ・ルチダを使用したもう一つの面白い証拠を見せてくれます。おそらく、ローマに到着し、カメラ・ルチダを使い始めて間もない頃だったのでしょう。アングルは、視線を右に移動して別の紙に描き始めた時に、描き終わった素描との継続性をうまく計画できていなかったようなのです。そのため、次の紙片は段差をつけて継ぐほかありませんでした。しかし、モチーフは正確に継続されていることから、アングルがカメラ・ルチダを使用していたことが窺える面白い作品となっています。

モダニズム前夜のモダン

──過去を再生する画家たち

第13回　ミレイとラファエル前派

「カワイイ」英国文化のルーツ

■アカデミーの反逆児・ラファエル前派の誕生

ジョン・エヴァレット・ミレイは、一八四〇年、ロンドンのロイヤル・アカデミー付属美術学校に史上最年少の一一歳で入学を許可される将来を約束された画家でした。しかし、ミレイは、同じくアカデミーの学生であった**ウィリアム・ホルマン・ハント**や、**ダンテ・ゲイブリエル・ロセッティ**らとともに、アカデミーの古臭い教育方法に不満を抱き反発心をつのらせていました。そのため、一八四八年九月、ミレイのアパートで、彼らを中心にした計七名の若者によって反体制的な**「ラファエル前派兄弟団」**が結成されるのです。彼らが最も厳しい批判を浴びせていたのは、アカデミー初代校長の**ジョシュア・レノルズ（第10回）**でした。その色調を揶

図1 ラファエッロ《キリストの変容》
1518-20年

揄する意味で「スロシュア卿」(Joshua と slosh（泥を跳ね飛ばす）をかけて）とあだ名をつけるほど忌み嫌っていました。さらに驚くべきは彼らの**ラファエッロ批判**でしょう。アカデミーで規範とされていたラファエッロ**（第5回）**の**《キリストの変容》（図1）**を激しく批判するのです。この作品は、ラファエッロの最期の作品として有名で、多数の版画や模写などを通して世界中の画家たちの手本とされてきた名作中の名作です。しかし、ハントは本作の仰々しい

使徒たちのポーズや救世主の非精神的なわざとらしさは、イタリア美術頽廃の第一歩だと批判したのです。こうした彼らの見解を他の学生たちに伝えたところ「じゃあ、君たちは前ラファエッロ派だね」とふざけて言われたことが、この画家集団の名前の由来となりました。彼らが手本としたのは、ラファエッロとその追随者たちよりも以前の、十五世紀イタリアの画家たちと北方の画

家たちの純粋かつ真摯な制作態度でした。これには、**ナザレ派（第11回）**の思想が、画家マドックス・ブラウンによって伝えられたことも関係しています。既存の美術教育を否定し絵画を中世の誠実な時代に戻そうと試みる姿勢はナザレ派そのものです。加えて、彼らの入念な写実描写には、同時代の美術批評家の**ジョン・ラスキン（図4）**の影響があります。ラスキンの『近代画家論』（第一巻、一八四三年）における主張「芸術は自然に忠実でなければならない」は彼らのモットーとなりました。

■最新の科学技術とミレイの《オフィーリア》

歴史性と近代性が奇妙に混在した作品は、批評家たちを困惑させることとなり、激しい批判を巻き起こします。しかし、一八五一年にラスキンが**ラファエル前派**を擁護する文章を新聞に発表すると、彼らの評価は上向いていきます。慣例にとらわれないラファエル前派はスキャンダラスな絵画を次々と発表していきます。ミレイはシェイクスピアの戯曲『ハムレット』で溺死する悲劇のオフィーリアを、現実世界の哀れなヒロインに仕立て上げました**（図2）**。ラファエル前派の特徴だったプリミティブな表現は姿を消していますが、鬱蒼と生い茂る草木に囲まれて川に漂う美しい女性の「死体」という新奇な主題の誕生は、ラファエル前派の真骨頂を見せる最高傑作となります。

背景の精緻な自然描写は、旅行に訪れたサリー州ユールの草原や小

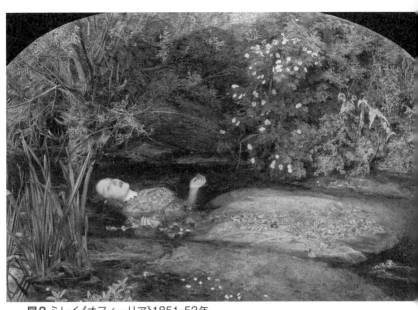

図2 ミレイ《オフィーリア》1851-52年

川の前で少しずつ筆をすすめたもので、完成に数か月を要しました。驚くほど精緻かつ鮮烈な現代的リアリズムで表現された本作品は、画面の隅々にまで焦点が合わされているのが特徴です。こうした写実主義の誕生には、ラファエル前派より一〇年ほど前の一八三九年に誕生した「写真術」が関係しています。金属板に画像を定着させる「ダゲレオタイプ」は、世界初の実用的写真術でした。最新の科学技術は、中世の復興を目指す情熱的かつ詩的なラファエル前派とは相容れないように思われますが、むしろ逆に、写真の持つ不気味なほど正確な再現性に強い反応を示したのです。

ミレイがロンドンに戻ってきたときには、カンヴァスはあらかた描き終えられ、中央だけが空白のまま残されていました。オフィーリアは、ミレイのアトリエでエリザベス・シダルがモデルを

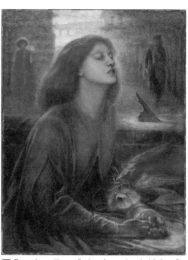

図3 ロセッティ《ベアタ・ベアトリクス》
1864-1870年

療費を請求したと言います。シダルの豊かな赤毛に青白い肌という印象的な顔つきは、ヴィクトリア朝の人々が好んだラファエッロの聖母のような**ルネサンス**的理想美とはかけ離れたものでした。しかし、この作品が一八五二年にロイヤル・アカデミーで展示されて評判を得ると、イギリスにおける女性美の基準が移り変わる一つのきっかけとなります。ロンドンでは、次第に、青白く病弱な女性が新しい女性美の規範になっていくのです。ロセッティは、すでにこの時「浮世離れした「簡素さと純潔さ」を見せるシダルに恋していました。シダルは、ロセッティのモデルも務めると彼に欠かせぬ霊感源となり、一八六〇年には正式に妻となります。ロセッ

務めています。帽子店で働いていたシダルはこのときまだ一九歳でした。ミレイの息子ジョン・ギルの伝記には、ミレイは、自宅でシダルに服を着せたまま、水を満杯に張ったバスタブの中に横たわらせたとあります。冬だったため、水を温めるオイルランプをバスタブの下に置いてはみたものの、制作に集中しすぎたミレイは火が消えたことに気づかず、シダルはひどい風邪をひいてしまいます。彼女の父親は、ミレイに五〇ポンドの治

図4 ミレイ
《ジョン・ラスキン
の肖像》1853-54年

ティの最高傑作 **《ベアタ・ベアトリク
ス》（図3）** は彼女なしには生まれなか
ったでしょう。

■ジョン・ラスキンとミレイ

　ラスキンがラファエル前派を擁護す
ると、ミレイは直接彼と親交を結ぶよう
になります。しかし、それが二人の複雑
な関係の始まりとなってしまいました。
　一八五三年にラスキン夫妻がミレイとと
もにスコットランドのグレンフィンラ
スを旅した際、ラスキンの妻エフィーと
ミレイが恋仲になってしまうのです。ミ
レイによる **《ジョン・ラスキンの肖像》
（図4）** は、まさにそのスコットランド
旅行で描かれたものです。ラスキンが旅

図5 ラスキン《グレンフィンラスの片麻岩の習作》1853-54年

行にミレイを誘ったのは、岩石の調査をするためでした。ミレイの描いた肖像画の岩場をラスキンは細密に描写しており、画力の確かさを見せてくれます（図5）。

エフィーはラスキンとの離婚が成立すると、一八五五年にはミレイと再婚し合計八人の子宝に恵まれました。ミレイは生計を立てるために、細部を描くのに長時間を費やすようなラファエル前派の理想を実現できなくなり、次第にラファエル前派の作風とは距離を取らざるを得なくなっていきます。ラファエル前派の評判はラスキンの評価により上向いていましたが、ミレイのスキャンダルに加え、各々が異なる方向に進み始めたため、兄弟団は解体に向かいました。一八五三年十一月にミレイがロイヤル・アカデミーの准会員に選出されたことで最終的に兄弟団は瓦解してしまいます。兄弟団は五年ほどしか続きませんでした。

■ミレイのファンシー・ピクチャー《チェリー・ライプ》

一八六三年、ミレイは自分の長女エフィーをモデルに描いた《私の初めての説教》（図6）

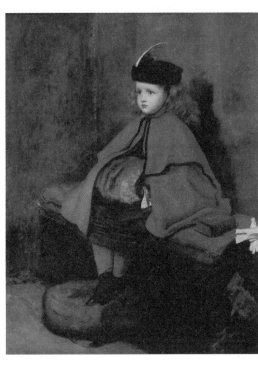

図6 ミレイ
《私の初めての説教》
1863年

で、忘れ去られていた**ファンシー・ピクチャー**を復興します。教会の信徒席で大きな目を見開き、緊張した面持ちで説教を聞く健気な少女は、ロイヤル・アカデミー展で評判を呼び、ミレイはまもなく対画**《二度目の説教》**（一八六三―六四年、ギルドホール・アート・ギャラリー）を描き上げます。その後も、自分の娘たちをモデルに次々とファンシー・ピクチャーを発表していきます**（図12、14）**。**《チェリー・ライプ》（図7）**は、レノルズの**《ペネロピー・ブーズビー》（図8）**の肖像画がイメージの源泉となっています。ペネロピーが、モスリン製の「モブ・キャップ」（十八世紀に流行した婦人帽）をかぶっていることから、本作は「モブ・キャップ」という愛称でも呼ばれています。ミレイの**《チェリー・ライプ》**のモデルは、エディー・ラメージだとわかっています。エディーが、ペネロピーの格好を真似て仮装舞踏会に出席したときの扮装で描かれているので

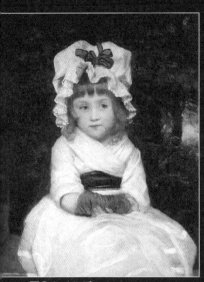

図8 レノルズ
《ペネロピー・ブーズビー》
1788年頃

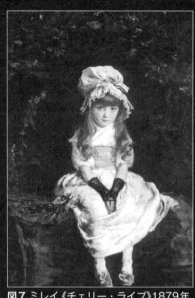

図7 ミレイ《チェリー・ライプ》1879年

す。エディー嬢の肖像画を依頼したのは、挿絵入り新聞『グラフィック』の主宰者でエディーの大叔父にあたるウィリアム・ルーソン・トマスでした。仮装舞踏会に出掛けたエディーの扮装を見て、あまりのかわいらしさに肖像画に残しておきたかったのです。しかし、トマス一族の邸宅に架けられる肖像画として依頼されたわけではありませんでした。

トマスの主宰する『グラフィック』の綴じ込み付録の原画としてミレイに発注されたのです。一八八〇年にはカラー・リトグラフで複製され、同紙のクリスマス号の大型の折り込み付録（図9）にされると、驚くべきことに五〇万部の売り上げを記録します。このイメージが、イギリスの他にも、カナダ、南アフリカ、オーストラリアなど英語圏の国々に広

214

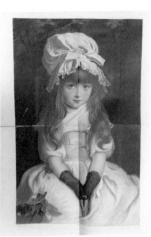

図9 カズンズ《チェリー・ライプ》
（ミレイによる）カラー・リトグラフ

右図の少女の腕が左図に比べて開いている
ことに性的な誘惑を見出し、この少女像は
小児性愛を刺激するという見方もある。

く行き渡ると、イギリス的な甘い子供時代の表現が人々の心をつかみ、ミレイの元へ山のようにファンレターが届きました。大衆にアピールするファンシー・ピクチャーの復興は、一八六〇年代の、十八世紀英国美術「黄金期」の再評価と軌を一にするものです。すなわちミレイは、自分がレノルズの正統な後継者であることをファンシー・ピクチャーによって示そうとしたのです。臆面もなく、初期に揶揄してきたレノルズに倣うことで、アカデミーでの自分の立場を確立することを目指しました。つまり《チェリー・ライプ》は、ミレイの政治的野心そのものなのです。

《チェリー・ライプ》の主題と絵画様式についてはレノルズの **《ストロベリー・ガール》**（一七一ページ）を参考にしています。題名の

《チェリー・ライプ》は、《ストロベリー・ガール》と同様、ロンドンの果物売り娘の呼び声「チェリー・ライプ」（熟したチェリー）に由来するものです。レノルズの描くペネロピーと比べてエディーは「腕を開いている」ことから、そこに性的な誘惑を見ることができるという研究者もいます。つまり、この少女像には小児性愛的傾向が潜んでいるという見方です。そして、チェリーという言葉が若い娘の処女性も指すことから、この少女は熟したチェリーのように摘み取られてもよい時期であることを告げるものだとも解釈されています。

■ルイス・キャロルとモブ・キャップの少女

仮装舞踏会で《ペネロピー・ブーズビー》に扮装する流行があったことにも触れておきましょう。ヴィクトリア朝時代、モブ・キャップは、メイドや老年の女性がかぶるものとなっていましたが、懐古趣味からこの時代の風俗を懐かしむ風潮が生まれます。一八七九年十二月二七日号の『イラストレイティッド・ロンドン・ニューズ』は、**ケイト・グリーナウェイ**の**《前世紀の子供のクリスマス・パーティ》（図10）**を掲載し、街で見かけるほとんどの子供たち

図10 グリーナウェイ《前世紀の子供のクリスマス・パーティ、民謡「ロジャー・ド・カヴァリー卿」に合わせて》

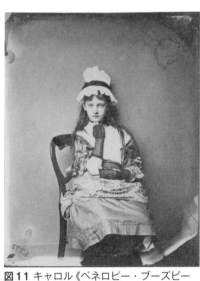

図11 キャロル《ペネロピー・ブーズビーに扮したアレクサンドラ（エクシー）キッチン》1875-76年

がモブ・キャップをかぶる当時の流行を皮肉っています。つまり、《チェリー・ライプ》が制作されたその年は、モブ・キャップで仮装するレトロな子供ファッションが流行している最中のことだったのです。

興味深いことに、ミレイよりも数年早く、**ルイス・キャロル**もまた《**ペネロピー・ブーズビーに扮したアレクサンドラ（エクシー）キッチン**》（**図11**）を撮影しています。モデルは、ウィンチェスター首席司祭の娘アレクサンドラです。この事実は、ミレイ以前からレノルズの「モブ・キャップ」の流行の広まりを証明してくれます。

ミレイとの違いは、キャロルが年長のモデルを使い、ヴァンパイアのようなイメージを作り出している点でしょう。キャロルは、ミレイの《チェリー・ライプ》よりも一層明らかな性的アピールで挑発しているのです。もはや純真無垢な少女ではなく、小児性愛的な傾向をもつ男性の眼差しを強く感じざるを得ません。ルイスの写真は、ラファエル前派との交流の中で見

せられてはいますが、一般に公開されたものではありませんでした。キャロルは、一八五六年にカメラを入手すると、生涯で三〇〇人を超す少女と出会い、彼女らを被写体として写真を撮り続けました。お気に入りのモデルがエクシーで、四歳から一六歳までの期間に約五〇回の撮影が行われています。現存する彼の作品の半分以上は少女をモデルとしたものですが、突然に写真をやめる一八八〇年までの二四年間に三〇〇〇枚もの写真が撮影され、そのうち一〇〇〇枚ほどが残されています。

■不安な少女たち

ミレイの《目覚め》（図12）では、ベッドから起き上がった次女のメアリーが鳥籠をじっと見つめています。鳥籠は空っぽで、寝ている間に鳥がいなくなったことを不思議に思い大きな目でじっと見つめますが、悲しくもその鳥はベッドの脇で死んで横たわっているのです。これは単に子供が朝目覚めたという日常の光景ではなく、病気で臥せっていた子供が、消えた鳥に自分を重ねて、自分もすぐに消えてなくなることへの不安を表すものとなっています。同時に、死んだ鳥と鳥籠というモチーフは、レノルズの《死んだ鳥と少女》（169ページ）を思い出させてくれます。少女のはかない無垢な時代の終わりが、ミレイにおいても残酷に宣告されているのです。つまり、ミレイは本作でもレノルズに倣い、少女から女性への目覚めの時を暗示しているのです。

病気で臥せっていた少
女が目覚めると、鳥籠
は空っぽで鳥はベッド
の脇で死んでいる。消
えた鳥に自分を重ねて
死への不安を表す。

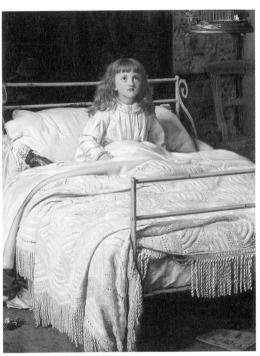

図12 ミレイ《目覚め》1865年

ています。
　こうした思春期特有の目覚
めと不安感の表現は、本作か
ら三〇年ほど後の**ムンク**の
《思春期》（**図13**）を先行する
ものだと言えるでしょう。ム
ンクの《思春期》では、少女
が手を身体の前で交差させて
いることも興味深いサインで
す。ミレイの《チェリー・ラ
イプ》の少女の腕は開いてい
て、熟したさくらんぼは摘み
取られてもよい時期であるこ
とを告げていました。一方、
ムンクの少女が裸であるにも
かかわらず両腕を固く交差さ

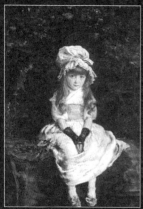

ミレイ《チェリー・ライプ》

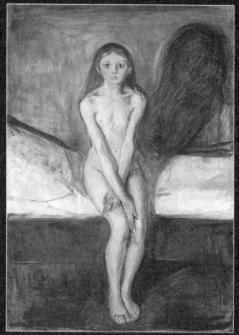

図13 ムンク《思春期》
1894-95年

ムンクの少女は裸であるにも
かかわらず両手を固く交差さ
せ、身体の成熟に反して精神
が追いついていないことを表
す。ミレイの少女とは対照的。

220

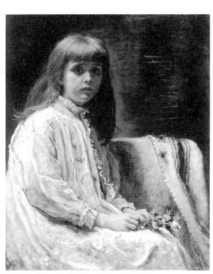

図14 ミレイ《快復期》1875年

せているのは、まだ準備が整っていないことを示しているようです。身体は熟しつつあるのに反して、精神はそれに追いついていないことを表しています。

ミレイは《目覚め》の一〇年後に《快復期》（図14）という風変わりな作品で、病み上がりの少女を描きました。手には、色とりどりの花を持つものの、その暗い表情は不安で押し潰されそうです。快復の兆しと同時にやってきた思春期の不安を表わしているようです。ムンクの《思春期》では、成長に対する得体の知れぬ大きな不安感が、背後の黒い幽霊のような影によって視覚化されていました。同様にミレイの《快復期》も、背後の暗い壁が少女の抱える大きな不安感を暗示しており、両者の主題は一致しているのです。ムンクがミレイの《快復期》を直接の手本としているわけではないものの、ミレイの衝撃的な本作は、時代を先行してムンクの《思春期》と共鳴するのです。

北欧美術の「不安な絵画」

■北欧の不安

北欧美術を代表する**ムンク**の《**思春期**》（220ページ）は、その題名とは裏腹にベッドの上で強張る彼女の背後に伸びる影には死の匂いがします。あるいは、無垢な子供時代が影になって彼女から離れていこうとする瞬間を捉えているのかもしれません。これから訪れる大人の世界に不安で怯えているかのようです。こうした不安の主題は、北欧の美術家が得意とするものでした。デンマークを代表する哲学者キルケゴールは、『不安の概念』（一八四四年）で「不安は自由のめまいである」と述べました。大人になって自由に決定できることは、将来への漠然とした不安感をもたらします。まさに思春期の心情に当てはまるものです。また『死に至る病』（一八四九年）では、「死に至る病とは絶望のことである」と述べています。肉親の死や自

分に迫ってくる死期への絶望に、北欧の画家たちは向き合いました。彼らは、現代社会における自分の心理的葛藤を鋭敏に捉えると、それを表現する衝動に駆られたのです。

■ ヘレン・シャルフベック

一八六二年、**シャルフベック**はフィンランドの首都ヘルシンキに生まれました。三歳で階段から落ちて左腰に傷を負い、歩行困難となると学校に通えず、家庭教師から教育を受けます。家庭教師が彼女の素描の才能を見出すと、一一歳でフィンランド芸術協会で素描を学ぶことを特別に許可されました。一年下のムンクがノルウェーの美術学校に入学したのは一八八一年（一八歳）のことなので、シャルフベックは彼より八年も早く絵の勉強を始めていたことになります。奨学金で一八八〇年の秋にパリを訪れると、翌年から画塾アカデミー・コラロッシに籍を置きました。パリの官立美術学校（エコール・デ・ボザール）は、まだ女性の入学が認められていなかったのです。画塾では多くの女子学生が学んでいただけでなく、**黒田清輝**も同時期にこの画塾で学んでいます。

シャルフベックは、一九一四年に、フィンランド芸術協会から自画像を依頼されます。それは、フィンランドを代表する九人の美術家の肖像画を理事会室に飾るというプロジェクトのためでした。シャルフベックは、唯一の女性画家として《**黒い背景の自画像**》（図1）を提出し、

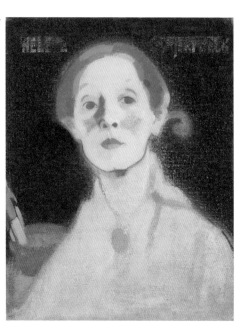

図1 シャルフベック
《黒い背景の自画像》
1915年

画家としての絶頂を迎えます。こうした芸術家としての成功とは異なり、彼女の人生には大きな三つの不幸がありました。一つ目は三歳にして、一生杖を離せなくなったこと。二つ目は、英国人画家からの婚約破棄。三つ目は、年下のアマチュア画家**エイナル・ロイター**との叶わぬ恋でした。人生における三つの不幸が、彼女の作品に影を落としているのです。

■婚約破棄

一八八三年にブルターニュ地方、ポン゠タヴェンに滞在した際、三五歳の英国人の風景画家と出会い婚約します。しかし突然、一方的に婚約を破棄されてしまうのです。彼女は全ての知り合いに、この画家の名前が書いてある手紙を捨てるように頼んだため、未だにこの婚約者の

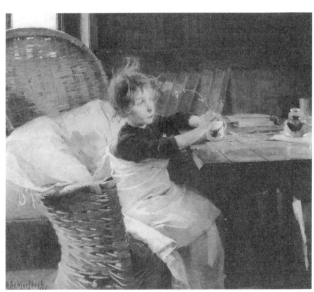

図2 シャルフベック《快復期の子》1888年

名前はわかっていません。シャルフベックの画家仲間の**マリアンネ・ストークス**が彼女の心の傷を癒そうと、夫と住むイギリス、コーンウォール地方のセント・アイヴスに招待してくれました。ここで描かれた**《快復期の子》（図2）**は、病気が治ってベッドでじっとしていられない女の子が小枝で遊んでいる光景を描いたものです。春の芽生えに子供の強い生命力を象徴させた本作品は、婚約破棄という心の痛手から立ち直ってきたシャルフベック自身の姿が重ねられた「精神的な自画像」であると解釈されています。ムンクが、結核で亡くなる姉を描いた悲劇的な**《病める子》（図3）**とは対照的に、本作は病から快復を見せる希望的な作品になっています。北欧ではこの時代、枕に伏して快復が見込めない死を待つ子供の絵が流行していまし

図3 ムンク《病める子》（第1バージョン）、1885-86年

た。ムンクはこれを「枕の時代」と呼んでいます。一方で、病気から快復する子供の主題は、イギリスで**ミレイ**などが多く描いたものでした（219、221ページ）。シャルフベックは、セント・アイヴスで英国絵画の「快復する子供」という主題に刺激を受けたに違いありません。本作で、一八八九年にパリ万博で銅メダルを得ると、国際的評価を得るきっかけとなりました。いまでは、フィンランドで最も愛される作品です。

■**叶わぬ恋**

ヘルシンキに戻ったシャルフベックは、購読するフランスの美術雑誌から、最新のアート・シーンを学んで制作を続けます。一九一五年、シャルフベックが五三歳の時に、森林保護官でアマチュア画家のエイナル・ロイターと出会い恋に落ちますが、一九歳年下の彼との恋が成就することはありませんでした。しかし、二

人の友情は生涯続き、ロイター宛の多くの書簡が残されています。

《船乗り》（図4）は、当時の男性肖像画としては異例なことに、モデルのロイターが肌着で描かれています。一九一八年、フィンランド内戦を避けた二人が海辺のタンミサーリに二週間滞在した時に描かれたものです。ヨットで陽に焼けた顔と首元、胸や腕の筋肉の表現には、男性のセクシャルな一面が強調され、シャルフベックの恋愛感情を伴う視線が隠しきれません。

ロイターへの愛情がつのる一方で、一九一九年の夏に彼が旅行先で知り合ったノルウェー人女性と婚約したことを知ると、彼女のなかで大きな危機が生じます。しかもそのノルウェー旅行は、シャルフベック自身が勧めたものだったのです。シャルフベックは精神的に追い込まれると、自分の顔に傷をつけるような作

図4 シャルフベック《船乗り（エイナル・ロイター）》
1918年

図5 シャルフベック《未完成の自画像》1921年

品を残しました。《**未完成の自画像**》（**図5**）は、自分の左目（画面向かって右）を絵筆の柄で何度も引っ掻き、制作を中断したものです。しかも、この自画像制作に関してロイターに何度も恨みがましい手紙を送っており、文面からは彼女の苦悩と失望が溢れ出しています。「きっと私の最も美しい自画像になるでしょう──でもあなたは信じないわね」。「私の肖像画は、死んだような表情になるでしょう。このようにして画家というのは魂を暴くのね」。シャルフベックの激しい感情が、自画像と手紙にぶつけられているのです。

■ 戦争への恐怖

スペイン内戦中の一九三七年四月二六日、バスク州の小都市ゲルニカがフランコ将軍を支援するナチスによって空爆を受けました。史上初めての都市無差別空爆と言われています。滞在中のパリでこの報を聞いた**ピカソ**は、かねて人民戦線政府より依頼されていたパリ万国博覧会スペイン館の壁画に急遽 **《ゲルニカ》** と題した作品を作り上げました。その二年後、シャルフ

図6 シャルフベック《黒い口の自画像》1939年

ベックもフィンランドで戦争の恐怖に直面することになります。第二次大戦の開戦で、フィンランドの「冬戦争」（一九三九年十一月三〇日にソビエト連邦がフィンランドに侵入した戦争）が勃発すると、シャルフベックはテンホラの農場に疎開しました。その農場で **《黒い口の自画像》（図6）** が描かれます。

この時、シャルフベックは七七歳でした。顔は非対称に歪み、右顎（画面向かって左）の下には死神の黒い手が襟首を摑んでいるかのようにも見えます。本作は「死」が迫る自分を意識した最初の自画像でした。不安な表情とは裏腹に、背景は明るいバラ色で塗られていますが、その顔面は蒼白で、目や鼻は骸骨のようです。ソビエト連邦との開戦による先の見えない不安、そして大きく開かれた目と口からは、疑いもなく戦争への恐怖が表現されています。

■死への恐怖

第二次大戦が激化すると、画商ステンマンの強い勧めもあり、シャルフベックは避難民としてスウェーデンのサルトショーバーデンにあるスパ・ホテルに療養滞在します。彼女の最後の二年間はこのホテルが住処でした。ここで二〇枚の自画像、および静物画が描かれ、ステンマンが作品の全てを管理し、売却することでホテル代を支払う契約でした。彼女はホテルの一室で世界から完全に孤立し、死につつある自分と直面することになります。《最後の自画像》（図7）は、肉体的に崩壊していく自分を受け身で捉えることなく、今まで見たこともないような表現を力ずくで手に入れたかのようです。死への橋渡しの状態で、シャルフベックの様式は想像もできないほど過激化します。彼女のまなざしは死そのものを捉えることで、自分の顔を石化させてしまいました。死から無理やり奪い取った最後の自画像は、恐怖に打ち勝った勲章その

ものです。生涯独身を貫いたシャルフベックは、八三歳で生涯を閉じたのです。

■ヴィルヘルム・ハマスホイ

ハマスホイは、一八六四年五月十五日にコペンハーゲンの商家に次男として生まれます。幼い頃から素描の才能を示し、八歳から定期的に素描の訓練を受け、一五歳になるとコペンハーゲン王立美術アカデミーに入学を許可されました。彼もまた早熟の画家でした。美術アカデミーと同時に画塾「ディ・フリー・ストゥディエスコーラ（自由研究学校）」にも通っています。

この画塾は、パリのサロン画家レオン・ボナのアトリエを手本としたものでした。ボナのアトリエでは、ムンクとシャルフベック（アカデミー・コラロッシに移る前の短期間）も学んでおり、北欧の画家たちのパリでの重要な拠点の一つでした。ハマスホイは、美術アカデミー卒業後は、アカデミーとは一線を画する前衛的な活動によって、自国よりも外国で高い評価を得ること

図7 シャルフベック《最後の自画像》
1945年

となります。ハマスホイは、ムンクやシャルフベックのように「死」という主題を直接取り上げはしなかったものの、「不安」や「孤独」を後ろ姿と室内に託しながら、モノトーンで静寂な作品を作り上げました。

図8 フェルメール《手紙を読む青衣の女》1663-64年

■過去の名画からの引用

ハマスホイは、同時代のフランスやベルギーの画家からだけでなく、過去の巨匠からも学んでいます。フェルメールの **《手紙を読む青衣の女》（図8）** と **《手紙を読むイーダ》（図9）** を比較すれば、ハマスホイが実際にオランダ黄金期のこの画家を研究したことが明らかになります。ハマスホイは、コペンハーゲンのストランゲーゼ三〇番地の自宅で、妻のイーダをモデルに多くの作品を残しました。家具は舞台装置のように最小限に抑えて、実際の生活感を排除します。**図9**は、自宅

図9 ハマスホイ《手紙を読むイーダ》1889年

の食堂で描かれていますが、食卓の上にコーヒーセットが置かれていても、椅子もなく、団欒とはいえない冷たさが特徴的です。テーブルも脚を三本しか見せておらず床に消え入りそうです。これらの描写は、手紙を読むイーダの心境が不安定であることをほのめかしています。

《イーダの肖像》（図10）が描かれたのは彼女が三八歳の時でした。画家は、妻の顔に刻まれた人生の刻印を容赦なく描きだしました。腫れた下まぶたには隈が浮かび、額には血管が浮き出て、無骨な両手は強張って精気がありません。イーダはこの絵が描かれる前年に、コペンハーゲンの病院で手術を受けたため、まだ完全に体調が戻っていなかったのかもしれません。とりわけ緑がかった顔色から病的な印象が生じていますが、これは夫婦がイタリア滞在で目にした**カラヴァッジョ**の《**病めるバッカス**》（123ページ）を参照したとされています。イーダを緑色の肌にすることで、バッカスのように病んで

233

図10 ハマスホイ《イーダの肖像》1907年

いることを暗示したと解釈されています。そして、カップをかき回す仕草は、ハマスホイが尊敬するデンマーク黄金期の画家コンスタンティーン・ハンスンの《カップをかき混ぜるイリーセ・クプケの肖像》（図11）へのオマージュになっています。ハマスホイは、外国の美術ばかりを手本としていると思われがちですが、自国の美術の伝統を継承することも忘れてはいないのです。

図11 ハンスン《カップをかき混ぜるイリーセ・クプケの肖像》1850年

図12 ハマスホイ
《室内、ストランゲー
ゼ30番地》1899年

■世界に背を向けて

ハマスホイの室内画は多くの場合、イーダが鑑賞者に背中を向けて描かれています。後ろ姿のイーダを壁と扉で閉ざされた室内に置き、鑑賞者に真っ向から対決させるかのようです。ただし、どの空間の文脈も曖昧でイーダの動作も中断しているようではっきりしません。彼女の行為の経過がわからないため、まるで時間が止まっているように見えるのです。

ハマスホイは、鑑賞者が室内画で通常期待するような家庭的な女性像の役割を取り去ってしまいました。《室内、ストランゲーゼ三〇番地》（図12）のような近寄りがたい室内画は、これまでにない異例のものです。大きな木製テーブルが画面の半分以上を占める窮屈さで、黒いドレスを着てたたずむイーダは圧迫されているようにも見えます。テー

235

ブルの上には何も置かれていないために、彼女の動作と目的は謎に包まれています。うなじの白さが強調されたイーダの後ろ姿は、まるで強い拒絶のようにも思えてきます。また、彼女の頭髪には、髑髏のような黒い影が認められる上に、沼地のような黒々とした床の描写とも相まって、まるでホラー映画の一場面のようにも見えてきます。きっちりと閉じられた扉からも、アットホームな雰囲気は全く感じられません。フェリックス・クレマーはこうした世界をフロイトの「不気味なもの」という概念を使って読み解きました。本当は見慣れたはずの我家が、突如として見慣れないものに変わる効果です。ハマスホイは、自宅でさえも裏切ってくるような現代の精神の危うさを表現してみせたのです。

ハマスホイは、誰もいない室内画も多数描きました。《陽光習作》（図13）では、空っぽの部屋の窓に面した中庭からの柔らかな陽光が差し込むことで、画面の雰囲気は温かくなっています。しかし、扉にはドアノブが描かれておらず、壁にきっちりと嵌め込まれてしまっています。窓ガラスも曇っていて、外の様子は見えません。それに気づくと、孤独感が高まり閉塞感で息苦しく感じてきます。ハマスホイの最も有名な作品《白い扉、あるいは開いた扉》（図14）は、誰もいない室内画のなかでも一層の不気味さで際立っています。開かれたまま放置された扉の開放感と、どこかにつながっているようでつながっていない閉塞感の入り混じる不思議な空間が表現されているからです。ハマスホイは、本作でも一切の家具を排し、壁、床板、扉といった

図13 ハマスホイ《陽光習作》1906年

図14 ハマスホイ《白い扉、あるいは開いた扉》1905年

建物の構造体のみで絵画を成立させています。それは、まるで室内の「ヌード」だと言えるでしょう。カーテンや一枚の額絵さえも、住人の存在を思わせるようなものは何一つ描かれていません。そこに残されているのは、住人が行き来していた床に見られる痕跡だけなのです。生命的な要素全てを消し去さられた本作は、現代人がもつ漠然とした不安感を室内画を通して表すことに成功しています。

ヴァン・デ・ヴェルデ

バウハウス前夜のモダニズム

■画家から総合芸術家に

アンリ・ヴァン・デ・ヴェルデは、ベルギーのアントウェルペン王立芸術アカデミーに一八八〇年入学します。画家になろうとした彼は、パリに出るもののあまり満足した教えを受けることができずバルビゾンに滞在しますが、ここでも行楽客の多さに失望し、一八八五年にはアントウェルペンに戻っています。ベルギーでは、ブリュッセルで結成された前衛的芸術集団「レ・ヴァン」(二〇人展)のメンバーとなり、新印象主義の画家となる決意を固め、点描の作品をいくつか描きました。この頃、イギリスでは**ウィリアム・モリス**が主導する新しい工芸運動**「アーツ・アンド・クラフツ運動」**が起こっていました。ヴィクトリア朝時代の産業革命

による大量生産の粗悪な商品に対して、中世の手仕事に戻り、生活と芸術を融合しようとする運動です。この思想に影響を受けたベルギーの新しい傾向の美術工芸に衝撃を受けたヴァン・デ・ヴェルデは、画家になることをやめ、純粋芸術（絵画や彫刻）と応用芸術（工芸やデザイン）の境界を取り払った総合芸術を目指すようになります。ヴァン・デ・ヴェルデは『自伝』のなかで「私はラスキンとモリスの思想に深く入って行き、このことが私の進むべき道を決定的なものにした」と述べています。

■パリでの失敗

ジャポニスムが隆盛を極めるパリで、ヴァン・デ・ヴェルデは国際的なデビューを飾りました。**ジークフリート・ビング**の新設ギャラリー「アール・ヌーヴォー館」のインテリアを担当したのです**（図1）**。しかし、この仕事は、決して成功とは呼べないものでした。一八九五年十二月二六日のオープニングで、ヴァン・デ・ヴェルデの新しい様式は、招待客の芸術家や

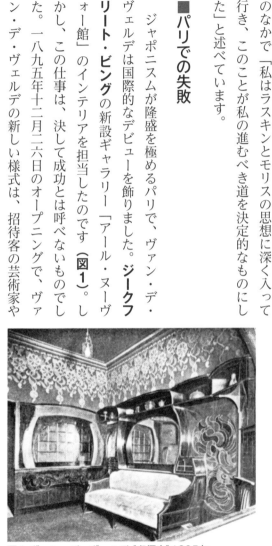

図1　ヴァン・デ・ヴェルデ《喫煙室》1895年

図2《大サロン、オートイユの
ゴンクール邸》1893年

美術評論家から激しく攻撃されたのです。ジャポニスムの中心人物でビングの友人の**エドモン・ゴンクール**までもが、道路で両腕を高々と揚げて、この展示を嫌悪しているというジェスチャーを示すほどでした。**ロダン**も同調し「あなた方のヴァン・デ・ヴェルデは野蛮人だ！」と道で叫んだといいます。ゴンクールが「船の様式」と呼んで批判したのは、その直線と曲線で構成された角張った家具でした。しかし、ゴンクールの批判は、実は示唆に富んでいます。なぜなら、アール・ヌーヴォー独特の曲線やフォルムを、優雅と感じるどころか、伝統を愛する彼にとっては醜悪な「角張った」家具としか映らなかったことを表明しているからです。

この指摘こそが、はからずもアール・ヌーヴォーの特徴、そしてヴァン・デ・ヴェルデの造形理念を的確に捉えています。曲線や直線の組み合わせによる彼のデザインは、アール・ヌーヴォーを超えて、これから到来するモダニズムを予言していたのです。パリの都会化を疎んだゴンクール兄弟は、フランス伝統のロココ様式で囲まれた自邸に閉じ籠るしかありませんでした（**図2**）。

図3 ヴァン・デ・ヴェルデ《分離派書斎机》1899年
© Germanisches Nationalmuseum, Nürnberg

■ドレスデンとミュンヘンでの成功

　ドイツの報道機関は、このアール・ヌーヴォー展に対するパリの激しい批判を報じました。その頃、ドレスデンでは、一八九七年に開催予定の国際芸術展に美術工芸部門が設けられることとなり、この分野への関心が高まりを見せていました。組織委員会は、実際にパリにビングを訪ねると、その成果を紹介することがドイツの美術工芸の質の向上に役立つと考えたのです。展覧会の特別観覧日に招かれた美術評論家やジャーナリストをはじめとする招待客は、自分たちがこれまで見慣れてきたものと極端に異なる内装や家具に強い関心を示し、ビングと彼の作品を賞賛します。報道機関はこれまでの様式模倣に終止符を打った改革者だとヴァン・デ・ヴェルデを褒めちぎりました。彼は新しい運動の中心人物としてドイツで知られることになるのです。

　ドレスデンに続いて一八九九年のミュンヘンの分離派展にも招待されました。展覧会場では、ヴァン・デ・ヴェルデが設計した家

241

具調度品が計六〇点近く展示されました。なかでも、美術評論家ユリウス・マイヤー=グレーフェのために設計した書斎机 **(図3)** が評判となりました。この机は、文筆家のゲオルク・フックスから、線の造形の優美さとその実用性を高く評価されます。確かに、机の引き出しの金具や、天板と引き出しの間にある左右対称の稲妻のような飾り板は、まるで椅子に座る人物から左右に発せられるエネルギーをデザインしたかのようです。同様に卓上にも、金属による衝立が、エネルギーの導線のようになって、左右に配された燭台（元はガス灯）の明かりを灯すようです。このように、金属工芸の装飾が、機能と相まって木製家具に表情をつけていくという特徴は後に見る **《フランソワ・ハビー理髪サロン》(図6)** の細部にも受け継がれていきます。

■ベルリンに残されたモダニズムの遺産

一八九七年にヴァン・デ・ヴェルデは、ベルリンの食品会社トロポンの広告事業を手がけます。**《トロポン広告ポスター》(図4)** は、幾何学模様と、広告文「トロポンは栄養満点」(Tropon ist die concentrierteste Nahrung）で構成されています。最上部の「トロポン」と「栄養満点」という文字をつなぐ「ist（＝は）」は、中央部の装飾曲線と混ざり合っています。特に「t」の文字が液体に変化しながら流れていって、右下角にある広告文へと我々を誘うのです。直線部分と曲線部分は、相反する要素のように見えて、相互に交流し合っているのが造です。

見る者の視線は、商品名の下の3つのオレンジ球から出る曲線に沿って右下の広告文へと誘導され、右上角を通過して再びオレンジ球へと戻る。

図4 ヴァン・デ・ヴェルデ
《トロポン広告ポスター》1897年

形的な特徴です。画面中央の三つのオレンジの球から出てくる紺色の曲線は下部に向かって水面に浮かぶ墨のように流れて行き、広告文字「Die concentrierteste Nahrung」を囲むと今度は上昇し、右上角で幾何学的な線に合流します。その紺色がオレンジ色に反転すると、迷路のような幾何学模様に入り込みながら、再び中央部のオレンジの球へ戻るという循環構造になっています。

直線的なアルファベットによるTROPONの文字と、下方に流れるように視線を導いた先にある広告文からは、社名と文字だけで達成しうる限りの強烈なイメージを作り出すことに成功しています。実際、この広告からは具体的な商品イメージは何一つ浮かんできません。主力商品であるビスケットやココアのイ

メージのかけらもそこには感じられないのです。そこからわかるのは、トロポン社がファッショナブルな会社であるということのみです。この作品は、**コーポレート・アイデンティティ**を企業がこぞって求めるようになる時代を一〇〇年も先取りしています。

ヴァン・デ・ヴェルデが携わったベルリンでのインテリア装飾の仕事は、ほとんど全てが破壊されたり、解体されたりして散逸してしまっています。一八九九年に建てられたタバコとシガーの専門店《**ハヴァナ・カンパニー**》**(図5)** は、ベルリンでヴァン・デ・ヴェルデが最初に設計した商店でした。ヴァン・デ・ヴェルデの線による造形は、壁面からはみ出すように、揺れるような棚や穹窿（アーチ状の開口部天井）の交差ヴォールト（穹窿を肋骨構造で支えるもの）にまで表現されています。壁面には、様式化されたタバコの煙が装飾フリーズとなっています。この室内装飾の創造性は、棚の柱から交差ヴォールトに継続する線の構造が、しっかりとアーチ天井を支えているかのような錯覚を生み出しているところにあるでしょう。ヴォールトは、そのすぐ上の壁面で隣接する煙模様のフリーズと響き合い、線の装飾が構造と一体化しているように見える効果を発揮します。フリーズに見られる動くカーブの連なりは、彼の商標とも言えるほど独自のスタイルで、アール・ヌーヴォーの装飾の喜びが抽象的な線によって存分に表現されています。

プロイセン王室御用達の《**フランソワ・ハビー理髪サロン**》（図6）のインテリアは、技術と

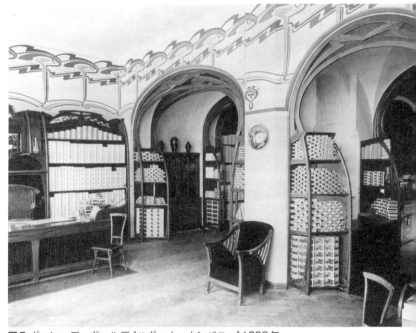

図5 ヴァン・デ・ヴェルデ《ハヴァナ・カンパニー》1899年

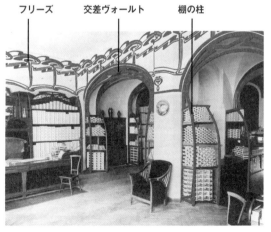

棚の柱から交差ヴォールトに接続する線の構造が、アーチ天井を支えているかのような錯覚を生み出している。さらにその線は、すぐ上の壁面に描かれた煙模様のフリーズと響き合い、線の装飾が構造と一体化するように見せている。

図6 ヴァン・デ・ヴェルデ《フランソワ・ハビー理髪サロン》1901年
© Stiftung Stadtmuseum Berlin,
Photo: Hans Joachim Bartsch, Berlin

図7 ヴァン・デ・ヴェルデ《フランソワ・
ハビー理髪サロン》（細部）1901年
©Stiftung Stadtmuseum Berlin-Fabian Fröhlich

美的な要素がうまく結びついています。ガスと水道に用いられる真鍮の管が、剝き出しのまま全空間にわたって装飾に用いられていることに驚かされるでしょう**（図7）**。ヴァン・デ・ヴェルデ自身は、この理容サロンのインテリアを「私の最も徹底的な解決策のひ

とつ〕と述べています。それは配線のような工学的要素を内部から外部に裏返すような実験でした。インゲボルク・ベッカーが指摘するように、このような剥き出しの配管を装飾に用いる原理が、一九七〇年代の《ポンピドゥー・センター》（図8）に見られることに驚かされます。

ヴァン・デ・ヴェルデのアイデアは「ポスト・モダン」（モダニズム以降の反動）さえも先行しているのです。

■ヴァン・デ・ヴェルデの機能美の源泉

以上見てきたように、装飾と機能が合致するヴァン・デ・ヴェルデの造形理念は、どこからインスピレーションを得たものでしょうか。このような美術史的な問いかけに、ヴァン・デ・ヴェルデの『自伝』は何一つ明らかにしてくれ

図8 ピアノ、ロジャース、フランキーニ《ポンピドゥー・センター》1971-77年
© Suicasmo

ません。確かに、それは作家自身が答えるものではなく、美術史学の課題でしょう。

大胆な比較ですが、ここで十五世紀の**ロヒール・ファン・デル・ウェイデン**（第3回）による**《七つの秘跡祭壇画》（図9）**を見てみましょう。一八四一年にヴァン・デ・ヴェルデの故郷アントウェルペンの王立美術館に寄贈された本作を、彼が実際に見たかどうかは全くわかりません。重要なのは、彼が直接、この作品を見たかどうかということではなく、ヴァン・デ・ヴェルデに**初期ネーデルラント絵画**、すなわちベルギー土着の造形志向が引き継がれているかどうかという問題なのです。「機能と装飾」を一致させ、作品の中に統合させるような感覚がすでに十五世紀のベルギーに存在していたという事実に注目してみましょう。

《ハヴァナ・カンパニー》（図5）の室内装飾の特徴は、棚の支柱が上昇して天井の交差ヴォールトにつながり、幾何学模様を作り出すことでした。そして、壁面では、そのヴォールトが広がりすぎないように「抑えつける」かのような曲線がフリーズ状に展開されています。一方、ロヒールの作品**（図9）**でも、ヴァン・デ・ヴェルデと同様に、画面右下で作品空間を規定する黄金色の額縁が、教会の室内を支える円柱と同じ構造をとっています。黄金の柱は、上部では尖塔アーチを形成し、教会の内部空間を切り取った一番外側の構造でありながら、画面を保護する額縁に変容しています。つまり、画面右端の赤い衣の後ろ姿の聖女の足元から立ち上がる黄金の柱は、描かれた柱でありながら同時に画面を保護する額縁の一部でもあるのです。それ

図5《ハヴァナ・カンパニー》

ロヒールの絵画では、描か
れた柱と外枠である額縁と
の境界が、意図的に曖昧に
されている。ハヴァナ・カ
ンパニーのインテリアで
は、棚を支える柱がヴォー
ルトに変容し、室内装飾の
一部になってしまった。
「機能と装飾」を一致させて
作品の中に統合させる感覚
は、遥かな時を超えて生き
続けている。

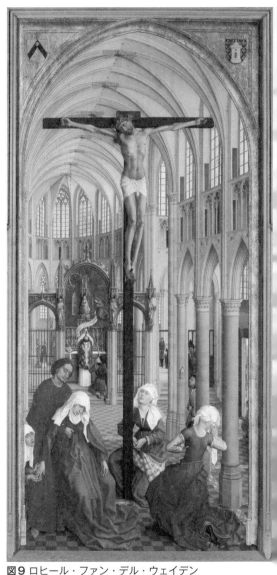

図9 ロヒール・ファン・デル・ウェイデン
《七つの秘跡祭壇画》(中央図)1448年

は、ハヴァナ・カンパニーの棚の支柱が上昇してヴォールトに変容するのと同じ造形原理だと言えるでしょう。両者ともに機能と美を合わせ持つ、作品の構造を支える「柱」なのです。

■ヴァン・デ・ヴェルデからバウハウスへ

ベルリンでナショナリズムが強まると、外国人ヴァン・デ・ヴェルデは居づらくなり、友人たちの強い勧めで一九〇二年、ヴァイマルに移住します。ザクセン＝ヴァイマル大公国の地場産業は経営不振に陥っており、いくつかの村で細々と工芸品を生産する工場は、存亡の危機に直面していました。地場産業のテコ入れと、趣味の向上を目指した高官たちはヴァン・デ・ヴェルデを招聘することを計画し、大公に「美術工芸ゼミナール」の開校を約束させます。大公国の工芸家たちに工芸製品のアドヴァイスや修正についての提案をするというものです。このゼミナールは後に、一九〇七年に開学するヴァン・デ・ヴェルデ設計の **《美術工芸学校》** （図**10**）に発展していきます。しかし、一九一四年に第一次世界大戦が始まるとヴァイマルでも外国人に対する態度が変わってしまいます。一九一五年に戦争の影響で美術工芸学校が閉じられると、ヴァン・デ・ヴェルデは一九一七年にヴァイマルを去り、スイスに逃れたまま一九五七年にその生涯を閉じました。

彼はヴァイマルを去るにあたり、自分の後継者として建築家の **ヴァルター・グロピウス** を

図10 ヴァン・デ・ヴェルデ《美術工芸学校》1906年
© 2020 Wolfgang Reuss

指名します。一九一九年、第一次大戦後の混乱期に、ヴァイマルの美術学校と美術工芸学校を合併した**「バウハウス」**が誕生するのです。ヴァン・デ・ヴェルデの美術工芸学校は、バウハウスを生み出す「種」となり、校舎も引き継がれました。四ページほどのバウハウスの学生募集パンフレットの扉は、**リオネル・ファイニンガー**による木版画（**図11**）で飾られています。

ゴシック教会の上に三つの星が輝くキュビスム風の作品です。この扉を開けると、「あらゆる造形活動の最終目的は建築である！」というグロピウスの有名なバウハウス宣言が掲載されています。この宣言文は、学校の目的、教育カリキュラム、入学条件についての情報も提供するものでした。

宣言文は続けて、「あらゆる芸術家は手工芸に帰らなければならない。芸術家と手工芸家の間に本質的な区分はない」と述べています。一人の芸術家は、芸術を総合するためにあらゆる芸術に通じていなければならないという、ウィリアム・モリスの理想と同じもので す。グロピウスもまた、ヴァン・デ・ヴェルデと同様、

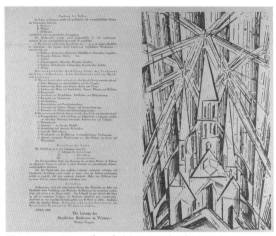

図11 ファイニンガー《バウハウス宣言》1919年

中世の手仕事と工房の復興を目指したモリスの思想に強い影響を受けていました。つまり、工房システムによって、親方から技術を習得することを第一目的としたバウハウスの教育方針の基盤には、中世への回帰があったのです。このことは、モダニズムがただ前進するだけでなく、過去から多くのことを学びつつ展開するものであることを我々に示してくれます。さらに宣言文を読めば、版画に表された三つの星が「建築家・彫刻家・画家」を指し、ゴシックの教会堂はこの三者の協力によって築かれる大建築を表しているのです。総合芸術家を養成するカリキュラムとモダンな印象のファイニンガーの版画は、多くの若者を惹き付け一五〇人もの入学申請者が集まりました。しかも、そのうちの半数は女性だったのです。

あとがき

東京藝術大学の学生時代、指導教官だった越宏一先生の西洋美術史概説の授業が非常に刺激的でした。「美術史を時代順にやっても意味がないんだよ」「概説なんていうものは美術史にはない」とよく口にされていましたが、実際、先生の授業は作品への造形分析的なアプローチによる各論で、これまでの概説の概念を覆すものでした。私が二〇一〇年に東京藝大に着任してから、西洋美術史概説Ⅲの授業を担当して一〇年が経ちました。力及ばずとも藝大の西洋美術史研究の伝統を受け継いでいこうと、これまで自分と縁のあった美術作品の研究成果のエッセンスを講義してきました。ただし、古代と中世に関する「序章」は、越先生の授業内容に基づくものです。私の美術の見方の基盤を作り上げてくれた恩師の方法論の一部を最初に紹介することで、藝大の美術史の伝統と私の講義の方向性を示せたかと思います。

ドイツや北欧の美術史を研究する私の講義では、通常語られるイタリア美術史とは異なった視点が多いかもしれません。印象派については全

253

く取り上げませんでした。人気のある時代の美術については自分で学習
できる本が豊富に出ていますから、そちらを参照していただきたいと思
います。北方の美術に関しても、いわゆる通説から外れた議論も扱いま
した。一風変わった概説書ですが、これを機に、固定観念で美術に向き
合うことをやめて自分なりに美術を考え始めるきっかけや、新しい議論
を生み出すための手がかりになってくれるならばこれ以上の喜びはあり
ません。

本書が読みやすく楽しいものであるなら、一読者として丁寧に難点を
指摘してくれた世界文化社の中野俊一さんの功績です。企画当初からコ
ロナ・ウィルス禍での制限された状況で、対面の作業は全くできません
でしたが、メールや電話を通して伴走くださったことで完走できまし
た。最後に心より感謝申し上げます。

二〇二〇年十二月

佐藤直樹

第14回　シャルフベックとハマスホイ
北欧美術の「不安な絵画」

ン国立美術館

第15回　ヴァン・デ・ヴェルデ
バウハウス前夜のモダニズム

古典主義とロマン主義
—国際交流する画家たち

第10回 ゲインズバラとレノルズ
英国で花開いた
「ファンシー・ピクチャー」

第11回 十九世紀のローマ①
「ナザレ派」が巻き起こした
新しい風

図7 バスティアーノ・ダ・サンガッロ《カッシナの闘い》(ミケランジェロによる)1542年頃、油彩、グリザイユ、板、ホルカム・ホール、ノーフォーク

図8 ラファエッロ「アンギアーリの戦い模写」《サン・セヴェーロ聖堂壁画聖三位一体のための習作》部分 1507-08年、銀筆、白のハイライト、紙、アシュモリアン美術館

図9 ラファエッロ《五人の裸体男性習作》(ミケランジェロの《カッシナの闘い》による)1505-06年頃、ペン、褐色インク、紙、大英博物館

図10 作者不詳《アンギアーリの戦い》16世紀、油彩、板、ウフィツィ美術館、フィレンツェ

図11 ロレンツォ・ザッキア《アンギアーリの戦い》(レオナルドによる)1558年、エングレーヴィング

図12 作者不詳《アンギアーリの戦い》(ルーベンスによる加筆)1603年頃、インク、チョーク、水彩、紙、ルーヴル美術館、パリ

図14 アルブレヒト・デューラー「多面体に映る頭蓋骨」《メレンコリア I》より 1514年、エングレーヴィング

第8回　カラヴァッジョ
バロックを切り開いた天才画家の「リアル」

図1 オッタヴィオ・レオーニ《カラヴァッジョ》1621年、赤・黒・白チョーク、紙、マルチェッリアーナ図書館、フィレンツェ

図2 カラヴァッジョ《病めるバッカス》1593年、油彩、カンヴァス、ボルゲーゼ美術館

図3 カラヴァッジョ《バッカス》1596年、油彩、カンヴァス、ウフィツィ美術館、フィレンツェ

図4 カラヴァッジョ《ロザリオの聖母》1607年、油彩、カンヴァス、ウィーン美術史美術館

図5 カラヴァッジョ《聖マタイのお召し》1599-1600年、油彩、カンヴァス、サン・ルイージ・デイ・フランチェージ聖堂、ローマ

図6 カラヴァッジョ《聖マタイと天使》1602年、油彩、カンヴァス、サン・ルイージ・デイ・フランチェージ聖堂、ローマ

図7 カラヴァッジョ《聖マタイの殉教》1599-1600年、油彩、カンヴァス、サン・ルイージ・デイ・フランチェージ聖堂、ローマ

図8 カラヴァッジョ《ダヴィデとゴリアテ》

1609-10年、油彩、カンヴァス、ボルゲーゼ美術館、ローマ

図9 カラヴァッジョ《ホロフェルネスの首を斬るユディト》1598年頃、油彩、カンヴァス、国立古典絵画館、ローマ

図10 アルテミジア・ジェンティレスキ《ホロフェルネスの首を斬るユディト》1620年頃、油彩、カンヴァス、ウフィツィ美術館、フィレンツェ

図11 カルロ・サラチェーニ《ホロフェルネスの首を持つユディト》1610-15年、油彩、カンヴァス、ウィーン美術史美術館

図12 アダム・エルスハイマー《ユディト》1601-03年、油彩、銅板、ウェリントン博物館(アプスリー・ハウス)、ロンドン

第9回　ピーテル・ブリューゲル(父)
中世的な世界観と「新しい風景画」

図1 ピーテル・ブリューゲル(父)《傲慢》「7つの大罪」より 1556-57年、エングレーヴィング

図2 ヒエロニムス・ボス《七つの大罪》1480年、油彩、板、プラド美術館、マドリード

図3 ピーテル・ブリューゲル(父)《バベルの塔》1563年、油彩、板、ウィーン美術史美術館

図4 ピーテル・ブリューゲル(父)《怠け者の国》1567年、油彩、板、アルテ・ピナコテーク、ミュンヘン

図5 ピーテル・ブリューゲル(父)《子供の遊び》1560年、油彩、板、ウィーン美術史美術館

図6 ピーテル・ブリューゲル(父)《雪の狩人(1月)》1565年、油彩、板、ウィーン美術史美術館

図7 ヨアヒム・パティニール《荒野の聖ヒエロニムス》1515-19年、油彩、板、プラド美術館、マドリード

図8 ピーテル・ブリューゲル(父)《牛の群れの帰還(11月)》1565年、油彩、板、ウィーン美術史美術館

図9 「11月」《ベリー公のいとも豪華なる時祷書》より 1412-16年、彩色、羊皮紙、コンデ美術館、シャンティイ

図10 ピーテル・ブリューゲル(父)《十字架を担うキリスト》1564年、油彩、板、ウィーン美術史美術館

図11 《エプストルフの世界地図》(デジタル再構成によるレプリカ、2007年)1235年頃、プラッセンブルク州立博物館

第6回　デューラー
ドイツ・ルネサンスの巨匠

第7回　レオナルド
イタリアとドイツで同時に起きていた「美術革命」

ルネサンスからバロックへ
―天才たちの時代

掲載作品リスト

ンディ他編『皮膚の想像力 —The Faces of Skin』国立西洋美術館、2001年

幸福輝『ピーテル・ブリューゲル —ロマニズムとの共生』ありな書房、2005年

ステファノ・ズッフィ『ボス 快楽の園』佐藤直樹訳、西村書店、2015年

第10回 ゲインズバラ・レノルズ

Martin Postle, *Angels and Urchins. Fancy Picture in 18th Century British Art*, exh. cat., Djanogly Art Gallery, London, 1998,

高橋裕子『イギリス美術』岩波新書、1998年

David Mannings and Martin Postle, *Sir Joshua Reynolds. A Complete Catalogue of His Paintings*, New Haven and London, 2000

山口惠里子編『ロンドン アートとテクノロジー』西洋近代の都市と芸術8、竹林舎、2014年

Lucy Davis and Mark Hallett (eds.), *Joshua Reynolds. Experiments in Paint*, exh. cat., Wallace Collection, London, 2015

第11回 ナザレ派

Die Nazarener in Rom, Ein deutscher Künstlerbund der Romantik, Ausst.-Kat., München, 1981

Deutsche romantische Künstler des frühen 19. Jahrhunderts in Olevano Romano, Ausst.—Kat., hrsg. von Domenico Riccardi. Milano, 1997

佐藤直樹編『ローマ 外国人芸術家たちの都』竹林舎、2013年

喜多崎親編『前ラファエッロ主義』三元社、2018年

第12回 アングル

Uwe Fleckner, Portrait und Vedute Stategien der Wirklichkeitsneigunung in den römischen Zeichnungen von Jean Auguste Dominique Ingres, in: *Zeichnen in Rom. 1790-1830,* hrsg. von Margret Stuffmann und Werner Busch, Köln, 2001

Fictions of Isolation, ed. by L. Enderlein and N. M. Zchomelidse, Roma, 2003

Sabine Fastert, Die Nazarener in Rom, in: *Rom-Europa, Treffpunkt der Kulturen: 1780-1820*, hrsg. von Paolo Chiarini und Walter Hinderer, Würzburg, 2006

Erna Fiorentini, *Camera Obscura vs. Camera Lucida-Distinguishing Early Nineteenth Century Modes of Seeing,* Max-Planck-Institut für Wissenschaftsgeschichte, Reprint 307, 2006

Christiane Schachtner, *Johann Christian Reinhart.*

Die vier Ansichten von der Villa Malta auf Rom 1829-1835, München, 2007

第13回 ミレイとラファエル前派

ヘルムット・ガーンズハイム『写真家ルイス・キャロル』人見憲司、金澤淳子訳、青弓社、1998年

ローランス・デ・カール『ラファエル前派 ヴィクトリア時代の幻視者たち』高階秀爾監修、村上尚子訳、創元社、2001年

長嶺倫子「ヴィクトリア朝の仮装の少女像」『人間文化論叢』第5巻、お茶の水女子大学、2002年、pp.379-388

Jason Rosenfeld and Alison Smith (ed.), *John Everett Millais*, exh. cat., Tate, London, 2007

荒川裕子『ジョン・エヴァレット・ミレイ ヴィクトリア朝の革新者』東京美術、2015年

佐藤直樹『ファンシー・ピクチャー研究』中央公論美術出版、2022年（刊行予定）

第14回 シャルフベックとハマスホイ

Leena Ahtola-Moorhouse (ed.), *Helene Schjerfbeck*, exh. cat., The Phillips Collection, Washington D. C., 1992.

Felix Krämer, *Das unheimlicher Heim: Zur Interieurmalerei* um 1900, Köln, 2007

佐藤直樹他編『ヴィルヘルム・ハンマースホイ 静かなる詩情』国立西洋美術館、2008年

佐藤直樹監修『ヘレン・シャルフベック 魂のまなざし』求龍堂、2015年

田中正之監修『ムンクの世界 魂を叫ぶ人』平凡社、2018年

佐藤直樹監修『ヴィルヘルム・ハマスホイ 沈黙の絵画』平凡社、2020年

萬屋健司『ヴィルヘルム・ハマスホイ 静寂の詩人』東京美術、2020年

第15回 ヴァン・デ・ヴェルデ

デボラ・シルヴァーマン『アール・ヌーヴォー：フランス世紀末と「装飾芸術」の思想』天野知香他訳、青土社、1999年

Ingeborg Becker, *Henry van de Velde in Berlin*, Bröhan-Museum, Berlin, 2004.

アンリ・ヴァン・ド・ヴェルド『アンリ・ヴァン・ド・ヴェルド自伝』小幡一訳、鹿島出版会、2012年

利光功『バウハウス 歴史と理念』マイブックサービス、2019年（1988年：美術出版社の新装版からの改訂復刊）

さらに学びたい人のための **主要参考文献**

第1回　序章

ヴィンケルマン『ギリシア美術模倣論』澤柳大五郎訳、座右宝刊行会、1976年

越宏一『ヨーロッパ中世美術講義』岩波書店、2001年

越宏一『中世彫刻の世界』岩波書店、2009年

ケネス・クラーク『ザ・ヌード』高階秀爾、佐々木英也訳、筑摩書房、2004年

中村るい『ギリシャ美術史入門』三元社、2017年

芳賀京子・芳賀満『西洋美術の歴史1古代─ギリシアとローマ、美の曙光』中央公論新社、2017年

第2回　ジョット

清水裕之『劇場の構図』SD選書195、鹿島出版会、1985年

渡辺晋輔『ジョットとスクロヴェーニ礼拝堂』小学館、2005年

ジョルジョ・ヴァザーリ『美術家列伝』第1巻、森田義之他訳、中央公論美術出版、2014年

第3回　初期ネーデルラント絵画①

Meyer Schapiro, "Muscipula Diaboli" the Symbolism of the Mérode Alterpiece, *The Art Bulletin*, Vol. 27, No. 3, Sep., 1945, pp. 182-187.

アーウィン・パノフスキー『初期ネーデルラント絵画─その起源と性格』勝國興、蜷川順子訳、中央公論美術出版、2001年

Felix Thürlemann, *Robert Campin. Monografie mit Werkkatalog*, Prestel, 2002.

第4回　初期ネーデルラント絵画②

エドウィン・ホール『アルノルフィーニの婚約─中世の結婚とファン・エイク作《アルノルフィーニ夫妻の肖像》の謎』小佐野重利、北澤洋子、京谷啓徳訳、中央公論美術出版、2001年

第5回　ラファエッロ

Hugo Kehrer, *Dürers Selbstbildnisse und die Dürers-Bildnisse*, Berlin, 1934, Nr. IV, 2.

石鍋真澄・堀江敏幸『誰も知らないラファエッロ』新潮社、2013年

渡辺晋輔編集『ラファエロ』国立西洋美術館、2013年

ジョルジョ・ヴァザーリ『美術家列伝』第3巻、第4巻、中央公論美術出版、2015、2016年

越川倫明他『ラファエロ　作品と時代を読む』河出書房新社、2017年

第6回　デューラー

Heinz Ladendorf, Zur Frage der künstlerischen Phantasie, in: *Mouseion. Studien aus Kunst und Geschichte für Otto H. Förster*, Köln 1960, S. 21-35.

Karl Möseneder, Blickende Dinge. Anthropomorphes bei Albrecht Dürer, in: *Bruckmanns Pantheon*, XLIV, 1986, S.15-23.

Joseph Leo Koerner, *The Moment of Self-Portraiture in German Renaissance Art*, University of Chicago Press, 1993

下村耕史訳編『アルブレヒト・デューラー「人体均衡論四書」注解』中央公論美術出版、1995年

佐藤直樹他編『記憶された身体　アビ・ヴァールブルクのイメージの宝庫』国立西洋美術館、1999年

ダリオ・ガンボーニ『潜在的イメージ　モダン・アートの曖昧性と不確定性』藤原貞朗訳、三元社、2007年

佐藤直樹編『アルブレヒト・デューラー版画・素描展─宗教・肖像・自然─』国立西洋美術館、2010年

第7回　レオナルド

Friedrich Piel, Die Tavola Doria-Modello Leonardos zur Anghiarischlacht, in: *Pantheon*, Bd. 47, 1989, S. 83-97.

『レオナルド・ダ・ヴィンチの絵画論（改訂版）』加藤朝鳥訳、北宋社、1996年

第8回　カラヴァッジョ

宮下規久朗『カラヴァッジョ　聖性とヴィジョン』名古屋大学出版会、2004年

佐藤直樹「ウィーン美術史美術館所蔵　カルロ・サラチェーニ《ホロフェルネスの首を持つユーディット》について」『ルクス・アルティウム　越宏一先生退官記念論文集』中央公論美術出版、2009年、pp. 276-287.

宮下規久朗『カラヴァッジョ《聖マタイの召命》』ちくまプリマー新書、2020年

第9回　ブリューゲル

Hans Sedlmayr, Die ‚Macchia‘ Bruegels, in: *Jahrbuch der Kunsthistorischen Sammlungen in Wien*, N.F. Band 8, 1934, S. 137-160.

高階秀爾『美の思索家たち』青土社、1993年

佐藤直樹、クリストフ・ガイスマール＝ブラ

装丁・レイアウト｜三木和彦（アンバサンド・ワークス）

編　集｜中野俊一（世界文化社）

校　正｜天川佳代子

基礎から身につく「大人の教養」
東京藝大で教わる西洋美術の見かた

発行日　2021年2月10日　初版第 1 刷発行

　　　　2023年5月15日　　　第11刷発行

著　者　佐藤直樹

発行者　秋山和輝

発　行　株式会社世界文化社

　　　　〒102-8187　東京都千代田区九段北4-2-29

　　　　電話03（3262）5124（編集部）

　　　　　　　03（3262）5115（販売部）

印刷・製本　中央精版印刷株式会社

© Naoki Sato, 2021. Printed in Japan

ISBN978-4-418-20220-1